写给设计师的书

商品包装设计手册
（第2版）

李芳 编著

清华大学出版社
北京

内 容 简 介

这是一本全面介绍商品包装设计的图书，特点是知识易懂、案例易学、动手实践、发散思维。

本书从学习商品包装设计的基础知识入手，循序渐进地为读者呈现出一个个精彩实用的知识、技巧。全书共分为 7 章，内容分别为商品包装设计的理论、商品包装设计原则、商品包装设计基础色、商品包装设计的外观与材料、不同商品的包装设计、商品包装色彩的视觉印象、商品包装设计的秘籍。同时还在多个章节中安排了案例解析、设计技巧、配色方案、设计欣赏、设计实战、设计秘籍等经典模块，丰富了本书内容，也增强了实用性。

本书内容丰富、案例精彩、版式设计新颖，适合包装设计师、平面设计师、初级读者学习使用，也可以作为大中专院校包装设计专业以及包装设计培训机构的教材，同时也非常适合喜爱包装设计的读者朋友作为参考用书。

本书封面贴有清华大学出版社防伪标签，无标签者不得销售。

版权所有，侵权必究。举报：010-62782989，beiqinquan@tup.tsinghua.edu.cn。

图书在版编目 (CIP) 数据

商品包装设计手册 / 李芳编著 . —2 版 . —北京：清华大学出版社，2020.7（2024.2 重印）
（写给设计师的书）
ISBN 978-7-302-55474-5

Ⅰ．①商… Ⅱ．①李… Ⅲ．①商品包装－包装设计－手册 Ⅳ．① J524.2-62

中国版本图书馆 CIP 数据核字 (2020) 第 083941 号

责任编辑：韩宜波
封面设计：杨玉兰
责任校对：李玉茹
责任印制：沈　露

出版发行：清华大学出版社
网　　址：https://www.tup.com.cn, https://www.wqxuetang.com
地　　址：北京清华大学学研大厦 A 座　　邮　编：100084
社 总 机：010-83470000　　邮　购：010-62786544
投稿与读者服务：010-62776969, c-service@tup.tsinghua.edu.cn
质量反馈：010-62772015, zhiliang@tup.tsinghua.edu.cn
印 装 者：涿州汇美亿浓印刷有限公司
经　　销：全国新华书店
开　　本：190mm×260mm　　印　张：13.25　　字　数：325 千字
版　　次：2016 年 7 月第 1 版　　2020 年 7 月第 2 版　　印　次：2024 年 2 月第 4 次印刷
定　　价：69.80元

产品编号：081484-01

本书是笔者从事商品包装设计工作多年所做的一个总结,以让读者少走弯路、寻找设计捷径为目的。书中包含了商品包装设计必学的基础知识及经典技巧。身处设计行业,你一定要知道,光说不练假把式,因此本书不仅有理论、精彩的案例赏析,还有大量的模块启发你的大脑,提升你的设计能力。

希望读者看完本书以后,不只会说"我看完了,挺好的,作品好看,分析也挺好的",这不是笔者编写本书的目的。希望读者会说"本书给我更多的是思路的启发,让我的思维更开阔,学会了举一反三,知识通过消化吸收变成自己的",这才是笔者编写本书的初衷。

本书共分 7 章,具体安排如下。

第 1 章 商品包装设计的理论,介绍商品包装设计的概念、包装设计的 4 大元素、包装设计与商品品牌内涵的相关知识,是最简单、最基础的原理部分。

第 2 章 商品包装设计原则,包括实用性、商业性、便利性、艺术性、环保性、内涵性原则。

第 3 章 商品包装设计基础色,从红、橙、黄、绿、青、蓝、紫以及黑、白、灰 10 种颜色,逐一分析讲解每种色彩在商品包装设计中的应用规律。

第 4 章 商品包装设计的外观与材料,其中包括 5 种不同的外观和 7 种不同的材料。

第 5 章 不同商品的包装设计,其中包括 13 种不同行业商品包装设计的详解。

第 6 章 商品包装色彩的视觉印象,包括 10 种不同的视觉印象。

第 7 章 商品包装设计的秘籍,精选 13 个设计秘籍,让读者轻松愉快地学习完最后的部分。本章也是对前面章节知识点的巩固和理解,需要读者积极动脑去思考。

本书特色如下。

◎ 轻鉴赏,重实践。鉴赏类书籍只能看,看完自己还是设计不好,本书则不同,

增加了多个动手的模块，让读者边看边学边练。

◎ 章节合理，易吸收。第 1~3 章主要讲解商品包装设计的基本知识；第 4~6 章介绍外观与材料、不同商品的包装设计、色彩的视觉印象等；最后一章则以轻松的方式介绍 13 个设计秘籍。

◎ 设计师编写，写给设计师看。针对性强，而且了解读者的需求。

◎ 模块超丰富。案例解析、设计技巧、配色方案、设计欣赏、设计实战、设计秘籍在本书中都能找到，一次性满足读者的求知欲。

◎ 本书是系列图书中的一本。在本系列图书中读者不仅能系统地学习商品包装设计，而且还有更多的设计专业供读者选择。

希望本书通过对知识的归纳总结、趣味的模块讲解，能够打开读者的思路，避免一味地照搬书本内容，推动读者自觉多做尝试、多理解，增强动脑、动手的能力。也希望通过本书，激发读者的学习兴趣，开启设计的大门，帮助你迈出第一步，圆你一个设计师的梦！

本书由李芳编著，其他参与编写的人员还有王萍、董辅川、孙晓军、杨宗香。

由于时间仓促，加之编者水平有限，书中难免存在错误和不妥之处，敬请广大读者批评和指出。

编　者

第 1 章

商品包装设计的理论

1.1 包装设计的概念 2
1.2 包装设计元素 3
 1.2.1 商标设计 4
 1.2.2 图形设计 5
 1.2.3 文字设计 6
 1.2.4 色彩设计 7
1.3 包装设计与商品品牌内涵 10

第 2 章

商品包装设计原则

2.1 实用性原则 12
 2.1.1 实用性原则包装设计 13
 2.1.2 实用性原则包装设计
 技巧——版式设计 14
2.2 商业性原则 15
 2.2.1 商业性原则包装设计 16
 2.2.2 商业性原则包装设计
 技巧——形式设计 17
2.3 便利性原则 18
 2.3.1 便利性原则包装设计 19
 2.3.2 便利性原则包装设计
 技巧——形式设计 20
2.4 艺术性原则 21
 2.4.1 艺术性原则包装设计 22
 2.4.2 艺术性原则包装设计
 技巧——材料设计 23
2.5 环保性原则 24
 2.5.1 环保性原则包装设计 25
 2.5.2 环保性原则包装设计
 技巧——材料设计 26
2.6 内涵性原则 27
 2.6.1 内涵性原则包装设计 28
 2.6.2 内涵性原则包装设计
 技巧——色彩设计 29

第 3 章

商品包装设计基础色

3.1 红 31
 3.1.1 认识红色 31
 3.1.2 洋红 & 胭脂红 32
 3.1.3 玫瑰红 & 朱红 32
 3.1.4 鲜红 & 山茶红 33
 3.1.5 浅玫瑰红 & 火鹤红 33
 3.1.6 鲑红 & 壳黄红 34
 3.1.7 浅粉红 & 勃艮第酒红 34
 3.1.8 威尼斯红 & 宝石红 35
 3.1.9 灰玫红 & 优品紫红 35

3.2	橙	36
	3.2.1 认识橙色	36
	3.2.2 橘色 & 柿子橙	37
	3.2.3 橙色 & 阳橙	37
	3.2.4 橘红 & 热带橙	38
	3.2.5 橙黄 & 杏黄	38
	3.2.6 米色 & 驼色	39
	3.2.7 琥珀色 & 咖啡色	39
	3.2.8 蜂蜜色 & 沙棕色	40
	3.2.9 巧克力色 & 重褐色	40
3.3	黄	41
	3.3.1 认识黄色	41
	3.3.2 黄 & 铬黄	42
	3.3.3 金 & 香蕉黄	42
	3.3.4 鲜黄 & 月光黄	43
	3.3.5 柠檬黄 & 万寿菊黄	43
	3.3.6 香槟黄 & 奶黄	44
	3.3.7 土著黄 & 黄褐	44
	3.3.8 卡其黄 & 含羞草黄	45
	3.3.9 芥末黄 & 灰菊色	45
3.4	绿	46
	3.4.1 认识绿色	46
	3.4.2 黄绿 & 苹果绿	47
	3.4.3 墨绿 & 叶绿	47
	3.4.4 草绿 & 苔藓绿	48
	3.4.5 芥末绿 & 橄榄绿	48
	3.4.6 枯叶绿 & 碧绿	49
	3.4.7 绿松石绿 & 青瓷绿	49
	3.4.8 孔雀石绿 & 铬绿	50
	3.4.9 孔雀绿 & 钴绿	50
3.5	青	51
	3.5.1 认识青色	51
	3.5.2 青 & 铁青	52
	3.5.3 深青 & 天青色	52
	3.5.4 群青 & 石青色	53
	3.5.5 青绿色 & 青蓝色	53
	3.5.6 瓷青 & 淡青色	54
	3.5.7 白青色 & 青灰色	54
	3.5.8 水青色 & 藏青	55
	3.5.9 清漾青 & 浅葱色	55

3.6	蓝	56
	3.6.1 认识蓝色	56
	3.6.2 蓝色 & 天蓝色	57
	3.6.3 蔚蓝色 & 普鲁士蓝	57
	3.6.4 矢车菊蓝 & 深蓝	58
	3.6.5 道奇蓝 & 宝石蓝	58
	3.6.6 午夜蓝 & 皇室蓝	59
	3.6.7 浓蓝色 & 蓝黑色	59
	3.6.8 爱丽丝蓝 & 水晶蓝	60
	3.6.9 孔雀蓝 & 水墨蓝	60
3.7	紫	61
	3.7.1 认识紫色	61
	3.7.2 紫 & 淡紫色	62
	3.7.3 靛青色 & 紫藤	62
	3.7.4 木槿紫 & 藕荷色	63
	3.7.5 丁香紫 & 水晶紫	63
	3.7.6 矿紫 & 三色堇紫	64
	3.7.7 锦葵紫 & 淡紫丁香	64
	3.7.8 浅灰紫 & 江户紫	65
	3.7.9 蝴蝶花紫 & 蔷薇紫	65
3.8	黑、白、灰	66
	3.8.1 认识黑、白、灰	66
	3.8.2 白 & 月光白	67
	3.8.3 雪白 & 象牙白	67
	3.8.4 10% 亮灰 &50% 灰	68
	3.8.5 80% 炭灰 & 黑	68

第 4 章

商品包装设计的外观与材料

4.1	商品包装设计的外观	70
	4.1.1 方形包装设计	71
	4.1.2 柱形包装设计	73
	4.1.3 圆形包装设计	75
	4.1.4 锥形包装设计	77
	4.1.5 异形包装设计	79

4.2 商品包装设计的材料 81
 4.2.1 塑料包装设计 83
 4.2.2 纸质包装设计 85
 4.2.3 纺织品包装设计 87
 4.2.4 木材包装设计 89
 4.2.5 玻璃包装设计 91
 4.2.6 金属包装设计 93
 4.2.7 陶瓷包装设计 95
4.3 设计实战：茶叶礼盒不同材质的包装设计 97
 4.3.1 设计说明 97
 4.3.2 茶叶礼盒不同材质的包装设计分析 98

第 5 章

不同商品的包装设计

5.1 食品包装设计 102
 5.1.1 趣味风格的食品包装设计 103
 5.1.2 可爱风格的食品包装设计 104
5.2 烟酒产品包装设计 106
 5.2.1 奢华风格的酒包装设计 107
 5.2.2 复古风格的烟包装设计 108
5.3 化妆品包装设计 110
 5.3.1 时尚风格的化妆品包装设计 111
 5.3.2 简约风格的化妆品包装设计 112
5.4 服饰产品包装设计 114
 5.4.1 创意风格的服饰包装设计 115
 5.4.2 环保风格的服饰包装设计 116

5.5 日用品包装设计 118
 5.5.1 明快风格的日用品包装设计 119
 5.5.2 清爽风格的日用品包装设计 120
5.6 医药品包装设计 122
 5.6.1 简便风格的医药品包装设计 123
 5.6.2 扁平化风格的医药品包装设计 124
5.7 奢侈品包装设计 126
 5.7.1 高端风格的奢侈品包装设计 127
 5.7.2 古典的奢侈品包装设计 128
5.8 文化娱乐包装设计 130
 5.8.1 个性化风格的文化娱乐包装设计 131
 5.8.2 插画风格的文化娱乐包装设计 132
5.9 电子产品包装设计 134
 5.9.1 科技化风格的电子产品包装设计 135
 5.9.2 写实风格的电子产品包装设计 136
5.10 儿童玩具包装设计 138
 5.10.1 童趣风格的儿童玩具包装设计 139
 5.10.2 可爱风格的儿童玩具包装设计 140
5.11 家电产品包装设计 142
 5.11.1 绿色风格的家电产品包装设计 143
 5.11.2 安全风格的家电产品包装设计 144
5.12 文体产品包装设计 146
 5.12.1 多彩风格的文体产品包装设计 147
 5.12.2 活力风格的文体产品包装设计 148

5.13 农副产品包装设计 150
　5.13.1 传统风格的农副产品
　　　　包装设计 151
　5.13.2 天然风格的农副产品
　　　　包装设计 152
　5.13.3 农副产品包装设计
　　　　技巧——材质设计 153
5.14 设计实战：薯片不同包装
　　 及图案设计 154
　5.14.1 设计说明 154
　5.14.2 薯片不同包装及图案
　　　　设计分析 155

第6章

商品包装色彩的视觉印象

6.1 清爽 158
6.2 甜美 161
6.3 华丽 164
6.4 绿色 167
6.5 美味 170
6.6 柔和 173
6.7 细腻 176
6.8 安全 179
6.9 精致 182
6.10 高雅 185
6.11 设计实战：水果口味饮品的
　　 色彩视觉印象 188
　6.11.1 设计说明 188
　6.11.2 水果口味饮品的色彩
　　　　视觉印象分析 189

第7章

商品包装设计的秘籍

7.1 如何做到经济性与功能性
　　并融的包装设计 192
7.2 如何让色彩成为商品包装销售
　　的主导 193
7.3 如何让商品包装做到绿色
　　环保 194
7.4 如何掌握包装箱、包装盒的
　　作用 195
7.5 包装设计分类，你需要掌握
　　更多 196
7.6 商品创意包装的艺术性的
　　呈现 197
7.7 用包装表现出强烈的信息
　　传递 198
7.8 以包装形成强有力的营销
　　手段 199
7.9 带你领略商品包装审美性
　　的意义 200
7.10 点、线、面在商品包装中
　　 的表现 201
7.11 教你如何设计出好的商品
　　 包装 202
7.12 使商品包装脱颖而出 203
7.13 体验包装设计的人性化 204

第 1 章 商品包装设计的理论

包装设计的概念 \ 包装设计元素 \
包装设计与商品品牌内涵

　　商品包装是一种实现商品价值和使用价值的手段，也是品牌形象的再次延伸。包装设计主要从包装图形、包装文字、包装色彩等进行研究。包装图形分为具象图形和抽象图形，可使商品形象更加完美，引导观察者想象；包装文字分为基本文字、资料文字和说明文字，是对产品进行的一个整体介绍；包装色彩主要是明暗、冷暖、纯度等多种构成的设计，可以反映出商品的文化特色，进而给人留下深刻印象。

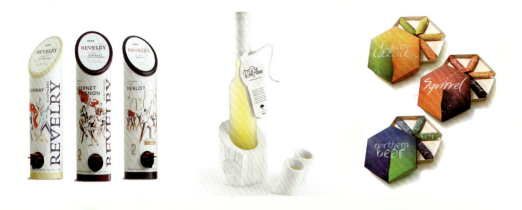

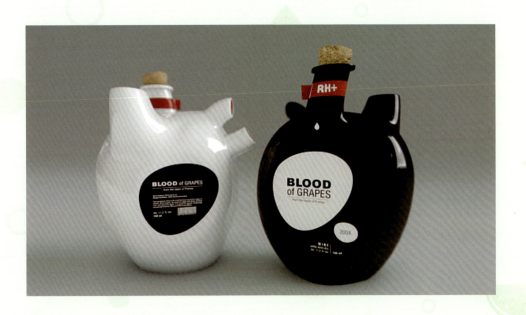

1.1 包装设计的概念

　　包装设计是产品特性与消费心理的综合反映，可以直接影响消费者的购买欲望。包装设计又可以称为形体设计，"包"是对产品进行精细的包裹；"装"是对产品的装设，它们是以视觉形式美表现出来的，既能保证产品的安全，又能带来视觉美感，而且还具有相适应的经济性。包装设计要根据产品的个性特点为产品进行准确定位，可以将一个企业的形象很好地呈现出来。

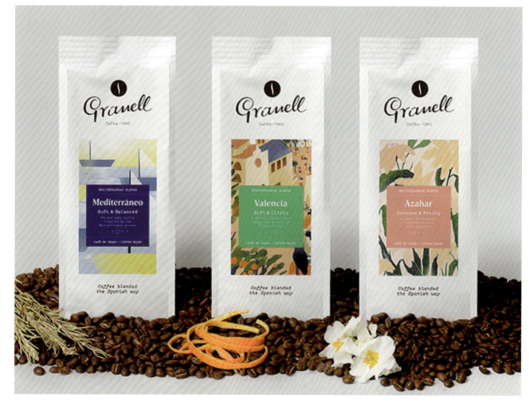

1.2 包装设计元素

　　包装设计的4大元素有：商标设计，可分为文字商标、图形商标和文字与图形结合的商标；图形设计，可分为实物图形、装饰图形；文字设计，主要是传达信息和进行思想感情的交流；色彩设计，能够美化包装形象，使产品特性得以突出。

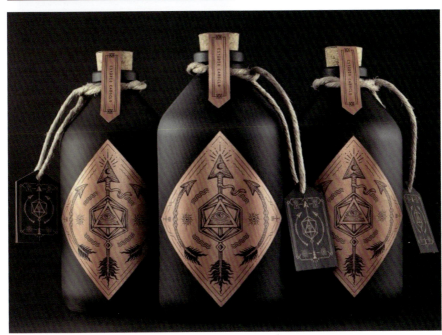

◉ 1.2.1　商标设计

商标设计代表着一个企业对品牌形象的定位，也是该品牌形象的体现。商标设计以一种艺术手法的创意体现，在商品包装上标记文字、图像、颜色等，形成一个可见性的标志，是一种独特的商品信息传送方式。

特点：

- 具有独一无二的独特性。
- 具有较强的视觉感染力。
- 能够对产品起到很好的标识作用。

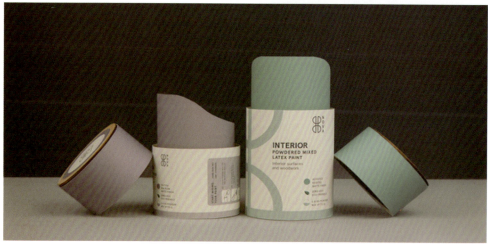

◎ 1.2.2 图形设计

商品包装的图形设计是创意表达的视觉语言，会给人带来充分的视觉享受和强烈的冲击感。精美的图形在包装上的表现能够增强产品对人的吸引力，进而引起消费者的购买欲望，同时又能用一种符号的形式传达出商品所要表达的信息。

特点：

- ◆ 具有很强的功能表达性。
- ◆ 拥有强烈的视觉美感。
- ◆ 兼具美与信息的双重表达功能。
- ◆ 直观性的传达较为深刻。

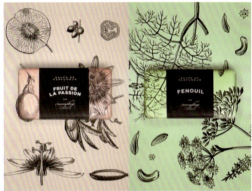
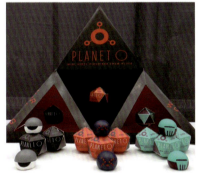
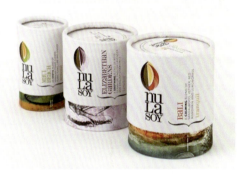
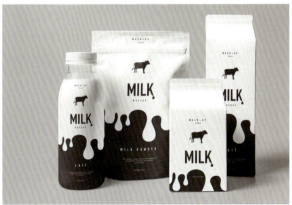

1.2.3　文字设计

　　文字是信息传达的最直接体现，而一个好的包装设计是不能缺少文字表达的。商品包装上的文字又分为：基本文字，主要是产品的名称和企业名称；信息文字，包括产品成分、容量等；广告文字，主要是一种艺术性的表达。

特点：

- 能够对商品起到很好的促销作用。
- 对于商品的特性具有良好的表现作用。
- 运用文字的表达来加强信息力度。

⊙ 1.2.4 色彩设计

色彩是十分重要的科学性表达，在主观上是一种行为反应，在客观上则是一种刺激现象和心理表达方式。色彩的最大整体性就是画面的表现，把握好整体色的倾向，再去调和色彩的变化，才能做到更加具有整体性。色彩的重要来源是光的产生，也可以说没有光就没有色彩，而太阳光被分解为红、橙、黄、绿、青、蓝、紫等色彩，各种色光的波长又是各不相同的。

红——750～620nm
橙——620～590nm
黄——590～570nm
绿——570～495nm
青——495～476nm
蓝——475～450nm
紫——450～380nm

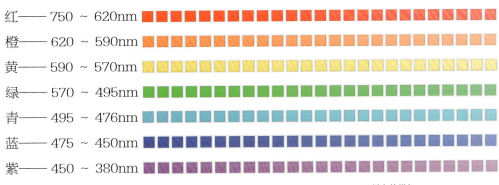

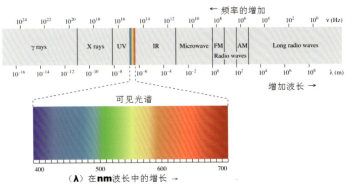

色相、明度、纯度

色彩是由光引起的，有着先声夺人的力量。色彩的三元素是：色相、明度、纯度。

色相是色彩的首要特性，是区别各种色彩的最精确的准则。色相又由原色、间色、复色组成。而色相的区别就是由不同的波长来决定，即使是同一种颜色也要分不同的色相，如红色可分为鲜红、大红、橘红等，蓝色可分为湖蓝、蔚蓝、钴蓝等，灰色又可分为红灰、蓝灰、紫灰等。人眼可分辨出 100 多种不同的颜色。

明度是指色彩的明暗程度，明度不仅表现于物体照明程度，还表现在反射程度的系数上。可将明度分为九个级别，最暗为 1，最亮为 9，并划分出 3 种基调。

（1）1~3 级为低明度的暗色调，给人一种沉着、厚重、忠实的感觉。

（2）4~6 级为中明度色调，给人一种安逸、柔和、高雅的感觉。

（3）7~9 级为高明度的亮色调，给人一种清新、明快、华美的感觉。

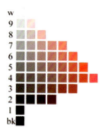

纯度是色彩的饱和程度，也是色彩的纯净程度。纯度在色彩搭配上具有强调主题和意想不到的视觉效果。纯度较高的颜色则会给人造成强烈的刺激感，能够使人留下深刻的印象，但也容易造成疲倦感，如果与一些低明度的颜色相配合则会显得细腻舒适。纯度也可分为 3 个阶段。

（1）高纯度：8~10 级为高纯度，使人产生强烈、鲜明、生动的感觉。

（2）中纯度：4~7 级为中纯度，使人产生适当、温和的平静感觉。

（3）低纯度：1~3 级为低纯度，使人产生一种细腻、雅致、朦胧的感觉。

邻近色、对比色

如今邻近色与对比色在装修中运用得比较多，装修中不仅要进行高度的归纳，还要用色彩表现出空间的丰富景象，与不同的元素相结合，才能够完美地展现出空间的魅力。

邻近色从美术的角度来说，在相邻的各个颜色中能够看出彼此的存在，你中有我，我中有你；在色环上看就是两者之间相距90°，色彩冷暖性质相同，可以传递出相似的色彩情感。

对比色可以说是两种色彩的明显区分，是在24色环上相距120°~180°的两种颜色。对比色可分为冷暖对比、色相对比、明度对比、饱和度对比等。对比色拥有强烈分歧性，适当运用能够加强空间感的对比，表现出特殊的视觉效果。

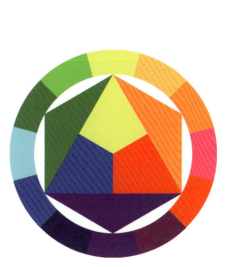

1.3 包装设计与商品品牌内涵

如果包装设计运用得巧妙，各种千变万化的形态、丰富的画面、醒目的色彩等多种元素的结合能够使包装设计有效地引起消费者的注意。

商品品牌内涵多是以品牌为主进行的包装设计，这样的包装手法能够更好地突出品牌形象以及它所承载的内涵品质，也可以在消费者内心留下深刻的印象。

特点：

- 具有统一的形式美感。
- 具有较强的吸引力，能够促进商品销售。
- 具备良好的独特性和识别性。

第2章 商品包装设计原则

实用性原则＼商业性原则＼便利性原则＼
艺术性原则＼环保性原则＼内涵性原则

商品包装设计的6大原则分别是实用性原则、商业性原则、便利性原则、艺术性原则、环保性原则和内涵性原则，其中最为常见的是实用性、便利性、艺术性和环保性。

- 实用性原则是以消费者为主，以较低成本创造出产品的最佳效果。
- 便利性原则是提高效率的同时，又能便于消费者使用，节省消费者时间。
- 艺术性原则是技术美与形式美的结合，具有很强的艺术感染力。
- 环保性原则是可持续发展的绿色包装，不仅对人身体无害，而且也不会污染环境。

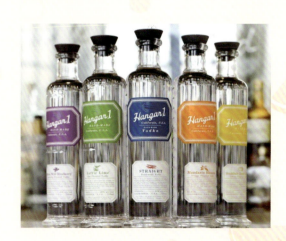

2.1 实用性原则

商品包装设计的原则有很多，其中实用性是最重要的。商品包装要解决的最根本问题就是要实用，简而言之，即实在、好用。商品包装的实用性主要体现在包装的造型、材料、重量等。

不同的商品可能需要不同的包装材料。在进行包装设计时，首先要充分考虑商品的运输、使用等问题，如何使搬运更方便、商品保护更得当、造型更舒适，这才是设计者的初衷，而不是首先设计包装的图案、创意，由此可见商品包装的实用性的重要性。

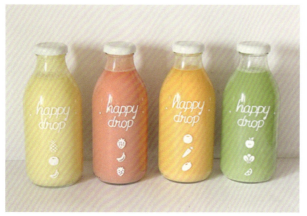

◎2.1.1 实用性原则包装设计

设计理念：根据产品特性，为产品量身定做，确保独一无二的同时又具有整体性和趣味性的造型。

色彩点评：以牛卡纸的牛卡色为主色，加之不同的高纯度冷暖色提亮产品，打破了牛卡纸的朴素沉闷感。

🎨① 将产品某些带有危害性的尖锐部分进行了包装，以保护人们不受其伤害。

🎨② 采用不同的动物造型形成系列化包装，将原本冰冷的产品变得极为可爱，具有一定的趣味性。

🎨③ 采用牛卡纸，环保经济、成本低，易于大批量生产。

RGB=200,173,133　CMYK=27,34,50,0
RGB=50,96,148　CMYK=85,64,26,0
RGB=209,138,34　CMYK=24,53,92,0
RGB=52,118,117　CMYK=81,47,55,2

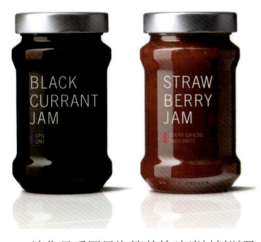

该作品采用最为简单的玻璃材料以及造型，摒弃繁多的装饰，符合产品作为日常生活食用品以经济性为主的属性。

RGB=227,30,84　CMYK=13,95,53,0
RGB=224,227,226　CMYK=15,9,11,0
RGB=122,122,132　CMYK=60,52,42,0

该作品以块板型和盒形的小包装为主。块板型中以颗粒形方式进行包装，将产品的颗粒形状与整个包装组合成一个有趣的图形。将颗粒分开包装，可以使产品多次食用，且更加干净、卫生。

RGB=208,131,157　CMYK=23,59,23,0
RGB=61,131,60　CMYK=79,38,98,1
RGB=60,60,60　CMYK=77,71,69,37
RGB=236,224,182　CMYK=11,13,33,0

◎ 2.1.2 实用性原则包装设计技巧——版式设计

　　实用性的包装设计,在版式设计上较为规矩,以方便消费者查看产品的信息为主要目的,既要全面地介绍产品,又不能过于杂乱或分不清主次,需要有一定的秩序性。

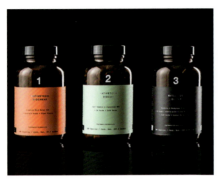 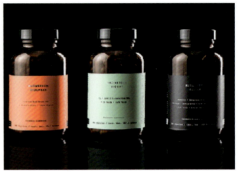

- 实用性原则设计的版式设计以垂直式的版式排列,按照产品的主次要信息,依次进行排列,具有一定的顺序。
- 该包装在包装上用数字标明顺序,更具一定的秩序性和整体性以及明辨度。不同数字的产品采用不同的色块注明信息,不易混淆。
- 包装整体造型采用常规型的瓶装,材料采用符合国家规定的医药类产品包装材料。整体简约严谨,使用方式简便易操作。

配色方案

| 双色配色 | 三色配色 | 五色配色 |

实用性原则包装设计赏析

2.2 商业性原则

商业性原则是商品包装设计非常重要的原则之一,是商品企业实现其商品价值的根本手段。从营销学的角度来看,实现商品的销售价值才是商品企业的目的。

由于包装是依附于产品之外的,商品本身无法进行很好的展示,因此产品的特点、功能、质量就可以通过包装设计来体现。如何快速、直接地引起消费者的购买欲是商品企业一直在优化的环节。

简单来说,商业性原则是以营利为最终目的的。在包装设计上追求奇特的造型、震撼的广告语、突出的色彩搭配等,以吸引消费者进行购买。商品品牌的价值和力量,不仅体现在商品本身,也需要体现于包装设计之上。

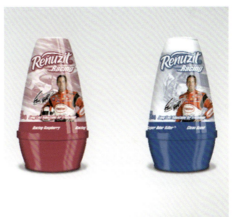

◎2.2.1 商业性原则包装设计

设计理念：以简单而又不俗的版式及色彩的鲜明对比，形成醒目而独特的视觉感受，清晰直观地宣传了品牌理念。

色彩点评：以黑色为主色，配以高明度的红色，打破黑色给人的沉闷感，形成鲜明的色彩对比，青春活力感十足。

🍑❶ 该包装采用双盒形，将鞋子进行单只包装，包装设计与众不同。

🍑❷ 该包装中部以深色条将双盒形连接，正面及侧面为高明度色彩的企业标志和标准图形，有力地宣传了该品牌，极具个性化。

🍑❸ 该包装色彩来源于产品的色彩，具有一定的针对性和特殊性。

RGB=235,89,158　CMYK=10,78,7,0
RGB=251,13,29　CMYK=72,95,74,62
RGB=24,24,26　CMYK=86,82,78,66

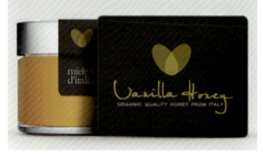

该作品的 LOGO 采用产品本身的色调——蜂蜜色，LOGO 图形元素也是从蜂蜜中提取，从而进行再次设计，包装以企业品牌的 LOGO 作为主体图形，环环相扣，整体感十足。

RGB=120,107,54　CMYK=60,56,91,11
RGB=160,136,46　CMYK=46,47,95,1
RGB=39,39,39　CMYK=82,77,75,55

该作品采用开窗式外包装结构，根据产品给人的科技感，包装整体用喜庆的高明度橙色和沉稳的黑色形成强烈的对比，包装正面采用白色的企业 LOGO，调和对比色，形成鲜明和谐的步调。

RGB=160,155,163　CMYK=43,38,30,0
RGB=19,1,1　CMYK=84,89,86,76
RGB=255,74,33　CMYK=0,84,85,0

◎2.2.2 商业性原则包装设计技巧——形式设计

以透明式或半透明式包装直接展示产品,可以满足顾客心理上对商品的质量、花样、色泽等方面的考量,使商品在包装后依然可以满足消费者求实的心理诉求,给消费者带来安全感,使其更加具有说服力。

自然材料 其他材料

- 若要引起消费者的购买欲,首先要给消费者以安全实用感。
- 该包装是一款农副产品类的肉类包装。作为食品的一种,更应该深入人心,抓住消费者购买产品时的消费心理,基于食品安全是人们购买时最大的考虑要素,包装采用镂空式,让消费者直观地看到产品。
- 包装采用镂空式牛的造型,根据不同的种类,采用该种类的造型,使用纸质包装,具有原生态性,让人看着舒心,吃着放心。

配色方案

双色配色　　三色配色　　五色配色

商业性原则包装设计赏析

2.3 便利性原则

商品包装设计的便利性原则是最易理解的原则。商品从出厂到运输,再到消费者手中,经历了"九九八十一难",外包装是否安全、便利是消费者最需要的。

便利性原则的包装设计主要体现在商品的包装外形上,比如,在搬运、拿、握或者携带商品时,会产生一定的舒适感、轻便感。

在实际购买商品时,更多时候会遇到商品太沉、拉手设计不合理、拎着商品手很疼的问题。因此,通过对这些商品包装位置进行巧妙的设计处理,消费者在购买商品之后感觉更舒服。在进行设计的同时,可以突出商品本身的特点和特色,设计出产品本身的品牌创意。

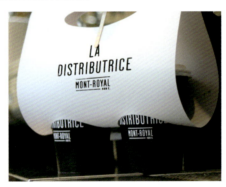
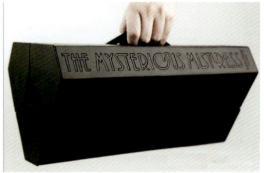
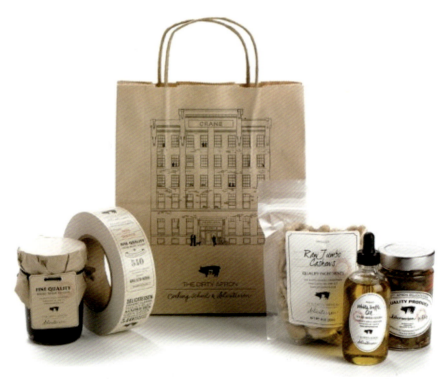

◎ 2.3.1 便利性原则包装设计

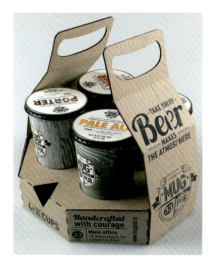

设计理念：以稳固、安全、高效的方式满足人数较多时的群体消费诉求。

色彩点评：外包装以环保型的牛卡纸的牛卡色为主色调，内包装为灰色调，缀以小面积高明度色彩。整体低调协调，表现出了产品朴实、健康的感觉。

🔴 该产品为液体类饮品，采用手提式外包装，便于携带，不易洒漏，具有一定的稳固性。

🔴 此包装设计具有较大的承载力和空间，能够重复使用，并且能够满足人数较多的群体消费。

🔴 盒盖采用不同色调的英文字体以区别产品口味，也为整体包装带来一丝亮丽的光彩。

RGB=224,197,174　CMYK=15,26,31,0
RGB=240,148,43　CMYK=7,53,85,0
RGB=124,72,58　CMYK=54,76,78,20
RGB=66,59,51　CMYK=73,71,76,41

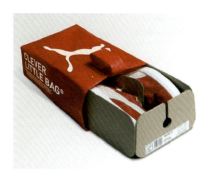

该作品在内包装的侧边增加小面积的圆形镂空，易于抽取，在外包装上增加了一个小的手柄。包装经过小地方改造之后，达到了节约材料、节约空间、方便携带、节能环保的功能。包装以大红色为主色调，给人带来了运动的激情。

RGB=251,237,232　CMYK=2,10,8,0
RGB=199,183,157　CMYK=27,29,39,0
RGB=213,41,35　CMYK=20,95,94,0

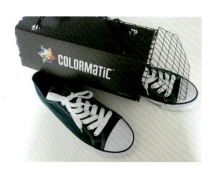

该作品突破原来采用纸质材料和四边形造型的传统，将纸质与铁质材料相结合，在纸盒上穿扣了一条铁链，既方便携带，又使整体极富个性与创意，特殊材料的肌理使消费者产生强烈的视觉冲击。

RGB=236,119,119　CMYK=8,67,43,0
RGB=173,199,221　CMYK=37,16,10,0
RGB=184,212,153　CMYK=35,7,49,0
RGB=1183,163,200　CMYK=34,39,7,0
RGB=55,42,34　CMYK=73,76,82,54

◎ 2.3.2 便利性原则包装设计技巧——形式设计

包装的外形是包装设计的一个主要方面,外形设计无论是在生理层面还是心理层面都能给人带来不一样的影响。如果外形设计合理,不仅可以节约包装材料,降低包装成本,而且会给人带来一定的视觉美感体验,还能给消费者带来便捷。

手提式 平装式

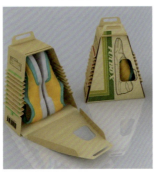
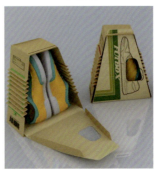

- 在包装上增加了一个提手,方便消费者携带,使用者可直接携拿。若减去提手,则需要另外增加外包装,进行双层包装,如此一来,便增加了经济成本。
- 采用手提式不仅节约了成本,省去了外包装,其三角造型也具有设计感,能给受众带来不一样的视觉体验,显得十分便捷新潮。

配色方案

双色配色 三色配色 五色配色

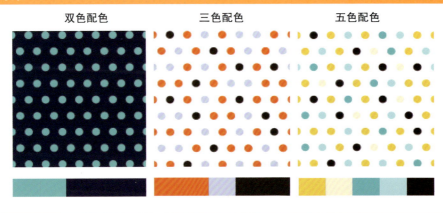

便利性原则包装设计赏析

2.4 艺术性原则

　　商品包装的艺术性原则，是随着人们购买实力的增强而愈发迫切需要的。它在最初的商品包装阶段，几乎是不存在的。艺术性原则的重要性不是商品品牌的灵魂，而是商品品牌的催化剂。

　　现在设计已经走进了每个家庭，加之年轻人购买力的增强，人们已经厌烦了普通的商品包装。比如，不够新颖、造型老土、颜色单一，而标新立异、个性独特、独一无二是当前和今后的发展主流。现在商场中琳琅满目的商品外包装造型、绚丽多彩的包装色彩，都是为了吸引消费者产生购买欲，消费者可能由于外包装设计的艺术性更强，而选择这件商品。包装设计的艺术性原则应体现在包装的外形、色彩、文字等部分。

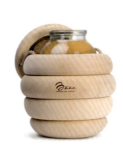
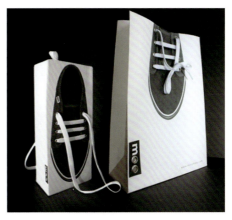

◎ 2.4.1 艺术性原则包装设计

设计理念：通过自然材料的先天造型进行后天再次设计，将产品理念与艺术形式进行完美结合。

色彩点评：以木头材料固有的颜色为主色，配以大红色的标志及文字说明，简洁、自然、大方。

🌈 利用木头的原始外观形态，将功能与审美完美地统一，使包装设计成为有感染力的"艺术品"。

🌈 木头材质带来的自然肌理，给人强烈的形式美感。

🌈 采用包装材料固有的颜色、质感，使包装充满韵味，带给人自然健康、真实舒适的美感。

■ RGB=196,179,154 CMYK=28,30,40,0
■ RGB=171,131,108 CMYK=41,53,57,0
■ RGB=190,35,37 CMYK=32,98,97,1

该作品通过富有创意、独具个性的艺术手段和形式，将包装袋与图形元素相结合，形成了一个夸张、新奇的整体画面，使消费者在使用过程中产生轻松、幽默、有趣的心理变化及体验。

■ RGB=160,67,55 CMYK=43,85,83,8
■ RGB=233,225,188 CMYK=12,12,31,0
■ RGB=113,68,91 CMYK=64,1,53,11
■ RGB=48,11,5 CMYK=70,91,94,68
■ RGB=236,211,206 CMYK=9,21,16,0

该作品利用创意手法提炼自然元素，将作品以"田螺"式造型呈现出来，采用玻璃材料和其他特殊的材料，晶莹剔透之间流露着雅致而高贵的渲染力，给人带来了极致的视觉享受。

■ RGB=225,214,209 CMYK=14,17,16,0
■ RGB=162,130,99 CMYK=44,52,63,0

◎ 2.4.2 艺术性原则包装设计技巧——材料设计

艺术性原则的包装设计大多选用特殊的材料,在花样普通的纸质材料包装中自成一派,有着极强的识别性和文化韵味。

自然材料　　　　　　　　　纸质材料

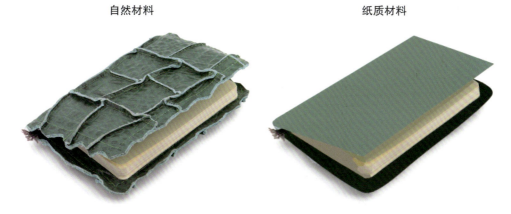

- 采用特殊自然材料作为外包装,利用大自然所赋予的未经雕琢的自然形态肌理,传递出不同的心理感受,具有强烈的视触感,使人与书更好地进行情感交流。
- 与普通的纸质材料相比,其艺术品位是不言而喻的。在保护书籍方面,采用此种材料也是略胜一筹,不易被撕裂、破损。

配色方案

双色配色　　　　　　三色配色　　　　　　五色配色

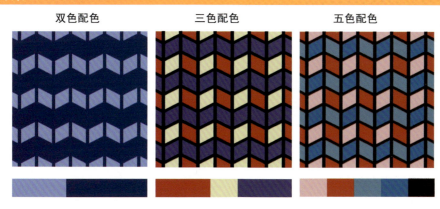

艺术性原则包装设计赏析

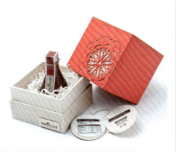

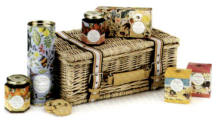

2.5 环保性原则

随着经济的迅速发展，污染已经成为不能再被忽视的一个问题。人们在不断反思污染带来的危害，因此商品包装设计的环保与否，是每一个消费者关注的焦点。环保的包装可以有效地减少污染，改善人类生活质量，促进生态平衡，并有利于经济的可持续发展。

现在的商品包装设计，提倡绿色环保可再生，大量使用可以循环利用的资源，如纸、竹、草、木、麻、棉等自然材料。简化包装设计并不抛弃设计，而是更好地将设计发挥到极致，使其更简、更美。减少商品的过度包装、奢侈包装等。

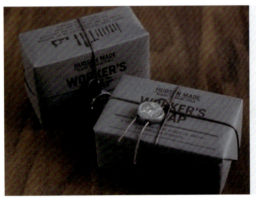

◎ 2.5.1 环保性原则包装设计

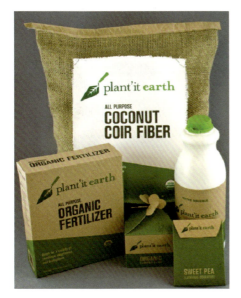

设计理念：以不同材质形成系列化包装，通过在造型、色彩、材料三个方面的精心安排，形成全面系统的环保包装设计。

色彩点评：包装整体以材质的本色搭配自然的绿色，将环保进行到底，凸显整体朴素、健康。

🎨 不同纯度和明度的绿色搭配朴素的材料色，形成了一种田园风格。

🎨 纸质和麻质材料都极具环保性，纸质生产灵活性好，不污染内装物，麻质材料防潮、透气。

🎨 通过不同的造型与相同的排版形成系列性，不仅各个单体皆有各自的特色和变化，同时，各个单体的包装组合，也产生了整体美的效果。

■ RGB=186,153,100 CMYK=34,42,65,0
■ RGB=116,175,71 CMYK=61,16,88,0
■ RGB=99,115,50 CMYK=68,49,98,8

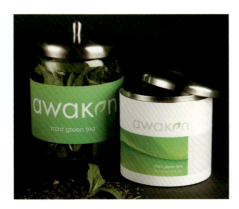

该作品采用玻璃材质，阻隔性好，容易用盖密封，开封后仍可再度紧封。包装以该产品茶叶的颜色作为主色调，让人仿佛感受到了一抹绿茶的清香，沁人心脾。

■ RGB=193,183,173 CMYK=29,28,30,0
■ RGB=40,121,54 CMYK=83,42,100,4
■ RGB=167,207,110 CMYK=43,5,69,0
■ RGB=81,144,70 CMYK=73,32,90,0

该作品采用环保的牛卡纸作为材料，无论是造型还是色彩，抑或文字的排列方式，整体都是以最为简约化的方式进行组合，做到了真正全面的环保。

■ RGB=224,210,185 CMYK=16,18,29,0
■ RGB=145,110,72 CMYK=51,60,77,5

◎ 2.5.2 环保性原则包装设计技巧——材料设计

任何包装物都不可避免地要循环、再生、复用。环保性原则的包装材料首先应具备自身无毒无害，对人体、环境不造成污染，制造该材料所耗用的原材料及能源少，并且生产过程中不会对大气、水源造成污染，废弃后易于回收再利用或易被环境接纳，且易加工、成本低的特点。

环保纸质　　　　　　　　塑料材质

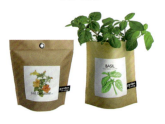

- 该作品将一个类似礼物包装袋里置放植物种子和土壤，使用时沿包装中部的标记撕开，纸袋子则变成了花盆。待种子生长茂盛以后，花盆纸袋材料也将降解成为植物养料，最后可将其移植，回归自然。
- 采用环保纸材料，性能稳定，易于加工制作，来源丰富，可再生。塑料材质可降解性较差，环保性能差。

配色方案

双色配色　　　　　　　三色配色　　　　　　　五色配色

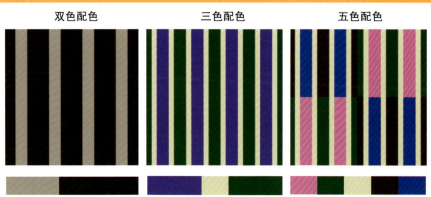

环保性原则包装设计赏析

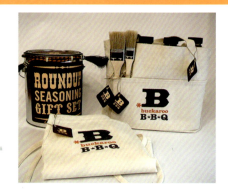

2.6 内涵性原则

在商业活动中,随着社会经济不断发展,人们的物质和精神文化水平不断提高。包装设计一方面起到了实用、商业、便利、艺术、环保等作用,而另外一方面也需要有其特定的内涵。商品的内涵可以增强消费者对商品的认识和理解,对品牌的定位、发展、未来有更深远的认识。合理的内涵性包装设计,可以增强消费者对商品的信任感,建立良好的品牌认知。因此,商品包装的内涵性原则对于商品本身有着更加深远的意义。比如,在进行商品包装设计时,可以更多地挖掘商品的地域文化、民俗特色、品牌意义,而不是一味地通过使用更昂贵的包装材料、更复杂的包装工艺,因为这些都是商品的外表而非内涵。

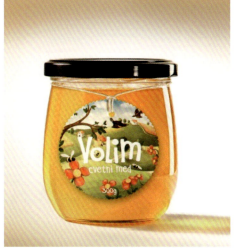
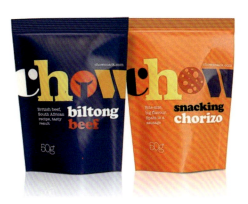

◎ 2.6.1 内涵性原则包装设计

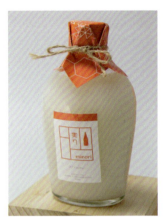

设计理念：从玻璃材质的表现方式中我们看到了日本传统的审美意识——"空寂的幽玄美"，同时禅宗主张的"无"的意境也被融入玻璃的视觉特质中去了。

色彩点评：以产品与磨砂玻璃材料形成的米色为主色调，搭配红色和白色，视觉形象清晰而独特，充满了朦胧的美感。

🎨 在瓶口顶部采用纤维纸和天然材料麻绳，具有明显的传统手工痕迹，充满人性化的亲切感，与工业化味道浓重的玻璃材质形成了鲜明的对比。

🎨 酒标以单纯的线条组合成的图形，留下了空间的纯净感，抛弃了烦琐的元素，体现出了鲜明的极少主义风格。

🎨 磨砂工艺打破了玻璃平整光洁的表面，使其从镜面反射变为漫反射，并且大大减弱了其折射所产生的通透的视觉感受，具有柔和、温润的视觉特征并且富有肌理感。

■ RGB=190,186,180　CMYK=30,25,27,0
■ RGB=241,114,85　CMYK=5,69,62,0

该作品以现代的生活形态融合传统的创新风格，内蕴文化与技艺的传承，将台式糕饼提升为时尚雅致的品牌形象，简单的版式排列，艺术化的人物图形，营造出了高格调与简约现代风格。

■ RGB=89,164,125　CMYK=68,21,60,0
■ RGB=253,70,62　CMYK=0,84,70,0
■ RGB=235,188,99　CMYK=12,32,66,0
■ RGB=65,56,51　CMYK=73,73,74,42
■ RGB=253,246,200　CMYK=4,4,29,0

该作品为了将茶叶的绿色健康理念表现出来，整体采用了低明度的黄绿色，体现了韩国传统茶朴实的特色。包装图形以茶壶形象为主，茶壶上填充极具现代感的插画表现手法，避免了整个包装过于沉闷。

■ RGB=109,102,109　CMYK=66,61,52,4
■ RGB=165,171,84　CMYK=44,28,77,0

◎ 2.6.2 内涵性原则包装设计技巧——色彩设计

 色彩的运用最容易引起消费者的注意。视觉上的冲击性最能展现产品的文化特性。不同色彩的运用会让人产生不同的视觉感受，色彩要素能够使人领会到千变万化的文化信息，可以使人产生一定的联想并有着独特的象征意义。除此之外，不同的国家对于色彩的象征含义也是千差万别的。例如，白色在中国有不吉祥的文化含义，而在西方则是纯洁、美好的象征。

- 这是一款日本清酒的包装设计。圆形的底部使它可以自动恢复到原始站立位置上。其设计理念即为"永不放弃"，就像这个始终站立的酒瓶一样。
- 该酒瓶被设计成优雅的白色，白色象征正直和纯洁，红色象征真诚和热忱。
- 日本人忌讳绿色，认为绿色是不吉祥的颜色。

配色方案

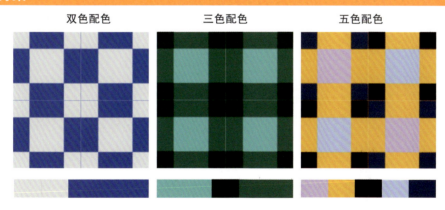

双色配色　　　　三色配色　　　　五色配色

内涵性原则包装设计赏析

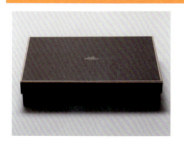 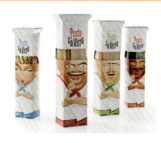

第3章 商品包装设计基础色

红\橙\黄\绿\青\蓝\紫\黑、白、灰

商品能否刺激消费者的购买欲望,除考虑其功能特点外,最重要的是色彩以及造型给人产生的感受。而常见的包装色彩,如:食品包装则会选用鲜艳的颜色强调出甜美感(橙色)、化妆品则会选用柔和性的色彩(桃红、粉红)、医药则会选用单一的冷暖色(冷,绿色;暖,黄色)等。

◆ 桃红色会给人一种鲜明的甜美感。
◆ 橙色是暖色也是亮丽的颜色,能够吸引人们的注意。
◆ 黄色是明度最高的颜色,会给人留下明亮、亲切的印象。
◆ 绿色是大自然的颜色,会给人一种清新健康的感觉。

3.1 红

◎ 3.1.1 认识红色

红色： 红色是一种极具温暖与喜庆的色彩，漂亮的红色，加之形态各异的图形纹样，给人以活泼、大胆的视觉效果，容易吸引和刺激消费者的感官。

色彩情感： 激情、活泼、大胆、温暖、率直、喜庆、警示、恐怖、冷血、暂停、凶险。

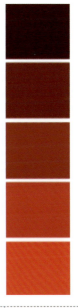

洋红 RGB=207,0,112 CMYK=24,98,29,0	胭脂红 RGB=215,0,64 CMYK=19,100,69,0	玫瑰红 RGB=30,28,100 CMYK=11,94,40,0	朱红 RGB=233,71,41 CMYK=9,85,86,0
鲜红 RGB=216,0,15 CMYK=19,100,100,0	山茶红 RGB=220,91,111 CMYK=17,77,43,0	浅玫瑰红 RGB=238,134,154 CMYK=8,60,24,0	火鹤红 RGB=245,178,178 CMYK=4,41,22,0
鲑红 RGB=242,155,135 CMYK=5,51,41,0	壳黄红 RGB=248,198,181 CMYK=3,31,26,0	浅粉红 RGB=252,229,223 CMYK=1,15,11,0	勃艮第酒红 RGB=102,25,45 CMYK=56,98,75,37
威尼斯红 RGB=200,8,21 CMYK=28,100,100,0	宝石红 RGB=200,8,82 CMYK=28,100,54,0	灰玫红 RGB=194,115,127 CMYK=30,65,39,0	优品紫红 RGB=225,152,192 CMYK=14,51,5,0

◎ 3.1.2 洋红 & 胭脂红

① 不同纯度和明度的洋红色，色彩较为艳丽，搭配高级灰调和艳丽的洋红，使画面更加融洽。
② 洋红色的包装设计，给人一种时尚、华丽、快乐和精致感。
③ 这是一款玫瑰乌龙茶的包装，一反大多数采用绿色作为茶包装主色的常态，突破创新又十分合理。

① 这是一款创意饮品包装，采用草莓形态配以令人垂涎欲滴的鲜嫩胭脂红，极易引起消费者的食欲。
② 胭脂红展现了一种独特的女性魅力，会给人一种浪漫、温柔之感。
③ 胭脂红的产品包装将产品的口味进行凸显，与受众达成心理上的共鸣。

◎ 3.1.3 玫瑰红 & 朱红

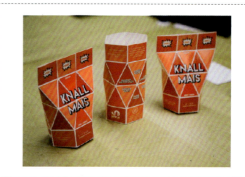

① 以玫瑰红为主的包装洋溢着青春、活力的美感，同时又不失典雅。
② 这是一款适合年轻女性使用的产品包装，用大面积的玫瑰红配以白色，更显亮丽。

① 朱红是介于红色和橙色之间的颜色，朱红色明度较高，容易吸引人的眼球。
② 此包装以朱红色三角形色块为主，辅助以鲜红色，给人以富有变化的视觉感。
③ 整个包装采用异形结构，搭配不同数值的红色，使包装十分生动有趣。

◎ 3.1.4 鲜红 & 山茶红

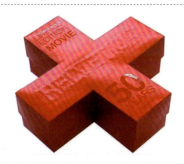

1. 亮眼的鲜红色包装给人以红火、兴旺之感，鲜红色的包装极易刺激人的眼球。
2. 亮眼的鲜红本会过于刺激视觉眼球，此包装采用十字形外形，调和了整体包装给人的视觉享受，给人以新颖、创意之感。

1. 这是一款可口可乐饮品的创意包装设计。将产品的标识放置在瓶身上，摆放在最为显眼的位置，使品牌得到更好的宣传。
2. 此包装与其他饮品包装完全不同，其采用布料作为主要材料，让本是普通的饮品瞬间提升了一定的档次。
3. 山茶红与鲜红色对比，褪去了其刺眼的光泽，与浅玫瑰红色相比，又多了一丝大胆，是一种较为内敛、温和的红色。

◎ 3.1.5 浅玫瑰红 & 火鹤红

1. 浅玫瑰红色是一种较为谦和的颜色，显得更加粉嫩、乖巧、单纯。
2. 此包装以简单的正方形为主，包装上也并无花样的图形，形成一个风格统一的画面，干净、利落且整洁。
3. 包装盒右上方的圆形标识印有文字说明，使整体展现得更加完整，同时与规整的正方形形成对比，避免了单调乏味的视觉效果。

1. 此包装是一款甜味食品的包装设计。
2. 以火鹤红色为主色的包装设计给人以温柔、宁静的感觉。
3. 此包装采用火鹤红色搭配圆形造型，整体包装给人以甜美的视觉感受。

◎ 3.1.6 鲑红 & 壳黄红

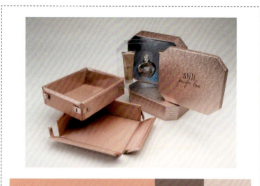

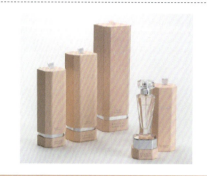

❶ 鲑红是一种较为低调又不失品位，温柔之中又带有一丝性感的颜色。
❷ 此化妆品包装采用鲑红配以特殊的印刷手法形成了独特的肌理背景效果。
❸ 整体包装给人以精致、别样、细腻之感。

❶ 壳黄红给人以轻盈、淡雅之感，多适用于一些清新、干净风格的化妆品和香水包装设计中。
❷ 本款香水包装设计为清新简洁风，采用不规则的多边形，配以低纯度壳黄红色，整体包装显得高档又不过于奢华。
❸ 银色的加入，使整体视感在优雅中多了一丝稳重，更容易吸引消费者的注意。

◎ 3.1.7 浅粉红 & 勃艮第酒红

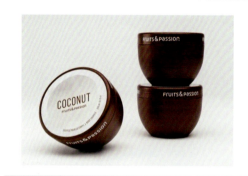

❶ 浅粉红给人以淡淡的纯真、稚嫩感，美丽动人，代表一种浪漫美好的回忆。
❷ 此包装是三角形造型，配以淡淡的浅粉色为底色，在三角形的某一个角进行文字排列，给予文字一个白色异形色块为底，整体包装洁净、纯真又带有一丝调皮之感。

❶ 勃艮第酒红是一种低明度红色，与酒红色较为接近，给人以经典、复古、充实之感。
❷ 此包装采用单色勃艮第酒红，整个包装呈现出一种低调之感，采用半球形造型，活跃了产品的整体形象。
❸ 将该颜色与白色相搭配，避免整体色彩过于暗淡，使色彩更加能够吸引消费者的眼球。

◎ 3.1.8 威尼斯红 & 宝石红

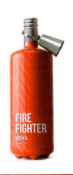

① 这是一款关于酒的罐包装，整体以威尼斯红为主，配上白色英文文字，大胆而直观。
② 以威尼斯红为主色的包装设计，会给人一种新鲜、兴奋、活力的感觉。

① 这是一款狗粮食品软包装设计，包装画面提取了动物——狗的相应部位作为图形元素，直击消费者的内心。
② 包装设计以宝石红色和深蓝色及低纯度黄色组合在一起，给人以富贵感，极易引起消费者的兴趣。

◎ 3.1.9 灰玫红 & 优品紫红

① 这是一款食品包装，采用圆形形状及不同纯明度的玫红色形成一种干净、甜美的视觉效果。
② 以灰玫红为主的包装设计具有一种大气、高端和精致之感。

① 这是一款猪肉味果酱包装设计。此包装采用玻璃材质，以优品紫红为底色，配以深色，用来稳定整个画面。
② 以优品紫红色为主的包装设计，给人洋气、高雅的视觉感受。

3.2 橙

◎ 3.2.1 认识橙色

橙色： 橙色是一种极具活泼与朝气的色彩，漂亮的橙色，加之精巧的图案和不同特点的材质，使包装给人以健康、新鲜的视觉效果，能够较快地吸引消费者的眼球。

色彩情感： 轻快、健康、谦逊、晴朗、充沛、辉煌、新鲜、刺眼、烦躁、低俗、晦涩。

橘色 RGB=235,97,3　CMYK=9,75,98,0

柿子橙 RGB=237,108,61　CMYK=7,71,75,0

橙色 RGB=235,85,32　CMYK=8,80,90,0

阳橙 RGB=242,141,0　CMYK=6,56,94,0

橘红 RGB=238,114,0　CMYK=7,68,97,0

热带橙 RGB=242,142,56　CMYK=6,56,80,0

橙黄 RGB=255,165,1　CMYK=0,46,91,0

杏黄 RGB=229,169,107　CMYK=14,41,60,0

米色 RGB=228,204,169　CMYK=14,23,36,0

驼色 RGB=181,133,84　CMYK=37,53,71,0

琥珀色 RGB=203,106,37　CMYK=26,69,93,0

咖啡色 RGB=106,75,32　CMYK=59,69,98,28

蜂蜜色 RGB=250,194,112　CMYK=4,31,60,0

沙棕色 RGB=244,164,96　CMYK=5,46,64,0

巧克力色 RGB=85,37,0　CMYK=60,84,100,49

重褐色 RGB=139,69,19　CMYK=49,79,100,18

◎ 3.2.2　橘色 & 柿子橙

① 这是一款关于家装油漆桶的包装设计。
② 整个包装以大面积的橘色为主，给人以欢快、活泼的视觉享受。
③ 由于油漆桶是用于家装，采用单色橘色配以大片白色英文字体，给人带来一种安全、温暖的舒适之感。

① 此包装颜色采用食品口味的颜色——柿子橙，将包装的形式与食品内容有效的联合在一起。
② 作品以柿子橙为主，强调了产品的特性，视觉冲击力较强，能够有效地引起消费者的兴趣。

◎ 3.2.3　橙色 & 阳橙

① 这是一款关于头发护理类产品的包装设计。
② 整体包装使用橙色为主色调，配以铝制材料，辅助以与产品相关的图案和文字，使表述更加合理、完整。
③ 包装整体呈现生机勃勃之感，十分切合产品的功效宣传。

① 此牛奶包装设计，沿袭传统的材料——玻璃为主要材料。包装上的橙色色块与白色的牛奶形成了一个有趣的水滴形状，给人以趣味、生动之感。
② 阳橙色具有健康、丰收、新鲜的视觉效果。
③ 黑色的应用调和了阳橙色和白色带来的过于鲜艳的视觉效果，使产品包装看上去更加合理舒适。

◎ 3.2.4 橘红 & 热带橙

❶ 橘红色是具有明亮、辉煌、响亮的光辉色彩。
❷ 整体包装虽然采用简单的正方体形状，但整体版式排列却不简单。以白色箭头为主要图形，配以橘红底色，点缀以黄色，形成了整体丰富的画面。

❶ 此包装整体是一个长方形，整个长方形是由多个小包装茶包组成，中间以灰色色块作为护腰。整个包装简约而不简单。
❷ 热带橙色是一种令人遐想的色彩，极易给人以幻想之感。

◎ 3.2.5 橙黄 & 杏黄

❶ 包装整体采用暖色调为主，由不同纯明度的橙色加黄色配以饱满型的版式构图，整体呈现出青春、亮丽之感。
❷ 橙黄色带给人鲜亮、阳光、明朗的视觉感受，切合产品新鲜的特性，多用于橙汁类饮品的包装，容易引起人们的食欲。

❶ 此包装以塑料材料为主，整体以杏黄色为主，配以低明度橙色。
❷ 整个包装显得低调宁静，给人以稳定、无邪之感。

◎ 3.2.6　米色 & 驼色

❶ 这是一款以米色为底色的包装设计。配以黄色和灰色的色块，通过色块的叠加丰富了整体的层次感，弥补了简单的包装形式，使整体表述更加丰富、完整。

❷ 米色给人以纯朴、轻柔之感，充分展现出源于自然，整体清新而不单调。

❶ 驼色是一种比较低调的颜色，给人一种纯朴淡定、温厚端庄的视觉感受。

❷ 这是一款果干类食品的包装设计。以驼色为主色调，配以简单的、居中型的版式，使整体效果具有一定的亲和力，拉近了消费者与产品之间的距离。

❸ 将文字放置在包装的中心位置，简洁明了，说明性较强。

◎ 3.2.7　琥珀色 & 咖啡色

❶ 此款巧克力食品包装设计呈现一种圆柱形状，容量较大，整体也给人以大气之感。

❷ 此包装以低纯度的巧克力色和琥珀色为主，经典怀旧的琥珀色调让整体包装更具质感，带有一种浓烈的怀旧味道。

❶ 本款可可食品包装设计采用咖啡色为主，辅助以墨绿色，同时缀以浅灰色，整体给人一种稳定、成熟的视觉享受。

❷ 整体包装给人一种坚实之感，与产品功能相符合。

❸ 咖啡色能够给人一种怀旧、古朴、舒适的视觉感受。

◎ 3.2.8 蜂蜜色 & 沙棕色

- ① 这是一款樱桃汁饮品的包装设计。通过鲜红色来与产品的口味相呼应，能够瞬间与受众达成共鸣。
- ② 整体包装采用蜂蜜色的牛皮纸材质，打破传统饮品采用亮色的习惯，使得整体呈现出一种高品质、轻快的视觉享受。
- ③ 蜂蜜色能展现出甜蜜、温柔的心理感受。

- ① 此款橙汁饮品采用塑料材质进行包装，与大部分的饮品包装设计不同，其形状更为精巧、别致、创新。
- ② 沙棕色无论是从视觉效果还是心理层面上，都给人以安定、安全之感。

◎ 3.2.9 巧克力色 & 重褐色

- ① 这是一款国外巧克力的包装设计，造型较为简单，但整体形象较为别致。
- ② 此包装采用巧克力色为主色调，让人一眼即可识别，清晰明确地指明这是一款巧克力包装。以巧克力色为底色配以低明度黄色，瞬间提亮整个包装。包装上的字体以巧妙多样的形式组合，活跃了整个包装设计。

- ① 这是一款关于巧克力食品的小包装设计。
- ② 此包装没有采用传统的巧克力色，而是采用了相近的重褐色，既不失原本的特色，又增加了一丝新的意味，更富有韵味。
- ③ 重褐色是具有经典、品质的色调。

3.3 黄

◎ 3.3.1 认识黄色

黄色： 黄色是一种较为干净、光辉的色彩，鲜亮的黄色，加之形态各异的图案和不同特质的材料使包装呈现精致巧妙的效果，十分容易吸引消费者的眼球。

色彩情感： 明亮、欢快、庄重、高贵、忠诚、光辉、刺眼、不安、局促、惊恐。

黄 RGB=255,255,0 CMYK=10,0,83,0	铬黄 RGB=253,208,0 CMYK=6,23,89,0	金 RGB=255,215,0 CMYK=5,19,88,0	香蕉黄 RGB=255,235,85 CMYK=6,8,72,0
鲜黄 RGB=255,234,0 CMYK=7,7,87,0	月光黄 RGB=155,244,99 CMYK=7,2,68,0	柠檬黄 RGB=240,255,0 CMYK=17,0,84,0	万寿菊黄 RGB=247,171,0 CMYK=5,42,92,0
香槟黄 RGB=255,248,177 CMYK=4,3,40,0	奶黄 RGB=255,234,180 CMYK=2,11,35,0	土著黄 RGB=186,168,52 CMYK=36,33,89,0	黄褐 RGB=196,143,0 CMYK=31,48,100,0
卡其黄 RGB=176,136,39 CMYK=40,50,96,0	含羞草黄 RGB=237,212,67 CMYK=14,18,79,0	芥末黄 RGB=214,197,96 CMYK=23,22,70,0	灰菊色 RGB=227,220,161 CMYK=16,12,44,0

◎ 3.3.2　黄 & 铬黄

① 这是一款三明治的包装设计。整体以黄色为主色调，给人一种鲜亮、轻快的视觉感受，是一种充满希望和活力的色彩。
② 该作品是以突出三明治食品的新鲜特点为主要目的，配以亮色的小色块，代表着不同三明治食品里不同的配料。
③ 包装呈现三角形形状，且正面镂空，让消费者能直观地看到食品，从而产生信任感，引导消费者购买。

① 此包装设计是一个简单的六边形形状，但反复观察即可发现包装上图形丰富，以六边形为主要图形元素进行了反复多样排列。
② 包装图形印刷采用了模压等特殊手法，使得整体形象精致巧妙。
③ 铬黄是具有庄重、高贵、华丽等特性的色彩。

◎ 3.3.3　金 & 香蕉黄

① 这是一款以突出蜂蜜为主要原料的包装设计。
② 整体包装以金色为主，颜色的提取来源于黄蜂，图形元素来源于蜜蜂的蜂窝，与突出产品原料特点十分吻合。
③ 采用金色使整个包装更显高贵品质，凸显一定的档次。

① 这是一款关于真空食品类的软包装，整个包装十分简单，颜色和形状干净利落、不烦琐。
② 此软包装的最大特点便是包装上的创新版式排列和简单的颜色，打破了传统食品包装纷繁杂乱的颜色，更显精细。
③ 香蕉黄明亮娇艳，是一种十分抢眼的颜色。该包装以香蕉黄为底色，配以黑色进行调和，使整体既醒目又不会太过刺眼。

◎ 3.3.4　鲜黄 & 月光黄

① 此包装采用类似香蕉的形状和颜色，造型独特、创新，十分具有趣味性。
② 整体包装以鲜黄色为主色调，整体效果欢快、明亮，根据不同的口味采用不同颜色的色块作为标签颜色，整体形象缤纷亮丽，说明性强。
③ 由于这是一款关于不同口味的奶酪包装设计，采用鲜艳的颜色，能够让消费者对产品产生十分新鲜、健康的印象。

① 从包装外形上看，可以解读出这是一款关于儿童食品的包装设计。
② 包装采用罐包装，便于携带，不易损坏。
③ 包装上的图形更是生动有趣，采用可爱的动物图形，在动物嘴部进行创新设计，采用镂空手法，形象夸张又不失合理性，幽默而风趣。
④ 整体采用月光黄为底色，明亮而欢快，符合主要受众群体的视觉需要。

◎ 3.3.5　柠檬黄 & 万寿菊黄

① 这是一款香蕉味的果汁饮品包装设计，形象直观、一目了然。
② 整体包装以香蕉为造型元素，对其进行创新变形，形成了新颖独特的视觉效果。
③ 包装采用了具有绿色、环保、健康、安全、新鲜特点的柠檬黄色彩。

① 万寿菊黄给人一种丰收、成熟、大气的感觉。
② 包装采用万寿菊黄颜色凸显了产品作为一种香槟酒该有的奢华、高贵感。
③ 产品的外包装以万寿菊黄为主打色，简约而显大气，内包装以万寿菊黄和金色为主，更显豪华、奢侈之风。

◎3.3.6 香槟黄 & 奶黄

- ❶ 此包装在色彩上的选择与产品本身相联系，不同口味的产品，其外包装颜色也进行相应的变换。
- ❷ 整体包装采用极其简单的盒形方式和低纯度的香槟黄色，呈现出一种唯美、温和、低调、乖巧的视觉效果。

- ❶ 此包装采用了极具清新温柔的奶黄色作为巧克力食品礼盒包装。
- ❷ 整体造型简约，无过多烦琐的图形及文字，与清新的奶黄色搭配，形成了一个风格统一的温馨画面。
- ❸ 奶黄色是一种带给人亲近、美好、温暖等视觉效果的颜色。

◎3.3.7 土著黄 & 黄褐

- ❶ 此包装是头发护理产品的设计，主要凸显出头发护养的重要性。
- ❷ 包装采用低纯度的土著黄，象征头发的滋长定将生机勃勃，而又不会过于浮夸，显得更为稳重和真实。

- ❶ 此包装采用可爱的卡通型人物作为整个包装图形，以暖色调的黄褐色和红色为主要色彩，以蓝色发卡为点缀色。
- ❷ 整体包装形象无论是从色彩还是从图形上都十分吸引人的眼球，形象生动，别具一格。
- ❸ 黄褐色能够给人一种温厚、恬静、稳定的视觉感受。

◎ 3.3.8　卡其黄 & 含羞草黄

1. 这是一款广藿香香料的肥皂包装设计，广藿香香料属于一种药材，包装要突出一定的有效性。
2. 采用卡其黄作为整体的包装色调不仅是因为广藿香植物的颜色，更是要体现一种历史感和历久弥新之感，提升了整个产品的价值。
3. 此包装采用金属材料，具有防水性能，不易损坏，利用率极高。

1. 这是红牛品牌的饮品包装设计，采用铝质材料，携带轻便且具有一定的牢固性。
2. 含羞草黄色彩较为明亮，给人一种活泼、欢快的视觉感受。
3. 包装以简单的拟人化星形图形配以红色品牌标志，整体亮眼而不刺眼，完美地阐释了品牌理念。

◎ 3.3.9　芥末黄 & 灰菊色

1. 这是一款红茶包装的设计，与其他的茶包装截然不同，其没有采用常规的绿色，也没有利用其口味的红色，而是以细腻恬淡的芥末黄作为主色，一行红色的字体作为点缀，给人带来了一种不同凡响的视觉享受。
2. 芥末黄是一种较为柔和、时尚、优雅的色彩。

1. 该化妆品包装设计以灰菊色进行渐变，使整体形象具有一定变化，同时又避免了单调的效果。
2. 灰菊色是一种优雅、成熟、具有韵味的色调，能够提高产品的品质感。
3. 由于该化妆品是以中年妇女为主要的销售群体，采用低明度的灰菊色更符合群体审美。

3.4 绿

◎ 3.4.1 认识绿色

绿色： 绿色是一种极具生机与和平的色彩，自然的绿色，不但给人以大自然的清新之风，还能缓解视觉疲劳。对于绿色的使用要恰到好处，否则过多的绿色不但使产品没有生气，同时也会压抑人的视觉印象。

色彩情感： 青春、环保、生气、自然、和平、健康、新鲜、消沉、俗气、劣质、沉闷。

黄绿 RGB=216,230,0 CMYK=25,0,90,0	苹果绿 RGB=158,189,25 CMYK=47,14,98,0	墨绿 RGB=0,64,0 CMYK=90,61,100,44	叶绿 RGB=135,162,86 CMYK=55,28,78,0
草绿 RGB=170,196,104 CMYK=42,13,70,0	苔藓绿 RGB=136,134,55 CMYK=46,45,93,1	芥末绿 RGB=183,186,107 CMYK=36,22,66,0	橄榄绿 RGB=98,90,5 CMYK=66,60,100,22
枯叶绿 RGB=174,186,127 CMYK=39,21,57,0	碧绿 RGB=21,174,105 CMYK=75,8,75,0	绿松石绿 RGB=66,171,145 CMYK=71,15,52,0	青瓷绿 RGB=123,185,155 CMYK=56,13,47,0
孔雀石绿 RGB=0,142,87 CMYK=82,29,82,0	铬绿 RGB=0,101,80 CMYK=89,51,77,13	孔雀绿 RGB=0,128,119 CMYK=85,40,58,1	钴绿 RGB=106,189,120 CMYK=62,6,66,0

◎ 3.4.2 黄绿 & 苹果绿

① 此款油漆桶的包装设计主要是针对家装环境使用。
② 整个包装以大面积的黄绿为底色,高明度黄绿色给人以活力、快乐的视觉印象。
③ 包装利用白色英文字母"D"与黄绿色形成人物剪影图形,形象巧妙而有趣。

① 此饮品包装颜色采用苹果绿为底色,以体现饮品新鲜、健康的特点。
② 包装图形依据不同口味选用不同实物照片,以吸引消费者的目光,让人垂涎欲滴,从而引导消费。
③ 苹果绿是一种具有环保、绿色的色调,多用于食品包装设计中。

◎ 3.4.3 墨绿 & 叶绿

① 此饮品包装打破传统的设计手法,将高明度亮色为底色,反其道而行之,以低明度的墨绿色为底色,高明度橙黄色为辅助色及对比色红色为点缀色。
② 渐变的背景颜色和冰块的加入使整体形式多样化,丰富多彩。通过冰块由大到小的变化,给人一种由下到上走势,增强动感。
③ 墨绿色是一种高雅、明朗且富有生命力的颜色,使画面整体效果给人生机勃勃之感。

① 此食品软包装设计,沿袭传统的食品包装形式,以实物照片为主要的图形元素加之较为灵动的文字排列,形成一种琳琅满目的视觉效果。
② 包装采用叶绿色,调和了多样的实物色彩,避免过于凌乱,使整体更为统一、和谐。
③ 叶绿色是一种较为低调的色彩,给人一种安稳、踏实、健康的视觉感受。

◎ 3.4.4　草绿 & 苔藓绿

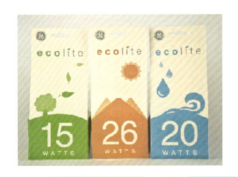

1. 整体包装采用简单的长方体形状，展现出一种清晰、简洁之风。以简单的矢量山水风景画为主要图形，配以相应的色彩，形成系列产品，造就了一幅清爽柔和的画面。
2. 草绿色是一种具有生机、生命力的颜色，但又不会过于放肆，给人以隐忍的坚拔之感。

1. 此包装整体是以牛皮纸的颜色为主，苔藓绿作为辅助色，以突出产品的自然生态属性。
2. 包装采用牛皮纸、布袋、塑料瓶等作为包装材料，形式丰富多样且十分符合产品立意。

◎ 3.4.5　芥末绿 & 橄榄绿

1. 包装的最突出之处是利用较为创新的英文字体与低纯度的单色芥末绿结合在一起，形成一种新颖的字体图形。
2. 整体包装呈现一种大气、优雅的独特视觉感受。
3. 芥末绿是一种较为低调的颜色，不易把握。

1. 此包装整体以橄榄绿为主，包装形式与普通的同类产品相近，携带轻便，易于使用。
2. 整体包装采用纯明度的橄榄绿，意在营造一种严肃之感，以提醒人们要注意产品的回收利用。
3. 橄榄绿色泽低调沉静，给人以安全、可靠、严肃之感。

◎ 3.4.6　枯叶绿 & 碧绿

❶ 此包装整体以绿色和对比色红色为主。
❷ 包装形象是一个可爱的动物正要张口吃掉鲜美的食物，形象夸张但又十分具有吸引力。
❸ 枯叶绿给人以纯朴、轻柔之感。多作为渐变色等使用。

❶ 这是一款以儿童为主要消费对象的食品包装设计。
❷ 此包装呈现简单的四边形造型，包装中部为不同形状的食物图片，多样的形式能够很好地吸引儿童视觉，从而引导消费购买。
❸ 碧绿色是一种具有纯真、明快、热闹的色调。

◎ 3.4.7　绿松石绿 & 青瓷绿

❶ 此款食品软包装设计整体呈现一种轻快、活力之感，较为醒目且又夹杂了一丝清洁、凉爽之风。
❷ 此包装尽管采用了高明度的冷暖色对比，但并不显花哨，渐变的绿松石绿色配以相对居中型的版式调和了整个画面气氛。
❸ 松石绿色的色彩鲜艳明亮，给人一种清新、自然的视觉感受。

❶ 本款牛奶巧克力包装设计采用青瓷绿为主色，配以咖啡色，加上具有古典意味的花纹，形成了具有一种经典、高端、品质的画面感。
❷ 青瓷绿是一种较为平静、柔和的颜色。

◎ 3.4.8　孔雀石绿 & 铬绿

① 这是一款杂粮食品的包装设计。
② 杂粮食品一般给人一种粗犷的感觉，此包装采用孔雀石绿加之塑料形式的软包装及较为可爱的图形，使整体呈现出一种精致、欢快的视觉效果。
③ 孔雀石绿是一种较为细致、高贵的色调。

① 此款包装在造型上较为独特，与传统规矩的正方形、长方形不同，而采用类似梯形形状。
② 包装主要以白色为底色，配以铬绿色与紫色，以对比色红色为点缀。整个色调纯度较低，形成一种严肃、安全的画面感。
③ 铬绿色无论是从视觉效果还是心理层面上，都给人以安定、稳重之感。

◎ 3.4.9　孔雀绿 & 钴绿

① 此包装的独到之处是利用烫金等特殊印刷手法，使包装不仅在视觉上具有一定的美感，同时还具有一定的触感。
② 包装以孔雀绿为底色，加之不同形态的金色图形，使整体形象较为别致、醒目，高雅之中渗透着一丝丝可爱。

① 此包装无论是从造型上还是色彩上，都能给人以强烈的视觉和心理冲击。同时在整体造型上进行了拉伸，从而区别于其他的饮品造型。采用较少被利用的钴绿色，与产品本身的颜色十分协调融洽。
② 钴绿色是具有品位、时尚的色调。

3.5 青

◎ 3.5.1 认识青色

青色： 青色是一种极具生机与和平的色彩，其介于绿色与蓝色之间。既保留着绿色的青春活力，又掺杂了蓝色的纯净与冷静，是坚强、希望、庄重、亮丽的象征。

色彩情感： 清新、清秀、朴素、沉稳、踏实、乐观、亲切、寒冷、土气、压抑、生疏。

青 RGB=0,255,255 CMYK=55,0,18,0	铁青 RGB=82,64,105 CMYK=89,83,44,8	深青 RGB=0,78,120 CMYK=96,74,40,3	天青色 RGB=135,196,237 CMYK=50,13,3,0
群青 RGB=0,61,153 CMYK=99,84,10,0	石青色 RGB=0,121,186 CMYK=84,48,11,0	青绿色 RGB=0,255,192 CMYK=58,0,44,0	青蓝色 RGB=40,131,176 CMYK=80,42,22,0
瓷青 RGB=175,224,224 CMYK=37,1,17,0	淡青色 RGB=225,255,255 CMYK=14,0,5,0	白青色 RGB=228,244,245 CMYK=14,1,6,0	青灰色 RGB=116,149,166 CMYK=61,36,30,0
水青色 RGB=88,195,224 CMYK=62,7,15,0	藏青 RGB=0,25,84 CMYK=100,100,59,22	清漾青 RGB=55,105,86 CMYK=81,52,72,10	浅葱色 RGB=210,239,232 CMYK=22,0,13,0

◎ 3.5.2 青 & 铁青

① 整体包装以大面积的白色为底色，辅助以高明度青色色块，给人以亮丽、醒目之感。
② 此包装是一个长方形的形状，无特别之处。其最为精妙之处在于产品与包装的巧妙结合，在包装的中部镂空，消费者可直接触摸产品。包装上的图形与镂空外形相呼应，处处衔接，独具匠心。

① 此产品包装颜色采用低纯度铁青色为主色，以渐变的形式使整体色彩低调而又不失多样性，给人一种沉稳、冷静的视觉感受。
② 此包装是一款避孕套包装设计，包装图形采用两个人物剪影及各种曲线，无过多纷杂图形，强调此产品具有一定的隐秘性。

◎ 3.5.3 深青 & 天青色

① 此包装是一款日本酒的包装设计。
② 整体包装设计感极强，以"开门"的方式打开，整个包装高度较长，中间为"护腰"标签，标签上部为外包装与内包装相结合的设计，以一个圆形镂空方式展现包装里的品牌名称，设计极为精妙灵巧。
③ 以深青色作为辅助色，使整体更加庄重、宁静。

① 此包装采用了金属材料，具有一定的防腐性和防摔性。
② 包装图形采用标志"W"组合成一个有效图形，然后进行有序的反复排列并加以特殊的印刷手法，使得图形具有一定的视觉冲击力。
③ 包装以天青色为底色，黄色为辅助色，红色为点缀色，整体优雅又不失俏丽。

◎ 3.5.4 群青 & 石青色

1. 整体包装采用渐变群青色为底色，文字和图形采用高明度青色，形成一种主次分明的空间感。
2. 包装图形元素是用线组合了一个拟人化图形，整体包装简洁而形象、生动。
3. 群青色是一种较为坚实、刚健、踏实、沉稳的色调。

1. 此包装是一款牛奶味的巧克力小包装，整体是一个长方形，其特别之处在于整体以极具变化的石青色配以白色的字体设计，清晰直观地强调了品牌，加深了消费者对品牌的印象。
2. 石青色是一种极具明快、诚实感的色调，与天空蓝有一定的相似度。

◎ 3.5.5 青绿色 & 青蓝色

1. 与同类的瓶装产品相比，此包装主要以颜色和文字的排列取胜。此包装采用单色高明纯度色彩，形成强烈的视觉冲击力。
2. 青绿色给人以生长、鲜亮、明亮的视觉感受，能够远距离地吸引消费者的目光。

1. 这是一款关于油漆桶的包装设计。
2. 此包装设计以青蓝色为底色，配以相似色调的家居图，形成了一种统一的画面。除此之外，还有橙色色调的包装设计，形成多种色调的包装设计，以满足不同场景的需要。
3. 青蓝色是一种温馨、较为柔和的色调。

◎ 3.5.6　瓷青 & 淡青色

① 此包装整体以低纯度的瓷青色和对比色紫红色为主，形成了一种清爽、明净之感。
② 包装上以文字为主，图形较少，此包装最为与众不同之处即在此，对文字进行不同大小、疏密的排列变化，让食物包装脱离了无聊而乏味的传统包装外形标准。

① 这是一款国外油漆涂料的包装设计，以突出产品的环保、洁净理念为主。
② 此包装采用高明度的淡青色为辅助色，调和了灰色底给人的压抑、混杂感，瞬间提亮了整个画面。
③ 淡青色是一种极具清秀、明净、新鲜感的色调。

◎ 3.5.7　白青色 & 青灰色

① 此款食品包装采用铝制罐装设计。整体呈现一种较为轻快、明亮的视觉效果。
② 此包装以白青色为底色，整个画面排列较为饱满，其红色的英文字体品牌名称与底色形成了鲜明对比，使画面效果平和而不失个性、清新而不忘华贵。

① 本款饮品包装设计将青灰色标签与褐色的瓶体颜色搭配在一起，形成了一种极具品质、独特的画面感，此种颜色搭配是在饮品类颜色使用上的革新。
② 青灰色是一种较为内敛、脱俗的颜色。

◎ 3.5.8 水青色 & 藏青

① 这是一款椰子汁的包装设计。
② 包装采用水嫩的水青色，配以新鲜的食物照片，似乎能感受到产品新鲜得快要滴出水来，整个产品包装令人看后垂涎欲滴。
③ 水青色是一种较为滋润、细嫩的色调。

① 藏青色是绿色与蓝色的过渡色，浅于蓝，深于绿，是一种具有内涵、广阔、深邃之感，但依然保有童真的色调。
② 包装利用水滴形状的高明度藏青色压制多种高明度冷暖对比色所造成的花哨感，使整个画面既响亮又不纷繁杂乱。

◎ 3.5.9 清漾青 & 浅葱色

① 清漾青与铬绿色较为接近，其在包装设计中的使用并不常见，因此显得与众不同。
② 整体包装无论是造型还是颜色的选择以及整个排版，都以简洁风为主。但在简洁风的背后，又有细节可看。如包装的背景，不同纯度的青色矢量图形若隐若现，显得尤为精细且耐看。

① 浅葱色在此包装上作为渐变的形式出现，高明度的浅葱色不仅与画面图形颜色形成了对比，而且丰富了整个画面。
② 浅葱色是一种较为平和的色彩，较少单独作为包装主体色。

3.6 蓝

◎ 3.6.1 认识蓝色

蓝色： 提到蓝色，大家首先想到的就是天空与海洋等。蓝色与绿色一样，是大自然的颜色，极具自然生态属性。蓝色是一种较为理智、沉稳的色调，多用于强调科技、效率等产品的商业设计中。

色彩情感： 深远、永恒、沉静、理智、诚实、博大、凉爽、寒冷、刻板、沉重、沉闷。

蓝色 RGB=0,0,255 CMYK=92,75,0,0	天蓝色 RGB=0,127,255 CMYK=80,50,0,0	蔚蓝色 RGB=4,70,166 CMYK=96,78,1,0	普鲁士蓝 RGB=0,49,83 CMYK=100,88,54,23
矢车菊蓝 RGB=100,149,237 CMYK=64,38,0,0	深蓝 RGB=1,1,114 CMYK=100,100,54,6	道奇蓝 RGB=30,144,255 CMYK=75,40,0,0	宝石蓝 RGB=31,57,153 CMYK=96,87,6,0
午夜蓝 RGB=0,51,102 CMYK=100,91,47,9	皇室蓝 RGB=65,105,225 CMYK=79,60,0,0	浓蓝色 RGB=0,90,120 CMYK=92,65,44,4	蓝黑色 RGB=0,14,42 CMYK=100,99,66,57
爱丽丝蓝 RGB=240,248,255 CMYK=8,2,0,0	水晶蓝 RGB=185,220,237 CMYK=32,6,7,0	孔雀蓝 RGB=0,123,167 CMYK=84,46,25,0	水墨蓝 RGB=73,90,128 CMYK=80,68,37,1

3.6.2 蓝色 & 天蓝色

① 这是一款巧克力食品的包装设计。有多个色调的包装，是一款系列包装。
② 整体包装以不同明度的蓝色为主色调，形成较为丰富的画面，蓝色的提取主要来源于食品的主要原材料及其所属口味品种。
③ 蓝色是一种具有光明、深远的颜色。

① 这是一款口香糖的小包装设计，以突出产品性能为主。
② 包装图采用自然的天蓝渐变色，赋予产品一种凉爽、清新之感，同时也突出了产品能够很好地祛除口气、为口腔带来清新之气的强大功能。

3.6.3 蔚蓝色 & 普鲁士蓝

① 此包装以渐变的蔚蓝色为底色，与白色结合形成了一幅牛奶滴落的画面，整个画面具有一定的动感和可视性。
② 蔚蓝色是一种具有光明、希望的色彩，多用于一些关于成长类主题的包装设计中。

① 这是一款果仁糖果的包装设计。
② 此包装以白色和普鲁士蓝为主色，包装放弃了常规的糖果包装采用绚丽多彩颜色的标准，而使用较为低调沉闷的普鲁士蓝，使包装给人一种较为正规的安全感。

◎ 3.6.4　矢车菊蓝 & 深蓝

❶ 这是一款牛奶巧克力食品的软包装设计。
❷ 包装以白色为底色，以高明度的矢车菊蓝为辅助色，使用居中型的版式排列，少量的文字配以简单的图形，使整体散发着一股既浓烈又清新的奶香味。

❶ 此包装采用金属作为外包装，具有一定的抗压性能，不易变形，具有较高抗压强度。
❷ 包装呈现圆柱形，以大面积的深蓝色色块为主，产品十分醒目。
❸ 深蓝色能让人的心理产生一种极为理智的沉静感。

◎ 3.6.5　道奇蓝 & 宝石蓝

❶ 此包装最为吸引人之处是包装的造型，采用异形结构，使包装外形凹凸有致，具有一定的审美和把玩趣味。
❷ 包装主要采用道奇蓝和橙色两种对比色，底部和顶部为道奇蓝，中部穿插橙色色块，使包装无论是在色彩上还是造型上都极具变化。
❸ 道奇蓝给人一种文静、理智的视觉感受。

❶ 此包装以蓝色为主色，利用渐变等手法对颜色进行处理，从而形成一种特殊的画面效果，宝石蓝色在此包装中是以过渡色的身份呈现。
❷ 宝石蓝是一种极其奢华、永恒经典的色调，多用于高端产品的包装设计中。

◎ 3.6.6 午夜蓝 & 皇室蓝

① 这是一款男士香水的包装设计，以中上层人士为主要消费对象。
② 包装形象采用规矩的方形造型，棱角分明。以午夜蓝为底色，品牌名称为主要的图形，简约时尚，具有一定的国际风范。
③ 午夜蓝是一种极具端正、成熟、稳重的色调。

① 这是一款极具创意的包装设计。
② 此包装外形十分有趣，其最大的优点是包装上部有一个手提式装置，便于携带。
③ 此包装选用青色与皇室蓝两种颜色为主色调，以交叉形式混合使用，整体给人以清新、明朗之感。

◎ 3.6.7 浓蓝色 & 蓝黑色

① 此款食品软包装设计整体呈现出一种轻快、活力之感，较为醒目且又夹杂了一丝清洁、凉爽之风。
② 此包装尽管采用了高明度的冷暖色对比，但并不花哨，浓蓝色配以相对居中型的版式，调和了整体画面气氛。

① 这是一款茶的包装设计，采用金属材料的罐包装，密封性较好，保质期长。
② 整个包装最为独特之处是对图形元素的利用。不同的纯明度的蓝色形成一幅意象图形，虚实相生，具有丰富微妙的层次感，整个画面充满了一种奇妙的虚幻之美。

3.6.8 爱丽丝蓝 & 水晶蓝

1. 这是一款甜味食品的包装设计。
2. 此食品包装造型呈现七边形，以爱丽丝蓝色的卷曲线为包装底色花纹，包装中部为绚丽多彩的多种食物水果图，顶部为品牌名称，整体既明亮又干净，且突出其产品口味的多样性。
3. 爱丽丝蓝是一种较为清澈、浪漫的色调。

1. 此款包装采用简单版式排列加之高明度的水晶蓝为底色，白色的动物图形与较深的蓝色相呼应。
2. 水晶蓝带给人以透明澄亮之感，就像水晶一样纯净。

3.6.9 孔雀蓝 & 水墨蓝

1. 此包装设计的外包装并无过多的特别之处，但其最巧妙的地方在于，将产品本身的颜色橙色与蓝色形成一种对比，但又不显得十分突兀，无论是内包装还是外包装，都选用孔雀蓝和橙色进行变化，形成你中有我，我中有你的呼应感。
2. 产品的造型较为独特，且产品标签与其他产品的标签无论是造型还是所在位置都大为不同，此产品的标签贴在瓶口和瓶身下部，是一条较细的条状。

1. 此包装给人第一眼的视觉冲击力便是经典、大气、奢华，是一款适用于高消费人群的产品。
2. 此包装采用水墨蓝及黄色，给人以庄重崇高感，同时摒弃烦琐的图形纹样，采用特殊的印刷手法在包装左右两侧印有简单的花纹，使整体具有一种精致、高贵之感。

3.7 紫

◎ 3.7.1 认识紫色

紫色：紫色是一种极具神秘和精致的色彩。优雅的紫色，使用较为广泛，当与粉色相结合的时候，可以创建一个很女性化的色盘，如淡紫色，会形成一种浪漫、迷人的画面感。当与蓝色、黑色结合的时候，可以创建一个比较男性化的色盘，如黑紫色，形成一种沉着、经典之感。

色彩情感：时尚、华丽、尊贵、脱俗、浪漫、沉着、孤傲、忧郁、孤独、噩梦、悲伤。

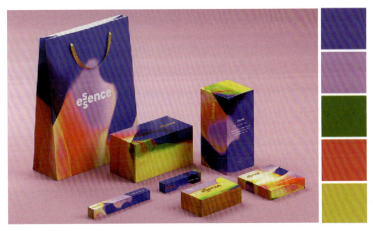

紫 RGB=102,0,255 CMYK=81,79,0,0	淡紫色 RGB=227,209,254 CMYK=15,22,0,0	靛青色 RGB=75,0,130 CMYK=88,100,31,0	紫藤 RGB=141,74,187 CMYK=61,78,0,0
木槿紫 RGB=124,80,157 CMYK=63,77,8,0	藕荷色 RGB=216,191,206 CMYK=18,29,13,0	丁香紫 RGB=187,161,203 CMYK=32,41,4,0	水晶紫 RGB=126,73,133 CMYK=62,81,25,0
矿紫 RGB=172,135,164 CMYK=40,52,22,0	三色堇紫 RGB=139,0,98 CMYK=59,100,42,2	锦葵紫 RGB=211,105,164 CMYK=22,71,8,0	淡紫丁香 RGB=237,224,230 CMYK=8,15,6,0
浅灰紫 RGB=157,137,157 CMYK=46,49,28,0	江户紫 RGB=111,89,156 CMYK=68,71,14,0	蝴蝶花紫 RGB=166,1,116 CMYK=46,100,26,0	蔷薇紫 RGB=214,153,186 CMYK=20,49,10,0

◎ 3.7.2　紫 & 淡紫色

① 此包装在造型上并无特别之处，其最为醒目之处在于分布于不同部位的紫色色块，起到了画龙点睛的作用。如果没有紫色的使用，整体画面会显得过于黯淡。
② 整个包装以块状方式分布，以灰色调图形及色块为主。文字居于画面中部，以稳定整个画面而不过于零散杂乱。

① 这是一款除臭剂的包装设计。
② 此包装采用淡紫色为主色，整个画面是不同纯明度的紫色，在这样一个紫色的世界，仿佛闻到了一股股清香，十分贴近产品的属性。
③ 淡紫色是一种具有清香、梦幻的色调，多用于女性产品的包装设计中。

◎ 3.7.3　靛青色 & 紫藤

① 这是一款巧克力食品的软包装设计。
② 此包装以靛青色为主色调，配以深沉的黑色，点缀以巧克力色，使产品看起来具有一定的档次，凸显尊贵，提高了产品的附加价值。
③ 包装上的文字排列较为简洁，整体以叠加方式展开，黑色色块叠加在靛青色纸上，文字居于黑色色块之上，形成了一定的层次感。

① 此食品软包装设计，最为巧妙之处是画面图形元素的设计。不仅摆放实物图形，最为主要的是文字排列以水果外形的紫藤色色块为底色，在其四周也分布着一些关于产品信息的文字介绍，使整个画面排列紧密、丰富。
② 紫藤色是一种具有浪漫、甜蜜感的色调。

◎3.7.4 木槿紫 & 藕荷色

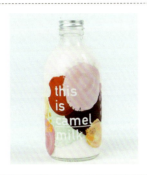

① 整体包装采用简单的四边形形状，以木槿紫为主色调，进行颜色渐变，并且图形元素也为紫色，对不同纯明度的紫色使用，使产品图形元素更有立体感，画面文字较少，更加鲜明地突出了产品形象。
② 整体包装构图简洁、主次清晰、色调唯美。
③ 木槿紫是一种较为优雅、柔美的颜色。

① 这是一款牛奶的瓶装设计。
② 此牛奶的瓶装以不同色调的色块组合成一幅较为缤纷绚丽的图形形象。整个包装与传统的牛奶包装大不相同，此包装更具个性化，给人以现代感。
③ 藕荷色是一种非常漂亮的颜色，但在包装设计中较为少见。

◎3.7.5 丁香紫 & 水晶紫

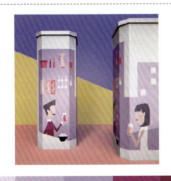

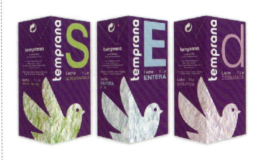

① 此包装不仅在造型上较为生动，且图形元素更为有趣。图形元素以矢量的卡通人物场景图为主，将人们的日常生活活灵活现地展现出来，从而突出产品的必要性和普遍性。
② 丁香紫是一种较为温馨、抒情的色调，用于此包装设计上，十分贴合主题。

① 这是一套系列包装设计，以多种色调独立包装组合为一整套包装设计，但整体以水晶紫为主，使画面更为精致富丽。
② 此包装文字信息较多，但最终的排列效果极具条理性。包装正面上部以较大的英文字母为主，配以品牌名称等，两侧以辅助信息为主。包装下部以飞行的鸟为图形元素，衔接正侧两面，使整体画面更具紧密性。

◎ 3.7.6 矿紫 & 三色堇紫

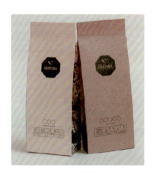

1. 此包装正面以矿紫色为底色，画面上部为品牌名称，下部为产品辅助信息。包装侧面为相似色调的花样图形。整体画面简洁而又不失韵味，具有一种古典的文艺感。
2. 矿紫色是一种极为儒雅、沉静的色调，能够传达出一种深邃的极致品位感。

1. 包装设计以单色三色堇紫为主色调，包装的独特之处是对造型的特殊处理。设计者在包装的四周进行了创新设计，形成了凹凸有致、具有触感的设计，而且包装的正面也采用同样的方式，使整体统一却不单调。
2. 整个包装虽然只采用了一种颜色，但是通过深浅不一的变化使整体效果更加立体。

◎ 3.7.7 锦葵紫 & 淡紫丁香

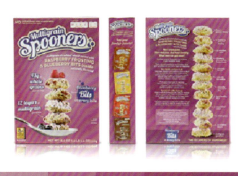

1. 此款食品软包装设计整体呈现出一种明快、活力感。仅仅从包装色彩的选用上，仿佛就能尝到产品给人带来的甜蜜味觉享受。
2. 此包装采用渐变形式的锦葵紫色与食品颜色和蓝色边的英文字母组合，形成了一幅较为活跃的画面。

1. 本款巧克力味牛奶包装设计采用淡紫丁香为主，用于调和过于炫丽的图形元素色彩。
2. 包装整体给人以极具动感的视觉效果，更加凸显产品的新鲜，而且使画面不至于太过沉闷、刻板。
3. 淡紫丁香是一种较为平和的颜色，在包装设计中较少作为主色调使用。

◎ 3.7.8 浅灰紫 & 江户紫

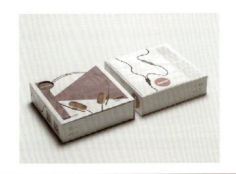

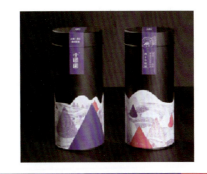

1. 这是一款丹麦设计师的耳机包装设计作品。
2. 此包装设计以白色为底色，包装图形元素以浅灰紫色的矢量图形为主，凸显出产品的低调、稳重；图形看似简单，但若仔细观察，则会发现，里面大有文章。包装图形元素提取于音乐按键，且还有一些透明度较低的音乐按键作为背景，使整体画面显得更为精巧别致。

1. 此包装以黑色和白色为主色，江户紫和高明度红色作为点缀色，提亮了整体画面效果。
2. 此包装的图形元素较为丰富独特。包装上部为黑色及江户紫色块品牌标签，与下部的江户紫色的三角形色块形成呼应。整个包装十分精巧耐看。
3. 江户紫色是一种优雅理智的色彩，使整体给人一种高端、大气的视觉效果。

◎ 3.7.9 蝴蝶花紫 & 蔷薇紫

1. 此小包装有多种色调，单色蝴蝶花紫色的包装看起来较为洋气且艳丽。
2. 包装以蝴蝶花紫为底色，加之不同形态的白色花纹纹样，使整体形象较为丰富，既存留了纹样带给人的复古感，又带有艳丽的花蝴蝶紫色所蕴含的时尚感。

1. 此包装在造型设计上较为精巧。整个包装给人一种优雅、甜美的视觉效果。
2. 为了符合整体给人的素雅之感，包装的颜色选用了单色的蔷薇紫色。在文字排列和图形元素的选用上也使用较为简单的图形，以突出品牌名称为主。

3.8 黑、白、灰

◉ 3.8.1 认识黑、白、灰

黑色： 提到黑色，大家首先想到的就是黑夜。黑色是一种极具力量的色彩，神秘的黑色，不但给人以庄严崇高之感，也会使人感到悲哀惆怅。在包装设计中，黑色可作为一种调和色，调和过于缤纷绚丽的色彩，使得整体更为统一。

色彩情感： 崇高、坚实、严肃、刚健、深沉、神秘、冷酷、罪恶、悲哀、阴暗、死亡。

白色： 白色是纯洁的象征。白色包含光谱中所有颜色光的颜色。通常，白色被认为是"无色"的。其明度最高，无色相。单纯的白色，是使用最为广泛的颜色，也是最基础的色调，无论与何种颜色搭配，都较为和谐。

色彩情感： 纯真、朴素、神圣、明快、超脱、公正、坦率、单调、简单、单一。

灰色： 灰色是一种不含色彩倾向的中性色。提到灰色，大多数时候会让人联想到工厂的废气、灰蒙蒙的天气等，在心理上大多是不好的影响。但在设计中，若把握得当，其效果也十分独特。

色彩情感： 谦虚、随意、低调、严谨、知性、中庸、沉默、暗淡、忧郁、消极、肮脏。

白 RGB=255,255,255 CMYK=0,0,0,0	月光白 RGB=253,253,239 CMYK=2,1,9,0	雪白 RGB=233,241,246 CMYK=11,4,3,0	象牙白 RGB=255,251,240 CMYK=1,3,8,0
10% 亮灰 RGB=230,230,230 CMYK=12,9,9,0	50% 灰 RGB=102,102,102 CMYK=67,59,56,6	80% 炭灰 RGB=51,51,51 CMYK=79,74,71,45	黑 RGB=0,0,0 CMYK=93,88,89,88

◎ 3.8.2 白 & 月光白

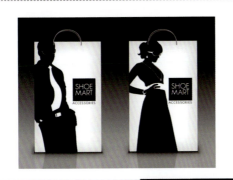

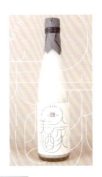

① 此款包装主要以白色和黑色为主色调。黑白两色是极端对立的颜色，两种颜色的对比，具有较强的视觉冲击力。
② 包装图形元素以黑色人物剪影为主，剪影之中又有白色，整个画面交相辉映，十分协调。
③ 整体包装给人以简单的时尚感，现代感极强。

① 这是一款韩国的酒水包装设计。
② 包装采用磨砂玻璃材质，瓶口采用灰色的纸质材料进行二次包装，瓶子标签采用月光白色为底色，配以纤细的字体设计，使整体呈现出一种较为素雅、洁净的时尚感。

◎ 3.8.3 雪白 & 象牙白

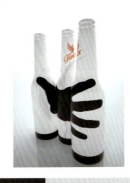

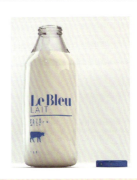

① 此款瓶装的包装设计十分具有创造力，三个瓶子按照一定的位置摆放，形成了一个有效图形——手的形状。整个图形形象十分具有张力。
② 此包装主要采用雪白色为底色，以突出图形元素黑色的手掌，以橙色的标志作为点缀色，能够更加鲜明地传播品牌。

① 这是一款瓶装牛奶的包装设计。
② 此款包装将象牙白色与蓝色相结合，白色和蓝色都给人以干净、清新的视觉效果，会带给人一种光明与希望。
③ 此包装不仅在视觉上给人以卫生、洁净之感，而且在心理上也会让人觉得该产品是一种有利于健康的饮品。

◉ 3.8.4　10% 亮灰 & 50% 灰

❶ 这是一款日本设计的关于醋和橄榄油的包装设计，具有明显的日本风格。
❷ 橄榄油的包装以 10% 亮灰为底色，瓶盖与倒置叶子图形为黑色。醋包装以黑色为底色，瓶盖和中间的叶子为 10% 亮灰，两种相似图形的瓶子放在一起，形成了别样的视觉感受。
❸ 10% 亮灰色是一种较为严谨、时尚的颜色。

❶ 这是一款布材料的包装袋设计。
❷ 此包装设计以 50% 灰色为底色，图形元素以几何色块组合而成，整个色调都较为低沉。尽管整个画面较灰，但其中高明度的蓝色三角形色块提亮了整个画面，使整体画面鲜活起来。
❸ 50% 灰是一种较为低调、沉静、理智的色调。

◉ 3.8.5　80% 炭灰 & 黑

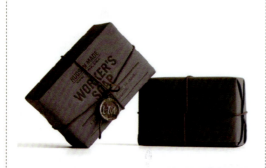

❶ 这是一款手工香皂包装设计。
❷ 此包装设计以 80% 炭灰色为主，配以低纯度的咖啡色，整体颜色以灰调为主，更能突出此产品是一款手工品，明显地突出了产品特点。
❸ 此包装形式较为独特，与一般的手工皂相比显得更为精致，更上档次。

❶ 这是一款西班牙设计师的作品。
❷ 此包装设计造型并无特别之处。其最为吸引人之处就在于颜色的运用。包装整体以黑色为底色，文字选用白色，其图形元素为英文字母"S"，颜色较为丰富，多选用高纯明度的颜色，十分醒目亮眼，具有强烈的视觉冲击力。

第 4 章 商品包装设计的外观与材料

商品包装的外观是一个品牌的理念，也是实现商品价值和使用价值的一种手法。商品包装的材料与外观是相辅相成、相互依存的，包装材料的选用对于外观的设计与商品的形象都会有不同程度的影响，因此在选取材料时也要根据商品的特性做出相应的选择。

◆ 商品包装外观能够根据造型、图案、颜色吸引消费者目光，进而引起消费者对产品的购买欲望。
◆ 包装材料的不同选择也会有不同的特点，而综合性的特点能对产品起到安全保护的作用。

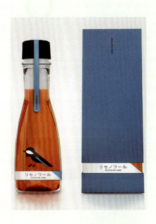

4.1 商品包装设计的外观

商品包装外观设计是对产品的形状、图案、色彩相结合做出的设计。外观就是对商品外表做出的设计，本身也是产品的一部分。

方形包装由面包围而成。厚的包装有持重、结实之感；薄的则给人轻盈之感。而且会给消费者呈现一种挺拔、庄重、崇高的感觉。

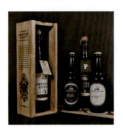

许多商家使用圆柱形包装设计主要是因为圆柱形具有较好的抗变形能力。柱形包装不仅可以保护产品，而且还能引起消费者的注意进而增加商品销售量。

圆形包装设计对于商家来说，不仅生产方便，而且还节省材料、面积大。对于消费者来说，圆形包装容量大、美观又实惠。

锥形包装设计简单地说就是立体的三角形，它的最大优点就是具有较强的稳定性，同时更多地关注材料自然美，开发出材料的审美特性。

 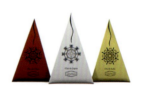

在包装设计中，材料不仅有使用价值，而且还拥有美学的装饰效果，为现代包装设计提供广阔空间的同时，增强审美感受。

◎ 4.1.1 方形包装设计

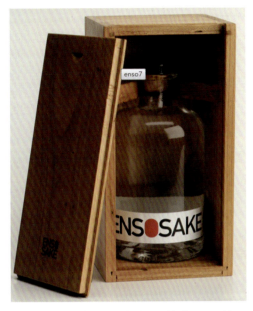

的问题。

色彩点评： 棕色的实木与透明的玻璃形成强烈的视觉冲击力，给人一种端庄、雅致的视觉效果。

①可再生包装材料的精简细化体现，使商品有一种新鲜、纯粹的视觉感受。

②"形态"与"造型"在不断变化下表达出外表沉稳的同时，还具有丰富的内在韵味。

③实木简单、素雅的包装造型超越了文字给予的标识，它会抢先吸引消费者的注意力，留下良好的第一印象。

设计理念： 玻璃容器的产品运输不仅需要安全，为了防止瓶子破损，还加入缓冲格挡以解决产品在包装盒里晃动

- RGB=237,231,217 CMYK=9,10,16,0
- RGB=190,130,74 CMYK=32,56,76,0
- RGB=27,28,24 CMYK=83,78,82,66
- RGB=140,121,99 CMYK=53,54,62,2

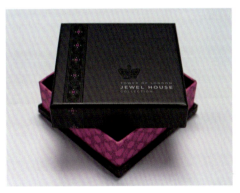

本产品是在简洁的造型审美意识影响下形成的，注重造型的简化而创造出物美价廉的产品包装。

- RGB=75,75,76 CMYK=74,68,64,24
- RGB=236,242,242 CMYK=9,4,6,0
- RGB=186,36,132 CMYK=36,94,15,0

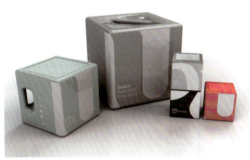

该产品对环保材料进行合理的运用，展现出更加新颖独特的形态，使消费者感觉舒适，包装更具有趣味。

- RGB=135,132,127 CMYK=54,47,47,0
- RGB=199,218,212 CMYK=27,9,19,0
- RGB=236,242,242 CMYK=9,4,6,0
- RGB=53,53,53 CMYK=79,73,71,43
- RGB=255,103,124 CMYK=0,74,35,0

方形包装设计技巧——形状的优势

方形的包装结构比较紧凑、抗压，使用的材料也较少，但空间容量大，同时又因为它是垂直受力，故此也比较稳固、安全。

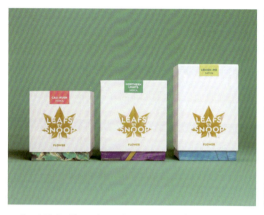

- 方形的包装是由四边、六面构成的最基本形态，四边形态成就了其坚定稳固性。
- 产品通过外部的造型及图案丰富形态机能，单一使用外部形态做保护，简洁大方更容易让消费者接受和喜爱。
- 一款优秀别致的包装造型能够使消费者对商品产生浓厚的兴趣，从而提高商品的认知度。

配色方案

双色配色　　　　　　　三色配色　　　　　　　五色配色

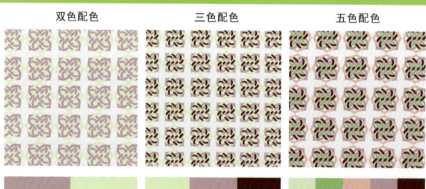

方形包装设计赏析

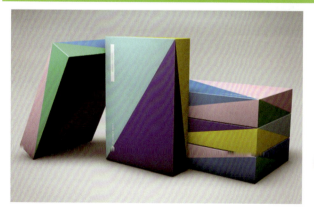

4.1.2 柱形包装设计

设计理念： 每个时期的包装都有独有的特点，由柱形产品包装可看出时代的变化与发展，体现出设计的新生理念和新兴动态。

色彩点评： 商品包装以鲜明的黄色与经典的黑色巧妙搭配，给人以明亮又沉稳的神秘感受。

❶产品有效地利用材料自身具备的弯曲、柔韧特点，创造个性化的包装，让包装更具有品质，以此来吸引更多的消费者。

❷艳丽醒目的色彩，美观生动的图案，巧妙独到的构图，让商品从琳琅满目的货架上脱颖而出。

RGB=250,237,225 CMYK=2,10,12,0
RGB=216,171,33 CMYK=22,37,91,0
RGB=156,141,133 CMYK=46,45,45,0
RGB=12,8,7 CMYK=88,85,86,76

该产品色彩、造型、图案和标识的设计，易刺激消费者的视觉感官，产生强大的视觉冲击力，进而抓住消费者眼球，以促进商品的销售。

RGB=56,165,186 CMYK=72,21,28,0
RGB=181,56,27 CMYK=37,90,100,2
RGB=206,142,56 CMYK=25,51,84,0
RGB=101,78,63 CMYK=63,68,75,24
RGB=242,222,186 CMYK=7,16,30,0

该产品包装设计得恰当巧妙，给人一种美妙的联想和赏心悦目的感受。

RGB=201,181,172 CMYK=26,31,29,0
RGB=160,65,61 CMYK=44,86,78,7
RGB=215,178,77 CMYK=22,33,76,0
RGB=15,16,15 CMYK=88,83,84,72

柱形包装设计技巧——形体、标识的好处

商品的包装造型意味着社会的发展。柱形商品包装在视觉空间形态上给人以心理暗示，会带给消费者愉悦的购物感受。

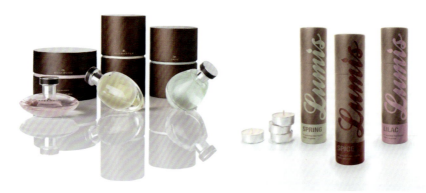

- 巧妙地运用形态语言来展现商品的特性，把静止的包装形态打造出富有生命力的完美形象。
- 包装中间收紧的设计，合理地划分出瓶盖与瓶身的区域，让消费者更容易掌握商品的正反方向，以方便消费者进一步观察商品。
- 纤细的柱式形体，美妙灵动的字体对比与调和，凸显出商品节奏的和谐韵律。

配色方案

双色配色　　　　　三色配色　　　　　五色配色

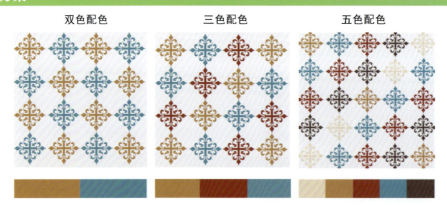

柱形包装设计赏析

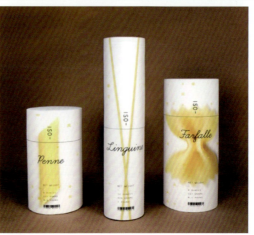

4.1.3 圆形包装设计

设计理念：圆形的设计具有自然、圆润的和谐感，带给消费者美好的视觉感受。

色彩点评：明亮的绿色包装设计很容易吸引消费者眼球，给人一种清新自然的感受。

🌈➊ 鹅蛋的商品造型搭配绿色的包装礼盒，独特创新的设计使消费者从中能够体会到生命的特征。

🌈➋ 黑白交错的纹理设计与黑色领结的设计，彰显时尚高端的美感。

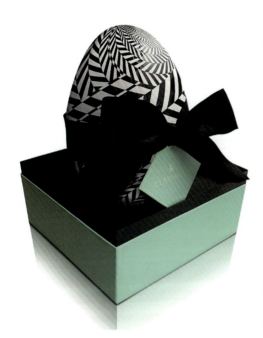

■ RGB=250,248,240 CMYK=3,3,8,0
■ RGB=133,204,159 CMYK=52,2,48,0
■ RGB=78,117,84 CMYK=75,47,76,6
■ RGB=18,18,18 CMYK=87,82,82,71

不同色彩的包装产品组装在一起形成了形态的统一，强调了包装排列的紧密性，使商品更加亮丽。圆柱体的包装使整体效果更加精美时尚。

■ RGB=243,223,170 CMYK=8,15,39,0
■ RGB=237,191,93 CMYK=11,30,69,0
■ RGB=244,95,84 CMYK=3,76,60,0
■ RGB=238,92,116 CMYK=7,78,38,0

本产品不仅在形态上给人全新的视觉感受，而且从色彩饱和的程度上也能有效地刺激消费者感官，引起注意，使消费者产生赏心悦目的感受。

■ RGB=168,166,167 CMYK=40,33,30,0
■ RGB=188,0,25 CMYK=34,100,100,1
■ RGB=19,2,3 CMYK=84,89,85,76
■ RGB=230,22,80 CMYK=11,96,56,0

圆形包装设计技巧——天然材料

商品包装主要是对商品在流通过程中起到保护的作用，同时也为消费者提供了安全以及便于商家销售。

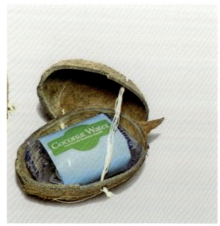

- 产品由自然之物编织构成，塑造纯真、自然的视觉效果，能够更好地吸引消费者的注意。
- 该作品力求自然功能与社会功能优化的结合，以一条线连接商品包装，形成整体性，以塑造商品品牌形象，美化商品。

配色方案

双色配色　　　　　三色配色　　　　　五色配色

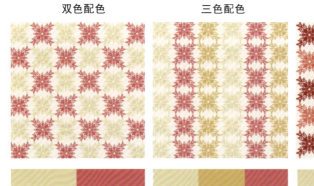

圆形包装设计赏析

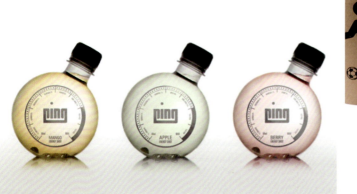
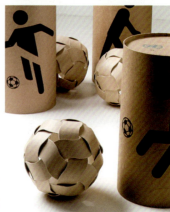

4.1.4 锥形包装设计

设计理念：锥形包装商品在传递过程中，其形态的三角部位能缓冲压力，可以更好地保护商品完整无缺。

色彩点评：橄榄绿与灰色的结合，为消费者带来一种清凉、稳重的视觉感受。

❶ 通过对商品包装不断进行改进，令单一的三角形形态组合成多个三角构成的锥形形体，会给予消费者不同的视觉享受。

❷ 刻印的马纹图案以及拼接的装饰面，打破了商品包装形态的单一性，增强了商品包装的乐趣，给消费者带来不同以往的视觉体验。

■ RGB=128,112,86 CMYK=57,56,69,5
■ RGB=104,80,38 CMYK=61,66,97,26
■ RGB=149,151,154 CMYK=48,38,35,0
■ RGB=23,23,23 CMYK=85,81,80,68

普通的三角形体，增加镂空的设计把商品凸显出来，能够使消费者对包装内容一目了然，趣味性十足，增强受众对产品的好奇心。

■ RGB=198,179,180 CMYK=27,31,24,0
■ RGB=241,237,238 CMYK=7,8,5,0
■ RGB=236,191,149 CMYK=10,31,43,0

三角箭头的果酱包装设计，打开包装即可用盒盖挖取果酱，具有趣味性，同时又增加了包装的功能性与实用性。

■ RGB=143,95,66 CMYK=50,67,78,9
■ RGB=248,240,230 CMYK=4,7,11,0
■ RGB=254,220,111 CMYK=4,17,63,0
■ RGB=205,124,79 CMYK=24,61,71,0

锥形包装设计技巧——商品色彩、造型凸显的特点

锥形的包装设计具有较强的抗压能力，所以很受商家的追捧。独特的造型更能够促进消费者产生购买欲望。

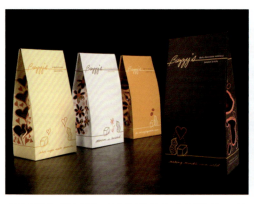 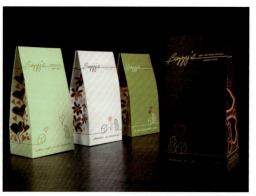

- 锥形的包装纸袋可以使消费者方便携带，放置时也比较稳固，还可以再次利用，是很好的绿色包装。
- 一个个镂空的心形图案设计，更加生动地展现出包装的形态美感，以及包装内部的塑料配置，可更好地保护商品质量。
- 不同颜色的包装呈现出不同食品的口味，商家可以根据消费者的喜好，配以相同的包装。

配色方案

双色配色　　　　　三色配色　　　　　五色配色

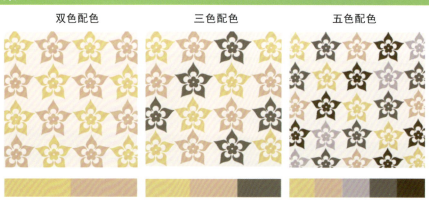

锥形包装设计赏析

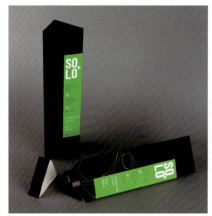

◎ 4.1.5　异形包装设计

设计理念：该款产品的包装设计既是可视可触的材料组合的劳动艺术，又是人类知识结构与审美的展现，丰富的层次使包装的整体效果丰富、有趣，更容易吸引消费者的注意。

色彩点评：包装大面积采用黄色，醒目显眼，通过叠加而产生的阴影，使整体的空间感更为强烈。

①通过材料的特殊形式的质感和布局的创造，使产品的审美性吸引更多的消费者。

②先进的技术和文化的积淀为产品带来丰富的内涵，具有别样的韵味。

③线条的分割、色彩及布局的合理分配使晶莹剔透的瓶体承载着视觉的美感，使产品富有生机与活力。

■ RGB=233,232,228　CMYK=11,8,10,0
■ RGB=254,213,0　CMYK=5,20,88,0
■ RGB=255,77,4　CMYK=0,82,93,0
■ RGB=239,143,93　CMYK=7,56,63,0

产品包装材料抽象变化的艺术表现，为现代包装设计扩宽了视野，越来越受消费者的追捧。

■ RGB=217,217,219　CMYK=18,13,12,0
■ RGB=250,250,250　CMYK=2,2,2,0
■ RGB=9,11,13　CMYK=90,85,83,74

该产品的包装设计注重健康环保与外观形态美的结合，在行为艺术下把艺术和技术完美地结合起来，以满足消费者心理需求。

■ RGB=207,202,168　CMYK=24,19,37,0
■ RGB=231,223,220　CMYK=11,13,12,0
■ RGB=179,204,1　CMYK=40,9,97,0
■ RGB=230,226,214　CMYK=12,11,17,0
■ RGB=107,156,165　CMYK=63,31,34,0

异形包装设计技巧——色彩、标识体现的效果

任何艺术作品都是构建在材料的基础之上,产品包装设计也是如此。材质、色彩、触感的综合能够反映出包装艺术的价值。

- 塑料材质的包装通过"性格表情"和展现的软、硬以及不同光泽的特点展现,充分地发挥出产品的艺术魅力。
- 色彩浓度和比例不同的产品,通过阳光照射在塑料容器上映照出的丝丝光芒,可反映出产品的属性,以便于消费者更加方便地选购。
- 产品上标识的文字与图案,更有利于消费者详细地了解商品信息,以及根据个人的口味来挑选商品,有效地促进商品销售。

配色方案

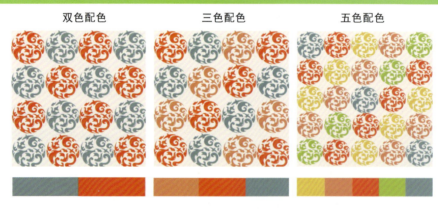

双色配色　　　　三色配色　　　　五色配色

异形包装设计赏析

 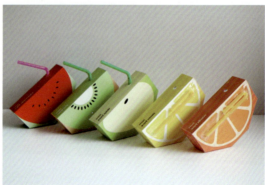

4.2 商品包装设计的材料

商品包装材料是指用于包装商品的材料的总称。常用的材料有塑料、纸张、木材、纺织品、玻璃、金属、陶瓷等,其中以纸张、塑料、玻璃最为常见。

塑料包装与其他包装相比,更加节省能源,废弃物产生量少;更符合人们的生活需要,不仅价格低廉,而且具有重量轻、强度好、易加工、方便使用的特点。

纸张包装是最传统、最常见的包装材料类型,其应用范围比较广。具有适宜的强度、耐摩擦、密封性好、重量轻、价格较低,还可回收利用,不会污染环境,并且节约资源。

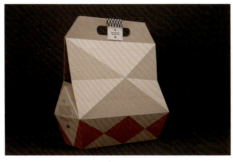
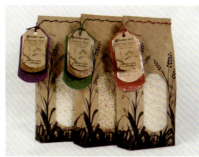

纺织品包装中,纤维是纺织品的原料组成部分。具有弹性、耐磨性,给人以温暖厚重感,手感柔顺,因而呈现出优美感。

木材包装应用广泛，加工方便，还具有较多的优良性能，能够承受冲击、震动、重压等作用，还可回收复用，降低成本。

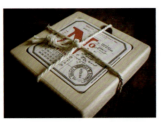 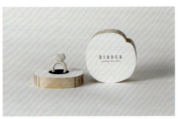 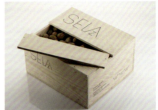

玻璃包装材质具有良好的阻隔性、稳定性、耐磨和耐腐蚀能力，而且具有不透气、易于密封等优点，还可回收反复多次利用，因而得到广泛的应用。

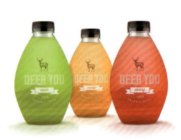

金属包装具有独特的金属光泽，有很强的耐压强度和延展性，不易破损，还具有极好的防潮、阻隔性能。而且外观优美，有利于提高商品的销售价值。

陶瓷包装按所用原料不同，可分为粗陶器、精陶器和炻器。陶瓷不仅机械性能好、耐高温，而且具有良好的绝缘性能。

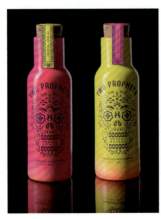

◎ 4.2.1 塑料包装设计

设计理念： 以接近真实的插图和较为生动的字体展现出产品清新、时尚的新形象。

色彩点评： 整体以不同高明度的绿色为主色，缀以小面积的红色色块，简洁淡雅，又不失活泼。

🎨 不同绿色的茶叶及几何图形和明度较低的景色图，给人身处大自然的感觉，也突出了品牌所要表现的无污染主题。

🎨 画面采用较为灵活的字体，笔画之间的连接处都增加了弧度设计，使字体看起来更加灵动。

🎨 采用塑料材质盛装液体，具有一定的稳固性，不易洒漏，防摔性强。

■ RGB=143,183,51 CMYK=52,15,93,0
■ RGB=7,81,46 CMYK=91,56,98,30
■ RGB=183,40,63 CMYK=36,96,74,1
■ RGB=171,205,180 CMYK=39,10,35,0

该作品采用塑料软管材质，具有一定的柔韧性，使用时可根据用户的需要自行选择。产品的外包装与其相关产品采用高明度橙色，清新干净，带给人生活的激情与美好。

■ RGB=250,85,43 CMYK=0,80,82,0
□ RGB=235,236,233 CMYK=10,7,9,0

该产品外包装采用纸材料，内包装采用透明塑料材质，双重包装，更为精致，且存储空间较大，透明式小包装袋可包含多种类型产品，观者可以清晰分辨该产品。

■ RGB=222,218,215 CMYK=16,14,14,0
■ RGB=141,143,148 CMYK=52,42,37,0

第 4 章　商品包装设计的外观与材料

83

塑料材质包装设计技巧——材料的实用性

实用性的包装设计，在版式设计上较为规矩，以方便消费者查看产品的信息为主要目的，既要全面地介绍产品，又不会过于杂乱，分不清主次，需要有一定的秩序性。

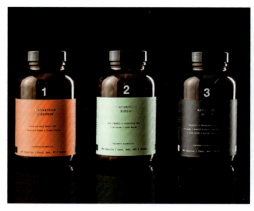 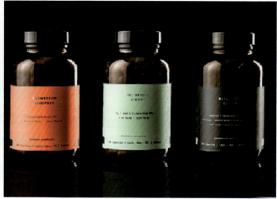

- 实用性原则设计的版式设计以垂直式的版式排列，按照产品的主次要信息，依次列出，具有一定的先后关系。
- 该包装在包装上用数字标明顺序，更具一定的秩序性和整体性以及明辨度。不同数字的产品采用不同的色块注明信息，不易混淆。
- 包装整体造型采用常规的瓶装设计，材料采用符合国家规定的医药类产品包装材料。整体简约严谨，使用方式简便易操作。

配色方案

双色配色　　　　　三色配色　　　　　五色配色

塑料材质包装设计赏析

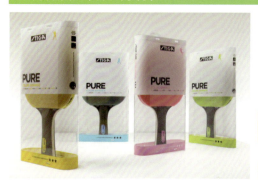

4.2.2 纸质包装设计

设计理念：力求简单的同时也不乏创意的纸盒设计，复古成为此包装设计的一大关键亮点，成功掳获了顾客的心。

色彩点评：赭石颜色的包装盒上点缀白、橙相间的纸条，使商品与消费者的认知达成共鸣，以增强商品的表达能力。

🍀 灵活生动的橙色字体与包装纸形成一种变化美与统一美相结合，强烈的视觉冲击，有利于增加产品的销售量。

🍀 产品包装凸显的明暗感较强，给人以自然、安全、信赖的视觉印象。

- RGB=232,228,217 CMYK=11,10,16,0
- RGB=231,100,53 CMYK=11,74,80,0
- RGB=124,73,56 CMYK=54,75,80,20
- RGB=87,82,78 CMYK=71,65,65,20

该作品为便携手提袋，采用牛皮纸材质，具有很好的防潮、防湿功效，而且对身体无毒无害，保障了我们身体的健康安全，非常受广大消费者喜欢。

- RGB=112,99,65 CMYK=62,59,81,14
- RGB=234,238,232 CMYK=6,7,10,0
- RGB=208,174,138 CMYK=23,35,47,0
- RGB=44,39,33 CMYK=78,76,81,57
- RGB=104,35,28 CMYK=54,92,95,39

该产品外包装采用纸包装材料，纸面平滑洁白，图案刻画得精细美观，易勾起消费者的购买欲望。

- RGB=111,67,67 CMYK=59,77,68,23
- RGB=241,240,244 CMYK=7,6,3,0
- RGB=196,153,40 CMYK=31,43,92,0
- RGB=164,175,114 CMYK=44,25,63,0
- RGB=56,49,29 CMYK=73,71,92,52

纸质材质包装设计技巧——包装色彩、材质

在产品包装中色彩起着很重要的作用，它可以营造醒目的效果，吸引消费者的目光，让消费者产生继续观看的兴趣。

- 包装色彩运用能够真实地反映商品的特性，直接领悟包装所要传达的主旨，增强消费者对产品的了解和信任。
- 包装盒上，鸽子图案的透明塑料包装更加突出包装设计主题，让消费者更加直观地认识商品，引起共鸣，从而产生消费欲望。
- 不等梯形的纸盒造型，具有赏心悦目的视觉效果，能够最大限度地吸引消费者眼球，进而对商品留下深刻的记忆。

配色方案

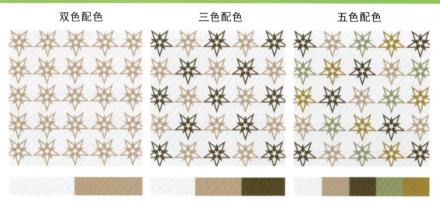

纸质材质包装设计赏析

4.2.3 纺织品包装设计

设计理念： 亚麻织物既具有调温功能，还有良好的吸湿功能，因此使用亚麻材质的笔记本不仅手感舒适，还能促进商品销售。

色彩点评： 纯度较低的棕色留给人质朴素雅的视觉感受。

① 本子外皮使用亚麻材质，手感干爽，防止静电产生，非常受消费者欢迎。

② 在亚麻的表面又增加了复古压花工艺文字，使包装显得更有年代感。

- RGB=176,156,151 CMYK=37,40,37,0
- RGB=184,163,171 CMYK=33,38,26,0
- RGB=145,120,89 CMYK=51,55,68,2
- RGB=104,76,52 CMYK=61,69,83,26

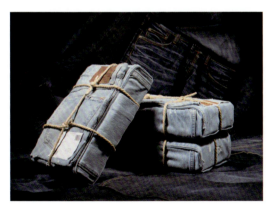

该产品采用牛仔布料来打包商品，具有抗磨、除味、抗紫外线的优点，能够更好地保护内装产品。

- RGB=196,210,215 CMYK=28,13,14,0
- RGB=225,186,149 CMYK=15,32,42,0
- RGB=168,114,90 CMYK=42,62,65,1
- RGB=24,31,52 CMYK=93,90,63,48

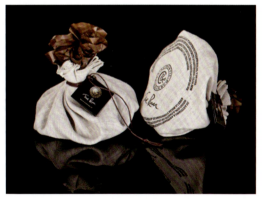

该产品内部采用棕色的包装纸，外部采用亚麻布做礼品的包装材料，以及纯手工的扎口，更体现出礼品的小巧精致。

- RGB=220,209,202 CMYK=16,19,19,0
- RGB=132,65,24 CMYK=50,80,100,21
- RGB=0,0,0 CMYK=93,88,89,80
- RGB=90,79,71 CMYK=68,67,69,23

纺织品材质包装设计技巧——图案色彩

使用纺织材料作为包装材料，给人一种亲切感，而且是可回收资源，是绿色环保包装的首选材料。图案和包装色彩是商品展示的重要因素，在体现出商品属性的同时也起到宣传品牌作用。

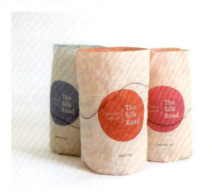 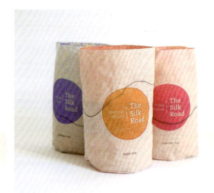

- 包装图案和文字起到吸引顾客的目的，同时也强调了商品的形象色彩。
- 在不同的色彩图案上配以详细的文字说明，可供消费者根据自己的喜好来挑选商品，更有效地促进商品销售。
- 产品规格、包装大小、造型和图案均使用同一格调，给人以统一的印象，使顾客一眼就能看出商品的属性。

配色方案

双色配色　　　　　三色配色　　　　　五色配色

纺织品材质包装设计赏析

◉ 4.2.4 木材包装设计

设计理念：木材包装属于天然材料，能适应多种形态与功能，具有独特的艺术境界。

色彩点评：色泽优雅、表面光滑，带有独特的木质清香，沁人心脾。

🎨 木质包装品取决于自然，回归自然，舒适性能好，是大众喜闻乐见的包装产品。

🎨 自然材料包装的产品有真实和谐感，拥有永恒的魅力。

RGB=239,222,174 CMYK=10,14,37,0
RGB=140,124,98 CMYK=53,52,64,1
RGB=33,29,26 CMYK=81,79,81,64
RGB=147,150,143 CMYK=49,38,41,0

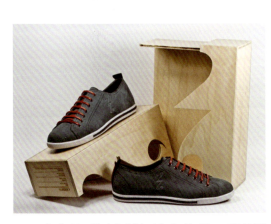

本产品采用木材打造出美观、耐磨损的鞋盒。对人体和生活环境不会造成任何污染，是有益无害的绿色材料。

该产品自然材料焕发出新的价值。灵性生动的麋鹿图案深浅交换，给人带来精神上的愉悦，具有较强的吸引力。

RGB=77,107,117 CMYK=77,56,50,3
RGB=220,219,224 CMYK=16,13,9,0
RGB=192,49,54 CMYK=31,93,82,1
RGB=200,171,128 CMYK=27,35,52,0

RGB=147,117,77 CMYK=50,56,75,3
RGB=248,225,211 CMYK=3,16,17,0

木材材质包装设计技巧——造型设计

在产品包装中色彩起着非常重要的作用，它可以营造醒目的效果，吸引消费者的视线，让消费者产生继续观看的兴趣。

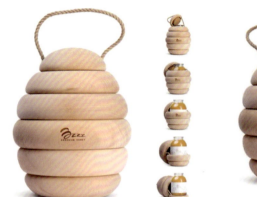
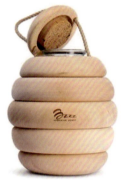
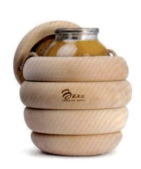

- 产品使用木质做蜂蜜包装盒具有一定的弹性，质轻能承受冲击和震动，有很强的耐用性。
- 环环相扣的设计手法和抗机械损伤的性能，以及易于吊装的特点都大大提高了商品的销售量，其设计理念也强有力地吸引了消费者的注意力，成功地在市场上占有一席之地。

配色方案

双色配色　　　　　三色配色　　　　　五色配色

木材材质包装设计赏析

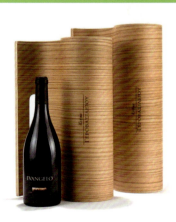
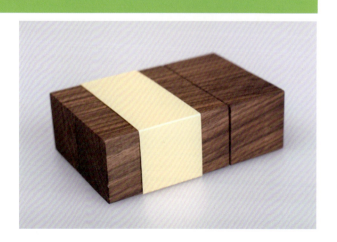

◎ 4.2.5 玻璃包装设计

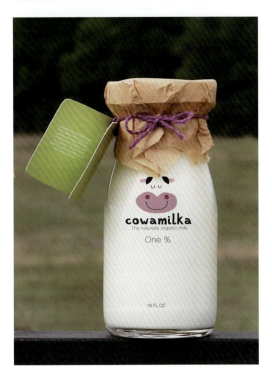

设计理念：产品使用玻璃材质主要是因为它具有透明性和柔和性，从不同的角度观看都能有较好的视觉形态。

色彩点评：无色透明玻璃体装着白色的乳制品，使瓶子如同肌肤般柔和、滑润。

① 在瓶盖上绑置牛皮纸做装饰，使产品包装更加丰富、贴近生活。

② 采用奶牛图案掌握瓶体空间画面，让消费者更加容易了解商品的定义。

③ 英文和图案的标识，更加生动、醒目，便于消费者寻找和购买。

- RGB=230,231,226 CMYK=12,8,12,0
- RGB=216,180,132 CMYK=20,33,51,0
- RGB=188,134,158 CMYK=33,55,24,0
- RGB=148,161,46 CMYK=51,30,96,0

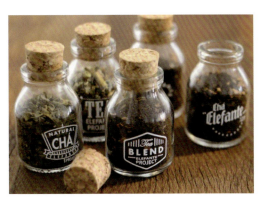

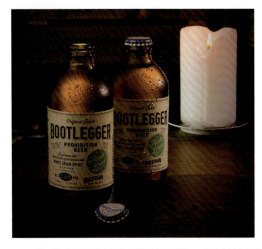

本产品的无色透明玻璃，晶莹剔透，有种冰清玉洁之感。圆柱形木塞的搭配使产品更有趣味、复古感强烈。

该作品的有色透明玻璃体，将产品呈现得若隐若现，将冰冷的瓶子赋予朦胧、含蓄之美。

- RGB=103,56,15 CMYK=57,78,100,36
- RGB=208,198,183 CMYK=22,22,28,0
- RGB=242,199,146 CMYK=7,28,45,0
- RGB=100,89,58 CMYK=65,62,83,21

- RGB=110,52,13 CMYK=54,82,100,34
- RGB=162,133,92 CMYK=45,50,68,0
- RGB=235,235,232 CMYK=10,7,9,0
- RGB=63,108,52 CMYK=79,49,99,12

玻璃材质包装设计技巧——材质的特点

玻璃是一种常见的包装材料,其光滑、透明的质感深受消费者喜爱。现如今的玻璃包装外形多样,颜色也不再局限于透明色一种,是一种较为时尚的包装材料。

- 玻璃具有良好的保护性,如该类产品不透气、不透湿、无异味,有效地保护了内容物。
- 产品身上的塑料镂空衣罩,使产品更加优美动人。外加不同色彩的容物,可以更好地吸引消费者观赏、购买。
- 体态雍容华贵的玻璃容器,能更好地储存内容物,并具有良好的稳定性。
- 产品使用玻璃材质,它的透光性好,化学性质不活泼,不会污染里面的储存物。而且不同颜色的储存物,又能展现出不一样的视觉效果。

配色方案

双色配色 三色配色 五色配色

玻璃材质包装设计赏析

 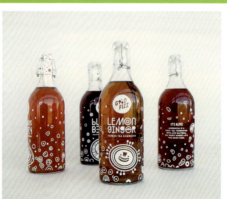

◎4.2.6 金属包装设计

设计理念：本产品采用金属材质，拥有较好的密闭性和较高的抗压力。

色彩点评：金黄色的色彩设计能够较长时间地抓住消费者的注意力，传递特定的信息效果。

① 薄钢板材质的容器桶，可塑性和韧性强，光滑柔软，延伸均匀，外加独特的图案与造型，增加了包装外观的美感。

② 金属具有很好的物理性，防潮、防光，可有效地保护内容物，获得长期的保存效果。

RGB=249,249,251　CMYK=3,2,1,0
RGB=217,169,52　CMYK=21,38,85,0
RGB=188,138,67　CMYK=33,51,81,0
RGB=36,96,5　CMYK=85,52,100,19

该作品的食品盒采用金属包装，比一般包装抗压能力好、便于运输，还不会使食品破损。同时具有很强的抗氧化性，能够长时间地保持食品的口感。

RGB=237,183,53　CMYK=12,34,83,0
RGB=220,147,66　CMYK=18,50,78,0
RGB=150,96,0　CMYK=48,66,100,9
RGB=147,79,15　CMYK=49,74,100,15
RGB=235,165,178　CMYK=9,46,18,0

本产品由能够承受压力的金属薄板制成金属盒，阻隔性优异，能可靠地保护产品，是一种优良的销售包装，十分引人注目，可促进销售。

RGB=236,47,54　CMYK=7,92,76,0
RGB=220,234,232　CMYK=17,4,11,0
RGB=255,84,106　CMYK=0,80,43,0
RGB=41,53,52　CMYK=83,72,72,45

金属材质包装设计技巧——材质性能

　　金属包装造型及图案设计,比普通的包装材料有更多优势,而且金属质感可以传递出更具安全感的情感,增强消费者对产品的信心。

- 本产品的金属盒包装对于其他包装而言,容器强度大,防潮、防光、保香性能良好,还不易破损,深受广大消费者的喜爱。
- 印刷精美的图案,给予画面最单纯与精准的表现,易在消费者心里对产品的美感产生直观享受。
- 盖体的凹凸槽更好地体现了密封性,保持了产品的质量和口感,更加容易引起消费者注意。

配色方案

双色配色　　　　　三色配色　　　　　五色配色

金属材质包装设计赏析

◉ 4.2.7　陶瓷包装设计

设计理念：酒瓶最常见的包装材质就是陶瓷和玻璃，玻璃常用于啤酒、红酒的包装，而白酒通常使用陶瓷材质。陶瓷材质能够凸显高贵的品质，可以从外观上提升酒的品牌价值。

色彩点评：白色的瓶身彰显它的纯净高贵，通过灵美的字画引起消费者关注，产生走近细看的欲望。加以黄色的点缀增强画面的视觉冲击力。

🎨 文字是商品信息的一个窗口，生动醒目的文字，能够迅速抓住消费者眼球，也将酒瓶提升到一个更高的层次。

🎨 陶瓷材质的酒容器具有良好的保护功能，可防止酒液氧化、变质，更好的密封可防止泄漏。

🎨 直线平面的瓶足、直线圆形的瓶身、斜肩长瓶颈以及盖式的瓶盖，凸显出酒瓶稳固、大容量和密封性好的特点。

- RGB=244,243,251　CMYK=5,5,0,0
- RGB=137,87,17　CMYK=51,69,100,15
- RGB=119,118,124　CMYK=62,53,46,0
- RGB=5,5,7　CMYK=91,87,85,77

　　陶瓷富有神韵的文化气息，以及所具有的独特的表现手法，深受广大消费者的喜爱。它的造型实现了艺术价值和商业价值，体现出珍贵感。

- RGB=36,32,34　CMYK=82,80,76,60
- RGB=236,246,247　CMYK=10,1,4,0

　　本商品体现了中西文化的相互碰撞、互相交融，打破了观念的限制，与人们的欣赏习惯相吻合。

- RGB=231,186,127　CMYK=13,33,53,0
- RGB=248,244,241　CMYK=4,5,6,0
- RGB=61,27,18　CMYK=66,86,91,60
- RGB=159,92,47　CMYK=44,71,92,6

陶瓷材质包装设计技巧——文字编辑

商品上的文字编辑应符合易读性与艺术性的要求。更加醒目地传达商品的信息，让消费者更详细地了解商品。

- 文字的艺术性与审美性对商品非常重要，文体的简单造型是丰富的视觉语言。黑色瓶身上的白色条幅犹如披肩一样衬托出瓶体的端庄优雅，使整体性具有统一感。
- 瓶身上的刻印字体，与瓶身和谐地融为一体，简洁、不易磨损。而圆形的瓶身给人一种圆润、丰满的感觉。
- 两类不同瓶体的字体设计，都传达出视觉上的美感与均衡感，增强了对比性，使人感觉轻快、不呆板。

配色方案

双色配色	三色配色	五色配色

陶瓷材质包装设计赏析

4.3 设计实战：茶叶礼盒不同材质的包装设计

◎ 4.3.1 设计说明

商品包装：

本节主要讲述茶叶商品包装设计。茶叶是通过晾晒而成的干制产品，因此在包装设计时，要重点考虑到产品在运输过程中的吸湿性、氧化性、易碎性等情况。而且包装设计还要做到精致美观，给人带来美的享受，达到促进商品销售的目的。

商家要求：

商家对此次产品包装有很高的要求，要考虑产品的防潮性、避光性、阻气性、安全性，但最为主要的还是回归自然的需求。对产品的包装一定要以纯净、无污染，增强环境保护意识为主要理念。

解决方案：

根据商家提出的要求，我们选用三种材料作为商品外包装，两种材质作为内包装，分别为：外包装，实木材质、亚麻材质、牛皮纸材质；内包装，竹子材质、绸布材质。这些材质都是纯天然无污染的材质，还可以回收利用，主要是对产品质量、安全也有良好的保护作用。

特点：

- ◆ 线条干练，颇有时尚大气之感。
- ◆ 包装空间设计得巧妙合理，安全性能较强。
- ◆ 图案设计得较为文艺、淡雅，带给人强烈的艺术气息。
- ◆ 方形的包装盒显得更加沉稳且不失美感。

◉ 4.3.2　茶叶礼盒不同材质的包装设计分析

木纹材质包装设计	分　析
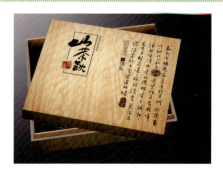 同类欣赏： 	● 该产品采用实木做商品包装设计，天然木材的选用更能贴近茶叶的自然质感，能够凸显出商品的品质，环保性很强。 ● 包装设计上凸显的凹凸文字，能够给人留下更深刻的印象，也能使产品更加具有魅力。 ● 包装盒上的清晰纹理所呈现的天然质感，能够使产品看起来更加淳朴、清新，而且木质可回收利用的作用对环境更能有效地起到保护作用。
亚麻材质包装设计	分　析
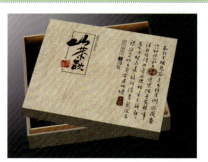 同类欣赏： 	● 产品包装采用亚麻材质的包装设计。 ● 亚麻材质具有良好的吸湿性能、不会产生静电、耐磨性强、抗菌性能良好，对产品能够起到很好的保护作用。 ● 光泽柔和、回归自然的高雅色调，让人感觉更加舒适，给人带来亲和的视觉感受，同时也能提升商品的价值。

牛皮纸包装设计	分 析
同类欣赏：	- 该商品选用牛皮纸包装设计，外表看起来更加朴素、耐看，而且内部柔韧，保密性良好。 - 包装选用牛皮纸的材质成本低、密封效果好，又可以保护茶叶不受潮。 - 商品包装上的淡淡印花与行书合理分配的融合搭配，使商品显得更加文雅且具有艺术性。

竹质内包装	分 析
同类欣赏：	- 该图片所展现的是礼品盒的内包装。内包装采用天然竹帘作为铺设，更好地契合了设计师"纯天然"的设计灵感。 - 内部采用竹子包装对产品具有良好的保护作用，不易变形、抗压性能较好，而且优美、实用、朴素大方，还能够给人带来独特的美感享受。 - 茶叶产品是一种干制商品，而采用竹木包装则会对产品起到良好的保护作用，防止茶品潮湿。

绸布内包装

同类欣赏：

分 析

- 该图片所阐述的绸布材质的内包装设计，绸布的手感较为柔软舒适、吸湿性能与吸尘性能良好，又能抗紫外线，对产品起到良好的保护作用。
- 黄颜色的绸布偏暖色，既温馨又干净，象征着一种权威，也对产品价值起到了烘托的作用，使产品的品质得到了升华。
- 绸布本身所带有的柔软感不会对产品产生磨伤，反而会带来优雅感。

八棱柱内包装

同类欣赏：

分 析

- 每个包装盒都装有两件产品，不会有拥挤感，又能显得更加高档大气。
- 将内包装设置两个内凹槽，将产品放置内凹槽处，可以加固产品运输途中的稳定性，为产品的安全起到合理的保护。
- 产品选用八棱柱的包装盒，设计简洁、灵巧、大方，上方印有的水墨花纹更加增添了产品的艺术气息，能够起到很好的宣传作用。

第5章 不同商品的包装设计

食品 \ 烟酒 \ 化妆品 \ 服饰 \ 日用品 \
医药 \ 奢侈品 \ 文化娱乐 \ 电子 \ 儿童玩具 \
家电 \ 文体产品 \ 农副产品

本章所讲述的包装设计有：食品包装、烟酒包装、化妆品包装、服饰包装、日常用品包装、医药包装、奢侈品包装、文化娱乐包装、电子包装、玩具包装、家电包装、文体产品包装、农副产品包装等，每类包装设计不同，但都是以保证产品安全为前提的设计。

特点：

◆ 服装包装设计是在消费者购买后进行的包装，因此包装注重宣传性与美观性的结合。

◆ 电子产品包装材料极为简化，而且空间较为灵活开阔，信息传达也更为便捷。

◆ 家电包装多以纸箱为材料，成本低、包装便捷、运输方便，而且还可以回收利用。

5.1 食品包装设计

食品包装设计类型繁多，按其形态可分为固体与液体两种类型。固体类的种类较为繁多，如休闲食品干果、糖果、膨化食品等，多采用软包装、袋包装、真空包装等。液体类主要有水、酒、饮品、牛奶、果汁等。液体类的包装设计多以罐、瓶、桶类为主。在进行食品包装设计时，不仅要考虑其外观形式给人带来的视觉感受，还要考虑其功能性，如保证食品运输过程的安全性、食物的储藏性、食物的口感等。

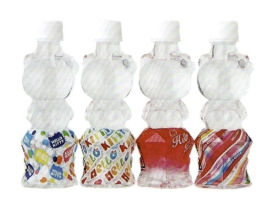

无论是何种食品的包装，其形式都要能吸引消费者眼球，让人产生一定的食欲与兴趣。食品包装风格也是多种多样，如趣味风格、可爱风格、艳丽风格等。

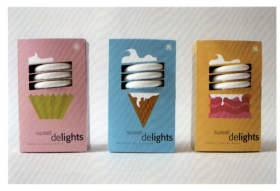

◎5.1.1 趣味风格的食品包装设计

新颖、愉悦是趣味风格的特点，趣味风格的食品包装设计强调趣味性、亲切性、幽默性。例如，包装使用一些卡通人物形象，配以鲜亮的颜色，能有效地拉近产品与消费者之间的距离。其趣味性多表现在包装整体造型及包装图形元素的设计。

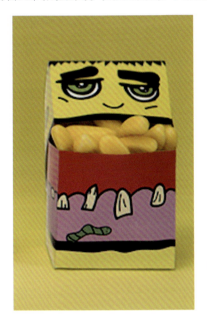

设计理念：以极具趣味性的图形元素形成富有创意的包装造型。包装形象生动、别致。

色彩点评：大面积的暖色调搭配小面积的对比色，形成强烈的视觉冲击力。

① 大面积的黄色给人以明朗的视觉印象。多种色彩的搭配画面丰富而多样。

② 包装采用纸质型小盒形，既环保又轻巧。

③ 卡通人物造型配以亮色，给人以活泼、积极向上之感。

- RGB=237,211,29 CMYK=14,18,88,0
- RGB=168,9,41 CMYK=41,100,93,7
- RGB=177,124,144 CMYK=37,59,31,0
- RGB=153,171,62 CMYK=49,25,88,0

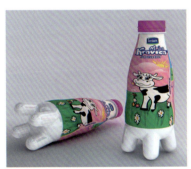

该产品包装首先在造型上采用"四角"造型，具有一定的稳定性，同时新颖独特的瓶身设计能够使该产品在千篇一律的样品中脱颖而出。

- RGB=251,220,32 CMYK=8,16,85,0
- RGB=230,4,209 CMYK=36,83,0,0
- RGB=181,108,144 CMYK=37,67,26,0
- RGB=16,172,94 CMYK=76,9,80,0
- RGB=65,64,164 CMYK=86,82,0,0

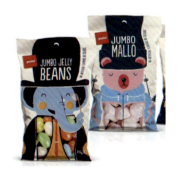

该产品的包装采用动物的形象，通过开心舒适的表情熏染受众，给人亲近舒适的视觉感受。

- RGB=247,240,221 CMYK=5,7,16,0
- RGB=188,25,18 CMYK=34,99,100,1
- RGB=43,18,47 CMYK=85,99,63,51
- RGB=216,141,43 CMYK=20,53,88,0
- RGB=132,172,207 CMYK=53,26,12,0

◎ 5.1.2 可爱风格的食品包装设计

不言而喻，可爱风格的食品包装设计即强调可爱、单纯等，是一种快乐、童真的包装设计。例如，包装上采用比较可爱的图形、较为俏丽的字体。整体呈现一种较为轻巧、纯真的视觉效果。

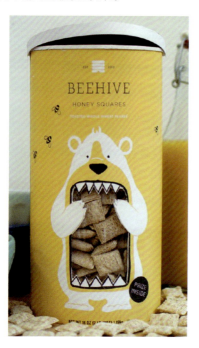

设计理念：食品包装不仅在造型和颜色上需要创新，而且其图形元素与产品的结合更为新颖独特而富有设计感。

色彩点评：大面积浅黄色给人较为轻松、醒目之感。符合休闲食品给人的视觉感受。

① 浅黄色代表成长、希望、稚气。

② 白色剪影熊与黄色很好的融合，白色和黄色搭配十分协调、明亮又不过于扎眼。

③ 图形元素以夸张的熊张嘴造型与产品相结合，十分搞怪。

RGB=193,202,200 CMYK=29,17,20,0
RGB=35,33,43 CMYK=85,83,69,55
RGB=167,151,122 CMYK=42,41,53,0
RGB=241,216,114 CMYK=11,17,62,0

包装整体采用冷色调的浅青色，给人以乖巧之感。包装的造型像一栋小房子，小小的房子包装造型显得极其可爱精致。

包装采用 DIY 方式以及较为原生态的材料进行包装设计，使包装呈现出一种较为精巧的视觉效果，且具有一定的环保性能。

RGB=216,221,225 CMYK=18,11,10,0
RGB=74,84,83 CMYK=76,64,63,1
RGB=170,144,111 CMYK=41,45,58,0
RGB=147,192,185 CMYK=48,14,31,0

RGB=211,195,136 CMYK=23,23,52,0
RGB=255,112,59 CMYK=0,70,74,0
RGB=144,125,95 CMYK=52,52,66,1
RGB=249,230,190 CMYK=4,13,30,0

食品包装设计技巧——造型材质设计

在进行食品包装设计的时候，造型的材质选择不仅对食品给予人的形式美感产生一定影响，在触感上，也起到一定的作用。造型的材质一定要与整体包装风格相符合。

硬纸材质　　　　　　　　**薄纸材质**　　　　　　　　**木头材质**

硬纸材质的小鸟造型既有一定的稳固性，又不会过于沉重。　　薄纸材质的小鸟造型，会显得过于单薄，不够精致。　　木头材质的小鸟造型过于沉重，纸质盒包装无法承载。

配色方案

双色配色　　　　　　　　**三色配色**　　　　　　　　**五色配色**

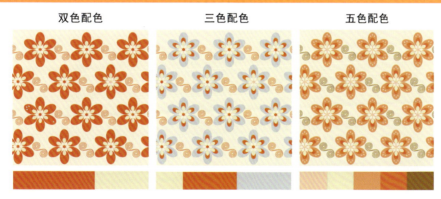

食品包装设计赏析

5.2 烟酒产品包装设计

"吸烟有害健康",但是很多人抵挡不住它的诱惑。很多人迷恋香烟的口感,也有一部分人喜爱收藏香烟烟盒。香烟由于其产品的特殊性,因此在进行商品包装设计时,应首先考虑其湿度、霉变等问题。

香烟的包装外形大同小异,基本上是长方形。因此香烟包装的设计风格、花纹图案、文字宣传、纸张材质,是一款香烟与其他同类香烟区分的关键。香烟多以软包装为主,多采用纸质材料。其风格较为多样,如简约风格、复古风格等。

酒类包装相比于烟类包装设计所要考虑的因素更为繁多。例如,酒类包装多采用玻璃、铝制材料、陶罐等,其中玻璃、陶罐两种材料在运输过程中都极容易破碎。

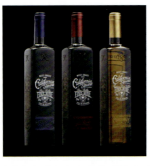

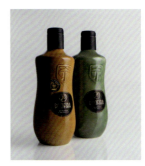

酒包括啤酒、白酒、红酒、黄酒、葡萄酒等多种类型。其采用的方式多为罐装、瓶装等,风格大多为奢华、大气、经典、简约等。

⊙5.2.1 奢华风格的酒包装设计

高端、华丽是奢华风格的特点，奢华风格的烟酒包装设计强调品质感、名贵感。比如，包装使用一些特殊的包装材料及特种印刷工艺，能够有效地宣传企业品牌及显示产品的优质感。其奢华感多表现在包装整体造型及色彩设计上。

设计理念：特殊材质包装，能够凸显出产品的独特与高端，尽显浓郁奢华的欧陆风情。

色彩点评：深色材质包装配以浅黄色标签及深色英伦风格字体，散发出浓浓的贵族之气。

❶独特的深色材质外包装给人以神秘而又稳定的感觉，增加了产品外在价值。

❷内包装采用低明度颜色，整体色调和谐、统一。

❸浅色的标签与褐色的英文字体展现出了一股英伦时尚风。

RGB=216,209,190　CMYK=19,18,26,0
RGB=30,47,91　CMYK=97,93,47,16
RGB=16,23,41　CMYK=94,92,68,57
RGB=59,50,42　CMYK=73,73,79,48

包装设计无论是造型还是颜色，整体给人的感觉为高雅、昂贵，属于一种奢侈品。整体的色调为单色浅灰黄，极为经典。

RGB=205,192,176　CMYK=24,25,30,0
RGB=134,105,59　CMYK=54,60,86,9
RGB=70,45,17　CMYK=66,76,100,51
RGB=48,42,38　CMYK=77,76,78,54

包装采用高贵的黄色为标签色，陶瓷材质的圆形造型，瓶装底部为凹凸有致的纹样。整体画面清澈通透，光滑细腻，富丽堂皇。

RGB=236,229,189　CMYK=11,10,31,0
RGB=244,215,136　CMYK=8,19,53,0
RGB=44,89,117　CMYK=87,66,45,4
RGB=1,39,76　CMYK=100,93,58,28

5.2.2 复古风格的烟包装设计

复古风格，顾名思义，就是采用古人经常使用的纹样或元素，使整体呈现出一种经典、怀旧的风格。复古风格的包装设计强调一种时代久远、久经沧桑的视觉效果。整体画面较为低调、陈旧。

设计理念：尽管吸食香烟对身体没有好处，但它早已深入人们的生活，历久弥新。

色彩点评：以单一的深蓝色为主色调，配上白色的文字，整体包装设计既简单又醒目。

① 深浅不一，明度较低的蓝色有一种被时间洗礼之感。

② 灰白色与深蓝色形成的人物造型显示了不同时代的人物形象。

③ 包装采用最原始的长方形，有一种还原历史之感。

- RGB=193,193,192 CMYK=28,22,22,0
- RGB=30,28,75 CMYK=98,100,55,27

包装整体以低纯明度黄色为底色，中间以各种植物为图形元素，以及一些欧式风格的英文字体，复古之中又具有一定的现代感。整体呈现出一种沉稳的厚重感。

- RGB=165,159,179 CMYK=42,38,21,0
- RGB=113,115,131 CMYK=65,62,38,0
- RGB=50,46,52 CMYK=80,78,68,46
- RGB=212,170,84 CMYK=23,37,73,0

包装最为复古之处是包装的图形元素和材料。包装采用木头材质，给人以一种传统的手工艺品的精致感。图形采用低纯明度的檀木匠色的祥云纹样，整体散发着一股古典气韵。

- RGB=41,34,31 CMYK=78,78,79,60
- RGB=126,82,74 CMYK=56,72,68,14

烟包装设计技巧——图形设计

人尽皆知,吸烟有害身体健康,即便如此,人们对于香烟的需求仍在不停增长。很多烟包装上会打上小小一行"吸烟有害健康"的标语,但是文字没有图形更为直观。

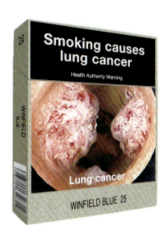

此包装采用胃部图样,将香烟的商标以微小、朴素的字样呈现于盒底,尽管削弱了其商业性,但使其更为人性化。

鉴于烟产品的特殊性,若不以直观的图形出现,会缺少一定人情味,过于商业化。

配色方案

双色配色　　　三色配色　　　五色配色

烟酒产品包装设计赏析

5.3 化妆品包装设计

　　化妆品包装包括个体包装、系列包装、礼盒包装等多种形式。其中，系列包装是较为普遍、流行的形式。化妆品通常不会只有一种，一般表现为系列。因此化妆品系列包装设计在视觉上追求整体统一，在细节上突出微妙不同，以达到品牌形象化的目的。化妆品包装设计一般比较唯美、清新，色彩搭配通常不超过3种颜色。

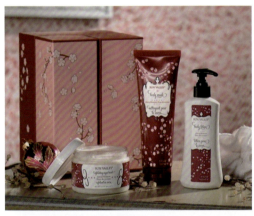
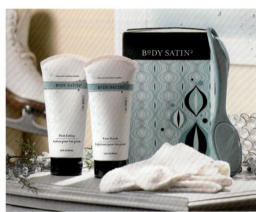

　　化妆品的种类多种多样，主要包括液体或乳液状化妆品、固体化妆品、固态颗粒状化妆品、膏状化妆品等。因此，可根据化妆品的种类不同来设计不同的包装材料、形状。常见的材料有玻璃、塑料、纸，常见的形状有圆柱形、长方形等。

◎ 5.3.1 时尚风格的化妆品包装设计

所谓时尚，即时与尚的结合体。"时"是指在时间上符合当代的潮流，"尚"则是崇尚、高品位的意蕴。对于时尚的理解，各有不同。时尚风格既可以是简单的，又可以是复杂的；既可以是单一朴素的，又可以是多样华丽的，是一种多元化的形式。但无论是何种形式，其必然符合当代的审美要求，是一种永远不会过时而又充满活力的艺术。

设计理念：小巧精致的造型、亮丽的色调，带来一种时尚、前卫的视觉享受。

色彩点评：包装采用高明度颜色橙色与黄色及红色等邻近色的搭配，以达到一种统一而绚丽醒目的视觉效果。

➊ 不同明度的暖色给人以一定的活泼、热情之感。

➋ 包装图形以矢量曲线为主，画面散发一种节奏感及律动感。

➌ 包装体积较小，易于出门携带。

■ RGB=232,165,19　CMYK=13,42,92,0
■ RGB=207,80,7　CMYK=24,81,100,0
■ RGB=194,8,9　CMYK=31,100,100,0
■ RGB=206,50,134　CMYK=25,90,16,0

该作品以白色为底色，搭配华贵的红色及高雅的紫色，极具浪漫品质。包装采用相同色调，不同造型及文字排版，既有多样的变化美感，又具有统一的整体美。

■ RGB=242,242,249　CMYK=6,5,0,0
■ RGB=73,18,65　CMYK=77,100,56,33
■ RGB=167,32,100　CMYK=45,98,42,1

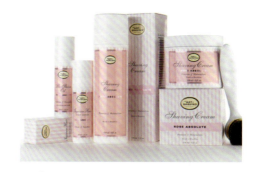

该作品在造型、图案、色调上进行统一设计，形成统一的视觉形象。包装以粉红色为主色调，淡雅的粉红色形成一种温柔、秀丽之感。

■ RGB=226,217,152　CMYK=17,14,47,0
■ RGB=223,182,196　CMYK=15,35,14,0
■ RGB=72,33,49　CMYK=69,90,67,46
■ RGB=232,173,169　CMYK=11,41,27,0

◎ 5.3.2 简约风格的化妆品包装设计

简约并不意味着单调无趣，反而在某种程度上，简约风格会留给人更多的想象空间。简约风格是通过提炼、整合、优化而得到的"去其糟粕，取其精华"的风格，在当今设计中简约风格代表了设计的理念。

设计理念：作品在追求表现女性温柔的同时又强调女性的率直。优雅的粉红配以多边形，甜美俏丽的造型让你心甘情愿地被它俘虏。

色彩点评：包装以粉嫩的红色为主色调，轻盈、清新、干净。

① 此包装设计采用不规则的多边形，简单又不过于单一。

② 用少许的银色点缀粉色，使包装效果不仅简约甜美，还具有高端大气的视觉效果。

③ 清澈透明的玻璃材质，对产品具有一定的保护性，使商品不易挥发。

　　RGB=231,235,240　CMYK=11,7,5,0
　　RGB=232,186,187　CMYK=11,34,20,0

 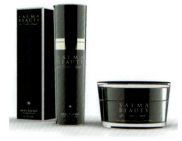

包装整体以浅灰色为主色调，加以树枝的点缀，给人柔和、优美之感。包装盒以浅灰色为底色，搭配不同纯明度的灰色，形成素雅、自然、环保之感。配以简单的造型，而极具艺术性。

该作品将黄绿色的品牌标志与墨绿色的背景相互搭配，两种邻近色的使用使整体更为统一协调，没有过多的装饰，简洁清晰地传播着商品的信息，使产品更容易脱颖而出。

■ RGB=212,208,204　CMYK=20,17,18,0
■ RGB=147,136,131　CMYK=50,47,45,0
■ RGB=52,46,43　CMYK=76,75,75,50
■ RGB=228,228,228　CMYK=13,10,10,0

■ RGB=251,244,172　CMYK=6,4,42,0
■ RGB=136,74,124　CMYK=58,81,32,0
■ RGB=127,145,68　CMYK=59,37,87,0
■ RGB=34,49,27　CMYK=83,68,95,54

设计技巧——单色的化妆品包装更有安全感

化妆品多用于人类面部及身体各部位，且化妆品涉及一些化学物品的禁用等方面，单色的包装能够给人以安全、环保、自然感。

单色　　　　　　　　　　　　　　　　多色

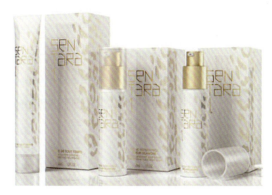
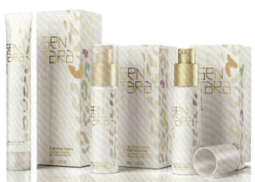

- 化妆品包装的色彩，不仅要求美观大方，满足人们的审美要求，而且还应与人的心理感受高度协调。简单的单色更为单纯、可靠，且能直接宣传品牌形象。
- 面对这种素雅的单色，是不是感觉自己的皮肤也变得水嫩洁净了呢？
- 不仅可以在外包装上采用单色，其标志与整体的颜色也可使用不同纯明度的单色，统一之中而又有变化。

配色方案

双色配色　　　　　　三色配色　　　　　　五色配色

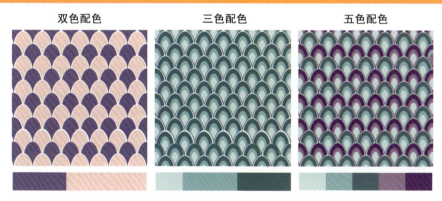

化妆品包装设计赏析

5.4 服饰产品包装设计

服饰是我们日常生活中必不可少的商品。服饰的质量是服饰企业长久生存的根本，但是随着人们生活水平的提高，精神需求的日益增强，越来越多的人开始关注服饰设计与服饰包装设计。大到一套西装，小到一双袜子，都需要包装设计。服饰包装设计不仅可以展现美观的设计感，而且可以传递产品的型号、特点等，对于突出品牌有非常现实的意义。

服饰类的包装设计材料多种多样，如塑料材质、纸质材质、金属材料、纺织品材料等。

服饰类包装在造型设计上也是各有特点，如方形的、圆形的、不规则外形，尤其是男士服饰的包装，其外形设计更为讲究。

⊙ 5.4.1 创意风格的服饰包装设计

创意风格就是将设计进行夸张化、幽默化、概念化，通过创意风格的设计表现突出产品的特点。现如今，服饰包装不仅限于普通的塑料袋或者纸袋子，取而代之的是更加复杂、多样的包装设计。五花八门的服饰包装设计，让人眼花缭乱。

设计理念：通过对产品的功能进行想象，将图形元素与产品本身相结合，形成一定的视觉错位。

色彩点评：清澈自然的海底场景图与黑色胶鞋完美诠释了产品强大的防水功能。

🎨 采用冷色调的海底场景图更符合产品功能意境的需求。

🎨 包装造型根据产品的造型量身定做，更具创造力，手提式包装更具便利性。

🎨 包装采用纸质材料，具有一定的轻便性和回收性。

RGB=122,198,194 CMYK=55,7,30,0
RGB=19,121,143 CMYK=84,46,40,0
RGB=145,125,67 CMYK=51,51,84,2
RGB=27,112,36 CMYK=86,46,100,0

该作品通过对领带的使用方式进行深层次挖掘利用，以一种滚轴方式抽取领带，十分便捷。整体是一个"衣架"式造型，便于放置。包装采用灰褐色，符合男性消费者品位，大气、经典且具有一定的品质感。

RGB=154,151,160 CMYK=46,40,31,0
RGB=62,60,70 CMYK=79,75,62,31

该作品在形式上打破常规，其创意是通过包装图形元素进行联想，以一种食物包装的形式展现。该作品将服装图形元素与包装造型有机地结合起来，不仅和谐统一，而且别致新颖。

RGB=213,56,47 CMYK=20,90,85,0
RGB=204,52,42 CMYK=25,92,90,0
RGB=234,237,244 CMYK=10,6,3,0

◉ 5.4.2 环保风格的服饰包装设计

随着人们生活水平的提高,社会越来越重视环保,服饰包装也愈发重视环保材料。环保风格的服饰包装设计,不仅可以反复循环利用,而且材料无污染、无危害。传统的塑料袋包装已经逐渐被环保包装替代。

设计理念:独特的外形打破传统服装包装设计常规,给人新奇的视觉感受。自然环保的木质材质对产品具有一定的保护作用。

色彩点评:此包装外部以木片的本色为底色,点缀以红色装饰品牌名称,内部为深褐色。简单的颜色搭配,更显自然、和谐。

❶ 此包装设计采用天然材料——木片和布料,可进行重复利用,极具环保性。

❷ 包装图形元素采用线描方式绘制而成,具有传统艺术韵味。

❸ 包装造型呈现类似于卷轴式的造型,整体依靠顶部与底部的圆盖固定整个造型,此种方式具有一定的灵活性。

- RGB=218,188,150 CMYK=19,30,43,0
- RGB=56,42,38 CMYK=73,77,78,53
- RGB=192,46,35 CMYK=31,94,98,1

该包装采用瓦楞纸,可进行回收利用。包装封口处采用亮眼的小型黄色色块加之黑色的品牌名称,对比感强烈,很好地传达出了品牌信息,清晰地展示了品牌形象,便于消费者使用。

该包装无过多的图形和色彩以及复杂的版式,而是采用简约的形式以及深色调,以突出产品的自然性及一定的生活质感。该包装采用牛皮纸材质,抗撕裂性能较好,且轻便易携带。

- RGB=53,40,16 CMYK=72,76,100,58
- RGB=247,177,1 CMYK=6,38,92,0
- RGB=192,150,110 CMYK=31,45,58,0

- RGB=93,67,93 CMYK=72,80,51,13
- RGB=104,72,61 CMYK=61,72,74,26

服饰包装设计技巧——图案设计

　　服饰类的包装设计中图形的表达主要以服装品牌名称和标志为主,以期宣传企业品牌。但若每个企业都是如此这般设计,其结果往往适得其反,不但达不到预期的宣传效果,而且还会使消费者对整个企业的印象大打折扣。

趣味型图案　　　　　　　　　　　LOGO 型图案

- 以上是优衣库包装袋设计,两种包装都采用手提袋方式。
- 趣味型图案的包装采用高明度色彩以及夸张的图形,形成了强烈的视觉冲击力。包装正面中部为品牌名称,图形与品牌名称的有效结合,不仅具有一定的审美性,而且让人记忆深刻。
- 以 LOGO 为主要图形的包装袋尽管简约大气,却不能有效地引起人们的注意,不具备一定的可视性,过于商业化。

配色方案

双色配色　　　　　三色配色　　　　　五色配色

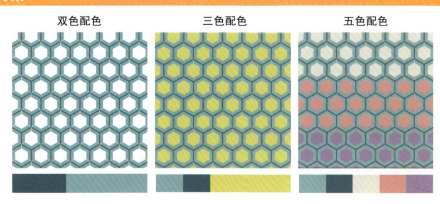

服饰包装设计赏析

 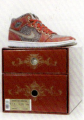 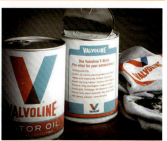

5.5 日用品包装设计

日用品是指日常生活中经常使用的产品，如肥皂、洗衣液、牙膏等。由于日用品大部分为消耗品，所以需要消费者反复购买。因此产品的功能性、包装的便利性都会对产品销量起到决定性作用。例如，一款洗手液产品包装设计方便携带，而且有良好的挤压出液管设计，那么消费者会首先考虑购买它。

日用品由于其功能的不同，其产品包装设计造型也不统一。常见的有方形、圆柱形、椭圆形等。其包装设计的造型，不仅需要遵循实用性的原则，而且也要充分体现产品的美感设计，从而吸引消费者购买。

日用品所用材料包括软材质、硬材质、复合材料等。软材质有纸材、塑料等，硬材质包括玻璃、金属、陶瓷等。

◉ 5.5.1 明快风格的日用品包装设计

明快风格即强调一种明亮、流畅之感。明快风格的日用品包装多体现在色彩的选用上。其色调多选用暖色调或冷暖色的对比，且明度较高。

设计理念：白色底色压制多种高明度色彩，沉稳之中张扬个性。

色彩点评：包装瓶身以白色为主，瓶盖上配以高明度冷暖色彩，使之亲切、有趣。

① 包装采用塑料材料，防摔性强，轻便易携带。

② 日用品是生活的常用品，采用圆形造型，更为亲切，让人容易接受。

③ 当消费者处于一种俯视角度时，产品带来了强烈的可观赏性。

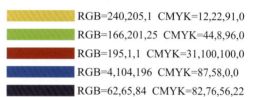

- RGB=240,205,1　CMYK=12,22,91,0
- RGB=166,201,25　CMYK=44,8,96,0
- RGB=195,1,1　CMYK=31,100,100,0
- RGB=4,104,196　CMYK=87,58,0,0
- RGB=62,65,84　CMYK=82,76,56,22

该作品的明快性体现在色彩的选用以及图形的变化上。包装采用点线面的多种交叉、叠加等方式形成区域化图形，中部为品牌名称，控制整个色调，使画面和谐又具有一定的变化。

- RGB=241,135,25　CMYK=6,59,90,0
- RGB=224,95,37　CMYK=14,76,89,0
- RGB=225,136,157　CMYK=14,58,24,0
- RGB=245,209,59　CMYK=10,21,80,0
- RGB=201,20,35　CMYK=27,99,95,0

该作品采用高明度色彩的矢量图形，通过重复的排版方式，形成连续图形，具有一定的强调性和冲击力。中部以橙色色块抑制了图形重复排列的刺激感。不同的造型设计会使包装更为多样。

- RGB=252,155,3　CMYK=1,50,91,0
- RGB=244,128,87　CMYK=4,63,63,0
- RGB=164,187,136　CMYK=43,19,54,0
- RGB=245,102,0　CMYK=2,73,96,0
- RGB=206,24,98　CMYK=24,97,42,0

◎ 5.5.2 清爽风格的日用品包装设计

日用品，特别是清洁护肤类的日用品，根据这类产品功能特性传达给人的心理影响，在进行其包装时，其方向性更为明确。清爽风格即强调干净、清洁、卫生等特点。清爽风格的日用品包装多为清洁类、护理类的日用品，多体现在产品包装的色彩上。

设计理念：青色、绿色、蓝色都是清新、干净、凉爽的代表，完美诠释了清洁类产品对人心理层面的影响。

色彩点评：包装以冷色调为主，简单的不同纯明度的冷色调搭配，十分符合清洁类日用品属性。

① 此包装设计运用了不同的造型及材料，具有很强的针对性。

② 包装正面文字采用垂直方式排列，具有清晰的阅读性，清晰直白地传递商品特性及用途。

③ 软管包装印刷效果好，表面光滑，使用方便卫生。

- RGB=226,235,214　CMYK=15,4,20,0
- RGB=161,207,116　CMYK=45,4,67,0
- RGB=156,204,75　CMYK=47,4,83,0
- RGB=62,127,116　CMYK=78,42,58,1

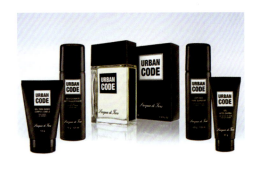

黑色，给人以稳重、深沉、神秘的感觉。而白色，给人以纯洁、干净的感觉。该包装将黑白色以合理的比例进行搭配，形成了极其经典、干练、清爽、大气的画面感。

- RGB=253,253,251　CMYK=1,1,2,0
- RGB=16,6,7　CMYK=86,87,85,76

该包装以灰色为主色调，单体配以小面积高明度色块，提亮整个包装画面。不同冷暖色调的单体包装设计形成系列化。

- RGB=234,149,34　CMYK=11,51,89,0
- RGB=129,176,63　CMYK=57,17,90,0
- RGB=61,101,171　CMYK=81,62,11,0
- RGB=233,231,244　CMYK=11,10,0,0
- RGB=6,6,10　CMYK=91,87,84,76

日用品包装设计技巧——造型设计

日用品包装不仅在功能上要求严格，其形式美感的追求要根据产品的特性量身定做，使其更具针对性、唯一性。

开放式

封闭式

- 开放式造型是依据产品本身造型特点进行设计，独一无二。
- 此造型打破常规，具有一定的审美性，此种开放式包装直观地在视觉和触觉上为消费者选购提供了便利。

- 封闭式包装过于普通，无创新，无法吸引消费者的眼球。
- 尽管此种方式较为普遍，但具有相对的保护性，对产品本身具有一定的保护作用。

配色方案

双色配色　　　三色配色　　　五色配色

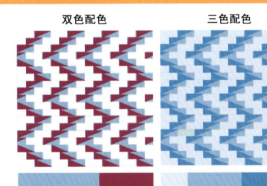
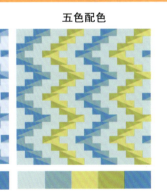

日用品包装设计赏析

5.6 医药品包装设计

医药品的用途是医治病人，是一种非常特殊的商品，不会随意出售，因此医药品的包装设计应遵循一定的特有原则。一般来说，医药品给人的第一印象会是严谨、简单、直接，没有过多的修饰。在颜色搭配设计方面讲究明快、单一，不会使用花哨的颜色，同时注重对药品的保护，避免受到阳光直射，因此多数药品的颜色为棕色。在包装外形设计方面讲究便捷、卫生。在包装材质设计方面，讲究安全。遵循这些原则，消费者才会更方便地服用药品，不会被混淆。

不仅如此，医药品包装设计还会充分研究消费者的消费心理，力求给人一种信服、信任、安全的视觉感受，让消费者充分相信药品的安全性、功能性，放心买、放心用。因此，在药品包装的颜色搭配设计方面，需要突出信任感。由于医药品需要注意其便利性、卫生性，所以会分为内包装和外包装。内包装通常为胶囊、锡纸药板、药瓶等，外包装通常为纸盒。

◉ 5.6.1 简便风格的医药品包装设计

简而言之,简便风格既简单又方便,在医药品包装设计中多体现在其造型设计上。例如,针对老人活动不方便,将治疗哮喘的瓶子设计得小巧、易抓,而剂型选用喷雾装置,可方便不同群体使用。

设计理念: 以创新造型方便消费者使用,独特的造型极富玩味性,很好地消除消费者的恐惧心理。

色彩点评: 外部为素雅的白色,内部为热情的红色,画面具有一定的活跃感。

① 小巧新颖的外观造型,具有时代感和美感,给受众以亲和力。

② 不同高明度的冷暖色块对比,画面活泼跳跃。

③ 内包装以小型的三角形独立包装,组合整个大包装,使消费者不再为如何把握剂量而大伤脑筋。

RGB=226,235,214 CMYK=43,17,17,0
RGB=226,235,214 CMYK=77,31,24,0
RGB=226,235,214 CMYK=39,100,100,5

包装上的插图是基于这些器官的特性而创作的,以圆形呈现。富有创意及艺术观赏性。包装图案主色是银色,配以温柔的单色紫色,体现出优雅、干净的印象。

RGB=83,78,82 CMYK=73,68,61,20
RGB=203,199,200 CMYK=24,21,18,0
RGB=127,0,73 CMYK=57,100,56,15
RGB=203,199,200 CMYK=24,21,18,0

该作品整体采用简单的盒形与瓶形,以沉静稳重的蓝色为主色调,集有效性、稳定性、均一性于一身。

RGB=208,200,118 CMYK=25,19,61,0
RGB=1,98,201 CMYK=88,61,0,0
RGB=1,59,149 CMYK=100,86,13,0

◉ 5.6.2 扁平化风格的医药品包装设计

扁平化风格是近几年最流行的风格，其代表就是苹果手机设计。扁平化风格的核心概念即去掉冗余的装饰效果，强调抽象、极简、符号化。扁平化风格的医药包装设计多体现在图形元素的表现上，采用简单的抽象图形，从而减少消费者对药品的认知障碍。

设计理念：以精致独特的造型配以简单的冷色调，强烈地突出产品的可靠性和严谨性，增加了消费者对药物的信赖。

色彩点评：以银灰色为主色调，搭配冷色调的青色矢量图形，形成冷静、高品质之感。

🎨① 此包装设计在瓶盖处进行创新设计，与平常的光滑型圆盖不一样，其更具触感，深入人心。

🎨② 包装以冷色调青色为主，青色是比较踏实、朴实的颜色，给人以可靠、安稳的感觉。

🎨③ 包装中部为矢量图形，图形上部为品牌名称等信息，下部为简要介绍信息，主次分明。

- RGB=97,195,197　CMYK=61,5,29,0
- RGB=36,95,91　CMYK=86,56,64,14
- RGB=14,31,58　CMYK=99,94,61,43

该包装造型多为胶囊类的药物包装方式，以扁平板块和纸质盒形为主，具有较强的封闭性和储存性，且轻便易生产，成本较低。包装采用优雅的紫色为主色调，低明度的圆形组合成了一个伸展式图形，使画面在镇静之中又具有一定的节奏感。

- RGB=149,118,204　CMYK=52,58,0,0
- RGB=138,85,199　CMYK=62,73,0,0
- RGB=196,149,43　CMYK=31,46,91,0
- RGB=81,24,156　CMYK=84,97,0,0

该产品的大包装采用沉着冷静的蓝色，点缀以温暖的小面积条形红色块，冷暖色的对比，视觉冲击力较强。大包装采用白色的矢量图形为图形元素，无论是对颜色还是整体的画面感都起到了一定的协调、丰富作用。

- RGB=190,46,45　CMYK=32,94,90,1
- RGB=49,177,202　CMYK=71,14,23,0
- RGB=40,137,181　CMYK=79,38,21,0

设计技巧——不同的药品包装采用不同的色彩

药品作为特殊商品，其质量直接关系到人体的健康，因此，其包装在确保药品的有效性和安全使用上必然具备独到之处。如在药物的包装上使用不同的颜色区分药物种类。如心血管药物用红色、消化系统药物用黄色、抗生素用绿色、镇静催眠药物用蓝色，在包装的指定位置标示出来，一目了然。这在取用药品时可做到及时准确，避免误用情况的发生。

- 这是一款镇静剂类的产品，主要功效是快速消除疼痛。
- 包装采用蓝色，具有一定的镇静效果。蓝色是具有清醒、理智、平静等特性的色调。包装整体采用不同明度的蓝色，未吃其药，已受其效。蓝色为此包装带来了物理特性。
- 若采用红色类暖色调的包装，会给人带来一定的烦躁感，与产品的功能属性不符。可能会适得其反，在未食用前，便间接削弱了产品的质量。

配色方案

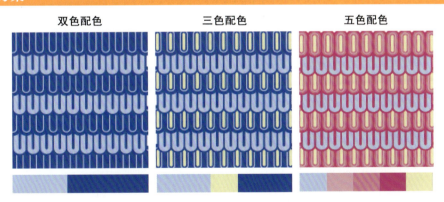

医药品包装设计赏析

5.7 奢侈品包装设计

奢侈品是指价格较高的产品，奢侈品的消费是一种高档消费的行为，也是一种个人品位和生活品质提升的表现。因此，奢侈品有别于普通商品，不仅其产品本身追求奢侈，其包装设计更需要突出奢侈品的品牌地位。奢侈品包装设计由于需要满足人们的心理感受，所以设计定位通常是高雅、华丽、贵气、时尚，能够在众多的商品中脱颖而出，自成一格。

奢侈品的包装设计不仅可以设计得非常花哨，也可以设计得非常稳重。现如今，越来越多的奢侈品企业在进行商品包装设计时，不再一味地追求复杂花纹、绚丽色彩，而是删繁就简、极致优化，将包装设计做到极简高档、经典永恒，即使再过几十年，包装设计也永不过时。

而在包装的材料制作工艺上也比较考究，多使用丝绸、玻璃、木材、高档纸质等材料，细节处理得当，处处凸显奢侈气息。

5.7.1 高端风格的奢侈品包装设计

根据奢侈品自带的社会属性,高端风格是其必然选择。高端风格即强调高雅、大气、上档次等特性。奢侈品包装设计的高端感多体现在材质、色彩及整个布局倾向上。

设计理念:沉稳的色调、精简大气的布局造就了高端时尚的包装外观。

色彩点评:外部为素雅的白色,具有一股脱俗不凡的气质,内部采用深色的布材料,舒适且有质感。

① 采用布材料的里衬包装,更易突出产品的质感。

② 包装内部结构排列采用垂直式,其独特之处在于将产品置于上部,下部为品牌图形,既展示了产品又宣传了品牌,使消费者对其印象更加深刻。

③ 包装采用纯洁的白色配以简约的长方形,更能凸显产品意蕴。

- RGB=224,222,207　CMYK=15,12,20,0
- RGB=39,28,23　CMYK=77,80,84,65

该作品采用多重包装,外包装外部采用灰青色,内部为淡紫色,与包装的内包装形成呼应。采用多重包装,体现了物品的精致和高贵,同时也说明了奢侈品自身体现的一种态度。

- RGB=149,118,204　CMYK=52,58,0,0
- RGB=48,32,68　CMYK=62,73,0,0

该作品采用品牌的LOGO及代表性的图案,且对该图案进行特殊印刷手法,使其更独立、个性,特色更鲜明,用这种具有代表性的品牌图案为品牌做宣传,会起到一定的广告作用。

- RGB=248,238,205　CMYK=5,8,24,0
- RGB=232,160,114　CMYK=11,47,55,0
- RGB=153,76,5　CMYK=46,78,100,11
- RGB=60,58,71　CMYK=80,77,61,31

◎ 5.7.2 古典的奢侈品包装设计

古典风格追求一种华丽、品质、耐人寻味感。不是简单的矢量图形的组合,而是更注重外物与主观审美理念相结合的特质,能体现一定的文化内涵。古典的奢侈品包装设计多体现在图形元素及材料的运用上。

设计理念: 通过配件对产品进行装饰,综合丰富整个包装。包装就像一件艺术品,将奢侈品包在其中,更加凸显了产品的华贵气质。

色彩点评: 以成熟稳重的墨绿色为主色调,配以高贵的金色皇冠标志,庄严隆重又不过于闪耀。

➊包装采用较大尺寸盒装造型,美观、大气感十足。

➋包装将主产品置于正中,呈倾斜凸出状,成为视觉中心点。

➌包装内部放置绿色与黄色的小物件,以细节的静态美来突出主产品,装饰整个画面。

■ RGB=141,115,61 CMYK=53,56,86,5
■ RGB=45,65,43 CMYK=80,64,92,43

该作品的盒形包装以品牌 LOGO 及纯色底板为主,其纯色底板类似于历经风雨、饱受沧桑,极具时代感、怀旧感。其 LOGO 采用了特殊的印刷工艺,与整体形象协调,展现出一种传奇经典感。

■ RGB=43,34,29 CMYK=77,78,82,60
■ RGB=149,144,141 CMYK=48,42,41,0

该包装将古典与时尚并存、豪华与奢靡共生。内包装精美细致,外包装简约大气。内包装的造型与普通包装相异,整体以金色调为主,浮华而不浮夸。

■ RGB=204,174,122 CMYK=26,34,56,0
■ RGB=170,146,126 CMYK=40,44,49,0
■ RGB=124,83,35 CMYK=55,69,100,19
■ RGB=124,21,14 CMYK=50,99,100,29
■ RGB=74,59,38 CMYK=68,71,88,43

设计技巧——化繁为简的奢侈品色彩搭配更显高端

化繁为简,即将复杂的东西变得简单化。而奢侈品的色彩搭配要展现高端感,必然摒弃多种色彩的搭配,过于繁多的颜色会显得杂乱、随意,不够精致。

简约型 多彩型

- 包装盒以简约的灰色为主,配以金色,经典百搭,且经得起考验。包装上只是简单地使用LOGO装饰,并不破坏整体的美感。
- 独特的魅力展现独特的自我,让每个使用者都可以获取自身的独一无二感。
- 多种颜色的包装更富有变化,但也显得过于任性、粗心,不够精致,不显档次。

配色方案

双色配色　　　　　　　　三色配色　　　　　　　　五色配色

奢侈品包装设计赏析

5.8 文化娱乐包装设计

文化娱乐，顾名思义，以表现文化与娱乐两方面为主。文化娱乐产品多以休闲逸致为主要目的。随着人们物质生活水平的不断提高，人们的需要已不再局限于基本的生理需要了，而是上升到了意识空间，无论是产品还是产品包装都是人们精神文化方面需求的产物。文化娱乐产品作为一种文化产品，具有极强的时代性、文化性，明显区别于其他产品。文化娱乐产品包括音像制品、概念书籍设计等。

最常见的文娱产品就是音像制品，包装材料从单一的一种变为现在的花样繁多。从过去的铜版纸发展到今天的锡纸、硫酸纸、各种复合材料等。如今的包装设计不再仅仅起到保护的作用，而更多的是传递出文娱产品的内容设计、精神内涵。越来越多的音像制品的包装，在设计上追求标新立异、风格突出，让消费者印象深刻。

概念书籍有别于普通书籍，多以概念为出发点。概念书籍在产品造型方面不再局限于方形，在材料使用方面尝试使用木头、棉、麻、竹、动物皮等多种类型。

◎ 5.8.1 个性化风格的文化娱乐包装设计

个性化是这个时代年轻人的符号。在产品包装设计中，个性化风格是文娱包装设计的一大风格。个性化包装即根据产品特点设计出具有产品个性的包装设计，强调创新、大胆、独特等特性。文化娱乐产品包装的个性化多体现在形式、结构上。如CD光盘的异类图形设计、概念书籍的另类材料设计等。

色彩点评： 以低纯度的人物照片为主，红色与黑色的搭配，突出音乐本身在风格上的神秘多变。

🎨❶ 无论是内包装还是外包装，都以人物脸部为主要元素，统一之中追求变化，采用不同的部位图片形成一种非同一般的视觉感受。

🎨❷ 内包装将人物的眼珠与光盘中间的源泉巧妙地结合起来，打造了一场特立独行、独树一帜的音乐视觉盛宴。

🎨❸ 该产品用不同元素的外包装，形成系列性，将有限的单个创意变成无限全新创意个体，极具设计性与艺术性。

设计理念： 采用个性化图片，突出该音乐复杂的反叛性和个性宣泄。

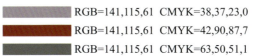

RGB=141,115,61　CMYK=38,37,23,0
RGB=141,115,61　CMYK=42,90,87,7
RGB=141,115,61　CMYK=63,50,51,1

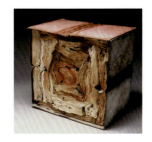

该作品将书籍由平面形态扩展到立体形态，通过材料及结构的创新使人耳目一新。整体造型是由多本特殊纸质材料书籍组合形成具有木质感的创新结构形态书籍，给人以强烈的艺术感染力。

RGB=227,214,190　CMYK=14,17,27,0
RGB=157,115,86　CMYK=47,60,68,2
RGB=79,53,29　CMYK=64,75,95,45
RGB=224,156,141　CMYK=15,48,39,0
RGB=203,66,41　CMYK=25,87,91,0

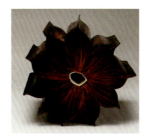

该作品是基于愉悦体验视角下的概念书籍设计，但又创造了书籍在视觉外的表现力，通过特殊的材质展现类似"花瓣"的独特造型，展现了一种具有独创性和前瞻性的书籍设计。

RGB=244,225,206　CMYK=6,15,20,0
RGB=142,48,37　CMYK=47,91,96,18
RGB=50,12,11　CMYK=69,92,90,67
RGB=95,78,76　CMYK=67,69,65,21

◉ 5.8.2 插画风格的文化娱乐包装设计

插画是一种更具有说明和指导性质的媒体。插画风格的文化娱乐包装不仅帮助人们理解产品的基本内容，还可以丰富想象空间，增强产品的视觉冲击力和趣味性。插画风格强调趣味性、艺术性、审美性。

设计理念： 采用矢量插画风格的图形，营造出轻松、愉悦的画面空间。

色彩点评： 包装采用平面化的场景图，人物形象采用明度较高的颜色，能够较快地吸引消费者。

➊ 该产品采用纸质材料，具有可翻阅性。

➋ 包装图形采用插画风格的图形，具有一定的童真性，通过场景图将书籍中所要表达的内容显示在封面上，清晰而直观。

➌ 黑色的黑板与亮色的人物图形形成对比，具有一定的前后空间感。

RGB=232,215,187 CMYK=12,17,29,0
RGB=58,120,160 CMYK=79,49,27,0
RGB=236,167,1 CMYK=11,42,93,0
RGB=159,86,44 CMYK=44,74,94,7

该包装将产品与图形元素融为一体。图形采用离奇古怪的插画风格图形，形成一种怪诞感十足的画面，十分符合消费者求新、求奇、求异、求趣的视觉审美与心理审美需求。

RGB=235,191,79 CMYK=13,30,74,0
RGB=123,135,161 CMYK=59,45,27,0
RGB=65,78,97 CMYK=81,70,53,13

该产品在色彩上选用不同高低明度的冷暖色对比，图形元素中的人物形成一种异形空间。在构图上，将整体图形倒置，是一种十分新锐的设计手法，具有一定的时代特征。

RGB=244,225,206 CMYK=6,15,20,0
RGB=142,48,37 CMYK=47,91,96,18
RGB=50,12,11 CMYK=69,92,90,67
RGB=95,78,76 CMYK=67,69,65,21
RGB=244,225,206 CMYK=6,15,20,0

书籍装帧设计技巧——形态设计

书籍的形态设计是指书籍的造型、结构与内在"神态"的结合设计。打破固有陈旧的观念束缚，创造新型外在形态，对书籍的内在空间进行理性建构，将内在美与外在美完美结合。

趣味型图案　　　　　　　　　　　LOGO型图案

- 运用镂空手法对该产品的细节进行处理，使该产品呈现了与众不同的设计创意，不仅在形式上具有一定的审美性，还方便了读者阅读及随时回头查阅，具有一定的标识性和指示性。
- 若只采用常规而保守手法的折页方式，该产品则毫无发光点，不能成为一个有效的形式，以充分吸引观者的眼球。

配色方案

双色配色　　　　　　三色配色　　　　　　五色配色

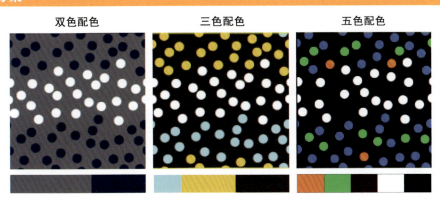

文化娱乐包装设计赏析

5.9 电子产品包装设计

电子产品包括手机、相机、耳机等产品，是当下最火热的商品，更新换代的速度快如闪电。因此，如何把握电子产品的时代性，抓住年轻消费者的心，是电子产品包装设计的首要任务。由于很多电子产品体积较小，无法更多地展示产品信息、性能，而包装体积要远远大于产品本身，由此可见电子产品包装的重要性。

电子产品包装分为大包装和小包装，大包装多以瓦楞纸箱为材料，包装设计通常利用牛卡纸本身的材质色彩做主体色，具有绿色、天然、成本低的特点。小包装产品多采用透明的塑料壳等为主要材料，直观、可视。

5.9.1 科技化风格的电子产品包装设计

电子产品是这个时代科技的产物，代表了科技的进步发展。因此，电子产品设计要有科技感。科技化风格的电子产品包装能够有效地传达出产品的本质与特性，使消费者一目了然，产生兴趣，进而购买。

设计理念：对包装造型结构、体积、图形文字排列进行减量设计，以符合高科技产品给人的时尚、品质感。

色彩点评：以大面积的雪白色为主色，点缀以小块红色，侧面配以渐变色彩条块，既干净又绚丽。

①包装正面排列方式为垂直式，整个包装中部为产品图形，下部为一行文字，右上角为红色色块的品牌标识，有力地宣传了品牌。

②抽象的图形被作为一种象征性表达符号，以表现产品性能。

③大面积的白色配上渐变色小面积的抽象图形，凸显了产品轻便、灵活、极具变化和时效性的特点。

- RGB=219,207,99 CMYK=21,17,69,0
- RGB=130,171,193 CMYK=54,26,20,0
- RGB=228,87,80 CMYK=12,79,63,0
- RGB=72,71,116 CMYK=83,80,39,3

该包装选用产品形象做主体图形，进行渲染效果，使产品图形具有一定的光感，画面充实，空间感加强。整体采用冷色调的蓝色，给人以科技、稳定之感。

- RGB=18,39,62 CMYK=96,88,60,40
- RGB=30,100,160 CMYK=87,61,20,0
- RGB=52,160,225 CMYK=72,27,3,0

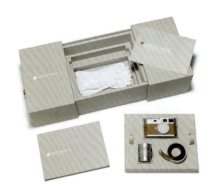

该包装通过将内部结构复杂化，以凸显产品的高价值，并能很好地保护该产品，将其功能化发挥到了极致。包装整体采用高明度的米色搭配白色文字，缀以红色的标识，清晰明快。具有一定的品质感。

- RGB=177,33,33 CMYK=38,98,100,4
- RGB=213,203,193 CMYK=20,20,23,0

5.9.2 写实风格的电子产品包装设计

写实风格即以产品形象为画面主体或图形元素，直观可视。写实风格强调真实性、客观性。写实风格的电子产品包装设计主要体现在图形元素上，以展示最真实的产品形象、满足消费者眼见为实的愿望为主要目的。

设计理念：以饱满的构图方式，清晰展示产品的特性，进而宣传产品形象与企业品牌理念。

色彩点评：包装以宁静稳重的蓝色为主色调，配以灰色调的实物图，形成饱满真实感。

🎨 作品图形采用实物图与人物图，表现了产品绿色、温馨、亲切的特点。

🎨 包装将产品的实物图居于蓝色色块右侧，使产品具有一种立体展示感，蓝色色块上部为温馨感十足的照片及产品品牌，通过照片有效地传达了品牌理念。

🎨 纸制盒形外包装更易生产、成本较低、可回收，具有一定的环保性。

- RGB=1,137,187 CMYK=81,38,18,0
- RGB=202,146,174 CMYK=26,51,17,0
- RGB=81,147,83 CMYK=72,30,83,0

该包装采用高明度青蓝色及黄色，具有强烈的冲击力。包装图形采用具有强烈的立体感的实物照片，让人误以为是真实的产品。包装方式有两只装和四只装，符合消费者对主产品的数量需求特征。

- RGB=237,221,61 CMYK=15,12,81,0
- RGB=242,116,87 CMYK=4,68,61,0
- RGB=2,151,200 CMYK=78,30,15,0
- RGB=37,60,133 CMYK=95,87,23

该包装整体采用黑色，以写实的耳机为图形元素，利用耳机的长线形成一幅具有动感的画面，产生高视觉的流动感，使整个画面具有生命力。包装以图形为视觉中心，使消费者在几米开外的距离亦可识别商品。

- RGB=130,76,75 CMYK=54,79,66,14
- RGB=57,57,57 CMYK=78,72,70,40
- RGB=39,39,39 CMYK=82,77,75,55

电子产品包装设计技巧——材质设计

　　电子产品包装的材质选择,特别是小包装的材质,要具有大批量生产属性以及成本低、易生产、环保等特性。更为深刻的则是利用产品本身进行包装,做到包装产品化,将产品本身、材质、造型等进行整合设计,最终形成高度契合的整体。

透明塑料材质　　　　　　　　　　玻璃材质

- 耳机包装采用透明塑料材质,使产品的展现包含直接性与间接性的双重特性。
- 包装造型是以高明度色彩形成的一个人脸,产品作为眼睛造型出现。包装将产品与整个造型相结合进行拟人化处理,整个外观可爱时尚,满足年轻族群喜好时尚前卫产品的品位。
- 若采用其他的材质,则不具备直接展示属性,如木质材料。若采用玻璃材质,则不够轻便,且易碎,无法很好地保护产品。

配色方案

双色配色　　　　　三色配色　　　　　五色配色

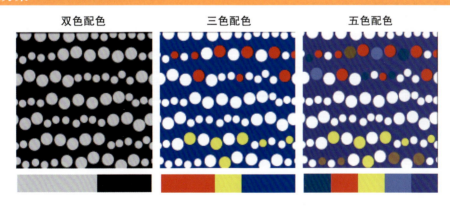

电子产品包装设计赏析

5.10 儿童玩具包装设计

儿童玩具是一类针对儿童年龄阶段开发的玩具商品。儿童玩具品种繁多，功能各异，按照功能分类有实用功能玩具、教育功能玩具、娱乐功能玩具、陈设功能玩具等。儿童玩具的设计应符合儿童的审美倾向和儿童的心理特征。

儿童玩具包装设计通常会比一般商品包装外形更为花哨、包装工艺更为复杂、包装色彩更加绚丽，因此可以快速吸引儿童的注意。儿童玩具的包装应遵循安全卫生、便于携带、反复利用等特点。

由于儿童玩具包装主要是针对儿童，因此在造型和颜色的选用上都较为繁多，形态各异，丰富多彩，如三角形、正方形、异形等。

儿童玩具包装在材料的选择上也较为多样，无固定标准，有布袋、木头、纸盒等多种材质。

5.10.1 童趣风格的儿童玩具包装设计

儿童玩具包装设计的最大特点是童趣,抓住儿童好动且注意力易涣散的特点,将趣味性有机地融入产品包装中,使产品包装展现童真品质。童趣风格的儿童玩具包装多表现在图形及造型上。

设计理念:将产品与包装造型有机结合,形成简单而有趣的包装效果,符合孩子们的审美。

色彩点评:包装采用不同色调形成系列性,大面积高纯度或高明度的冷暖色能迅速吸引儿童的目光。

① 简单别致的矢量卡通图形,具有新鲜感,不仅使商品在柜台中脱颖而出,也能迎合好奇心较强的儿童消费者。

② 包装采用纸质材料,具有可回收、可降解性且携带轻便的特点。

③ 采用不同色调形成系列性包装更有感召力,与大多数人传统意识中的玩具包装形象认知更为贴近。

- RGB=239,229,131 CMYK=12,9,57,0
- RGB=219,82,36 CMYK=17,81,91,0
- RGB=137,189,185 CMYK=51,15,31,0
- RGB=44,75,77 CMYK=85,65,65,25

该包装紧扣玩具包装设计主题,包装形态以内装物——玩具车的造型为主要的图形要素,运用具象生动的图形与鲜明的色彩进行版式的编排设计,传递出轻松、活泼的视觉感受。

- RGB=163,41,40 CMYK=42,96,96,8
- RGB=1,4,117 CMYK=100,94,42,2
- RGB=94,164,208 CMYK=63,22,8,0

该作品以一种缜密的构思将产品作为图形元素,对图形进行重组再创造,运用高明度艳丽鲜明的色彩与低纯度色彩进行对比,以一种简单的编排方式,达到了突出主体,弱化背景的效果。

- RGB=18,168,157 CMYK=76,15,46,0
- RGB=240,64,55 CMYK=4,87,76,0
- RGB=192,30,46 CMYK=31,99,89,1
- RGB=247,147,28 CMYK=3,54,89,0
- RGB=51,34,24 CMYK=72,79,87,60

⊙ 5.10.2　可爱风格的儿童玩具包装设计

儿童与成人不同，儿童的内心世界是丰富多彩的，他们对世界充满了好奇。儿童用品、儿童玩具都有着共同的设计特点，造型新颖、色彩绚丽、卡通可爱，都极易吸引儿童。

色彩点评：包装以大面积高明度黄色为主色调，搭配冷暖色图形元素，极具变化又十分和谐。

❶ 作品将产品的功能以有效的图形展现出来，一个个可爱的动物造型，不仅丰富了包装，而且更容易刺激消费者的消费欲望。

❷ 包装正面背景及图形元素采用高明度色彩，侧面采用冷暖对比色块，整体视觉感受十分鲜明。

❸ 包装采用"满幅式"构图形式，形成一幅较为欢快活跃的画面。

设计理念：将产品的功能再现于图形之上，以一种能够为人所接受的方式展现，既直观又生动。

- RGB=252,199,39　CMYK=5,28,85,0
- RGB=230,94,35　CMYK=11,73,89,0
- RGB=101,172,201　CMYK=62,22,19,0
- RGB=99,183,116　CMYK=64,9,68,0

该包装无论是在材料的选择、造型设计上，还是画面设计上都极具匠心。以多种颜色形成了极其怪诞的图形，图形与造型融为一体，整体更加生动。

- RGB=231,233,67　CMYK=18,3,79,0
- RGB=224,71,91　CMYK=14,85,53,0
- RGB=229,95,46　CMYK=12,76,84,0
- RGB=23,146,174　CMYK=79,31,29,0
- RGB=75,34,50　CMYK=68,90,67,44

该包装采用纸盒和透明塑料纸材料，利用透明塑料纸的开放性，使产品更为直观，更具吸引力和说服力。包装采用手绘式可爱的简笔画图形及不同的色调形成系列包装，让人产生想要收集一整套玩具的欲望。

- RGB=171,209,197　CMYK=39,8,27,0
- RGB=248,181,30　CMYK=6,37,87,0
- RGB=230,185,156　CMYK=13,34,38,0
- RGB=234,230,228　CMYK=10,10,10,0
- RGB=65,38,25　CMYK=67,80,90,55

设计技巧——多彩颜色的儿童玩具包装更具吸引力

儿童对色彩的感觉先天敏感，比成人更喜爱多彩的颜色。因此，在包装上采用欢快、愉悦、亮丽的多彩颜色，更能迅速地将儿童的视觉中心转移到该产品上。

多彩型 单色型

- 多彩包装采用多种颜色的搭配，体现了产品的特点，具有一定的个性化。
- 多种鲜明的色彩能使孩子们变得机敏和富有创造性。丰富多彩的颜色搭配的玩具包装被赋予了与产品同样的功能，对儿童的心智发育起到了一定的促进作用。
- 外包装采用单色形式，视觉冲击力不够，过于简单，与产品本身的特性结合得不够紧密。

配色方案

双色配色 三色配色 五色配色

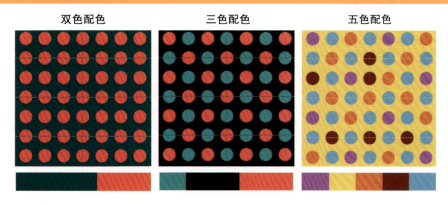

儿童玩具包装设计赏析

5.11 家电产品包装设计

家电是日常生活中必备的商品，常用的家电产品有电视机、空调、洗衣机、冰箱、电磁炉、微波炉、电饭煲等。

家电分为小家电和大家电。小家电由于其体积很小，携带比较方便，因此小家电的包装设计更为灵活，不再仅考虑其携带便利性，而是更多地在包装外形、材料上突出特色。而大家电则恰恰相反，大家电体积大、重量沉，保护大家电不受到任何损伤是其包装的最终目的。因此，几乎不会更多地考虑其包装的美观性、设计感，通常使用大量可回收的、绿色的纸质包装。

家电的造型有很多，但是为了方便搬运、放置，其产品包装外形不会仅仅以产品造型为特点进行设计。包装外形设计通常为方形，包装材料多采用纸质、塑料等材料，造型较固定、单一。

◎5.11.1 绿色风格的家电产品包装设计

绿色风格，是当前较为流行的风格之一。遵循了5个原则，分别是减量化、重复使用、循环利用、可回收、能降解。主要体现在包装材料及包装图案设计上。

设计理念：以简洁的风格，采用经济性材料，摒弃无用的功能，创造形象生动的画面。

色彩点评：包装以安静的大面积白色为底色，采用绿色的图形及标识，整体清新、自然。

🌈 产品品牌及产品图形采用渐变的绿色，突出了产品的天然、节能、环保性特征。

🌈 包装采用具有可回收性的纸质材料，配以简单的造型，在材料、造型上达到了减量化要求。

🌈 包装采用垂直式排列方式，正面中部为图形元素，主次分明。

■ RGB=243,242,240 CMYK=6,5,6,0
■ RGB=191,222,104 CMYK=34,1,70,0
■ RGB=78,159,2 CMYK=71,21,100,0
■ RGB=2,47,0 CMYK=89,67,100,57

该作品采用绿色和红色作为互补色，赋予了产品以绿色与温暖的功效。包装采用小型结构纸质包装，非常符合环境保护和资源再生的要求。

■ RGB=185,184,190 CMYK=32,26,21,0
■ RGB=174,0,1 CMYK=40,100,100,5
■ RGB=1,100,35 CMYK=89,50,100,16

该产品包装将产品和材料最大限度地结合起来，减少了材料的使用。其造型是为该产品量身定做，与普通的产品包装不同，不仅具有稳定保护产品的功效，也具有极强的艺术性。

■ RGB=171,209,197 CMYK=39,8,27,0
■ RGB=248,181,30 CMYK=6,37,87,0

5.11.2 安全风格的家电产品包装设计

家电产品属于家庭必备产品，其安全性是每个家庭都十分关心和注重的方面。安全风格的家电产品包装能够消除消费者对家电产品存在的恐惧感，进而打动消费者，引导消费。

设计理念： 在满足保护产品目的的前提下，以透明方式向消费者直观展示，打消消费者对未知事物的恐惧。

色彩点评： 包装整体采用黑色，给人以严肃、规矩之感，采用白色的英文字体，简易明了。

①作品抛弃常规的图形，而是展示真实产品的某个部分，给消费者以安全感。

②包装版面编排以特大号的产品主要信息为主，精准地抓住了消费者的需求。

③黑色和白色的搭配，简洁大气，视觉冲击力强。

RGB=210,213,230 CMYK=21,15,5,0
RGB=2,2,4 CMYK=93,88,87,78

包装采用高明度渐变的黄色，以传达产品能够为家庭带来方便、温暖的情感功效。将产品本身的颜色与整体包装结合起来，具有统一性。包装上部以高强度和硬度的材料作为手柄，便于搬运。

包装以干净的雪白色为底色，搭配简洁的版式排列，以写实的产品图片和产品品牌，使消费者对产品更加了解。点缀以高明度红色，提亮了整体画面。包装采用手提式，十分便于携带。

RGB=169,23,7 CMYK=41,100,100,7
RGB=85,130,82 CMYK=73,41,80,2
RGB=205,123,7 CMYK=25,60,100,0
RGB=229,208,69 CMYK=18,18,79,0

RGB=98,23,21 CMYK=55,97,99,43
RGB=217,217,217 CMYK=18,13,13,0
RGB=192,67,107 CMYK=32,86,42,0

家电产品包装设计技巧——材质设计

众所周知，现代产品在包装环保性方面是十分注重的。对于家电产品来说，使产品包装有利于环境保护，是提高商品销售的关键所在。但是在讲求环保的同时，其经济性仍是最终目的，要对两个要素进行综合考虑，对个别产品做出有针对性的选择，以达到双赢状态。

牛皮纸

瓦楞纸

采用硬度较高的牛皮纸，不仅具有一定的审美性、环保性，而且价格低廉、成本低。

瓦楞纸硬度和强度都较高，但其印刷成本较高，品质不够稳定。

配色方案

双色配色　　　三色配色　　　五色配色

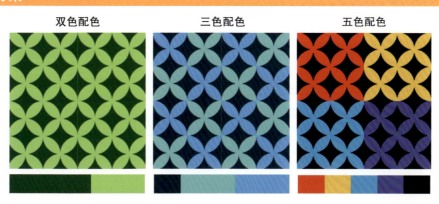

家电产品包装设计赏析

5.12 文体产品包装设计

文体产品是指文化用品和体育用品。文化用品是日常工作生活中用于文化的产品，常见的文化用品有纸张、笔、本子、橡皮擦、尺子、文件袋等。体育用品是体育运动、健身、户外常用的产品，常见的体育用品有篮球、足球、绳子、帐篷、登山鞋等。

随着经济的发展，以及国家在教育、体育等方面投资的增加，市场对文体产品的需求量在不断地增加。因此，文体产品的包装设计也是具有巨大潜力的产业。文体产品的种类很多，所以其包装的材料选择也较为多样，但是基本上会以节省材料和包装空间为主要的目的。

文化用品类的消费受众为不同年龄阶段的人群，针对不同年龄阶段的消费群体，其包装设计的风格也因人而异。如针对儿童类，多采用可爱、绚丽的小包装为主；针对高端办公人群，则多采用时尚、大气风格的精装版。

5.12.1　多彩风格的文体产品包装设计

多彩风格，即采用多种颜色的风格。多彩风格强调多样性、彩色化。多彩风格的文体产品理所当然是在色彩的选用上较为繁多。

设计理念：根据消费者的诉求，在图形和色彩上进行适量设计，以符合受众群体的心理需求。

色彩点评：以高低明度的冷暖色对比，形成丰富多彩的画面，与孩童活泼好动的性格特点相得益彰。

① 根据该产品特点，进行简单的外包装，采用半包装形式，既起到保护作用，又方便使用。

② 采用纸质材料，环保、成本低，具有经济性，符合产品价值定位。

③ 高明度多种色彩符合消费受众的心理层次需求，给人带来更多的想象空间。

- RGB=246,235,0　CMYK=11,5,87,0
- RGB=14,22,88　CMYK=100,100,59,16
- RGB=146,191,31　CMYK=51,10,98,0
- RGB=213,114,14　CMYK=21,66,99,0
- RGB=0,159,223　CMYK=76,26,5,0
- RGB=183,69,139　CMYK=37,84,18,0

该包装采用缤纷绚丽的色彩和极富童真的图形，描绘了一幅天真烂漫的画面，无论是在颜色的选用上还是图形元素的设计上，都能冲击受众的视觉及心理感受。

- RGB=250,242,2　CMYK=10,1,86,0
- RGB=251,169,1　CMYK=3,43,91,0
- RGB=224,9,9　CMYK=14,99,100,0
- RGB=31,64,148　CMYK=95,84,13,0
- RGB=158,217,32　CMYK=47,0,92,0

该作品以暖色调为主。以黄色为底色，叠加紫色的色块，整体设计明亮生动。包装运用当代流行物作为图形元素，栩栩如生，与时俱进，符合时代的潮流，使整个产品提升了一定的档次。

- RGB=255,180,15　CMYK=1,38,89,0
- RGB=255,140,7　CMYK=0,58,90,0
- RGB=55,60,104　CMYK=89,86,43,8
- RGB=124,21,14　CMYK=50,99,100,29
- RGB=207,78,160　CMYK=25,81,1,0

◎ 5.12.2 活力风格的文体产品包装设计

活力风格即强调活泼性、力量感。活力是旺盛生命力的体现，更是运动的代名词。活力风格在体育用品的包装设计中较为常见，也是此类包装设计的必然选择。

设计理念： 将主产品与附属产品的包装进行有效结合，以独一无二的造型最大限度地满足消费者的整体诉求。

色彩点评： 包装以高明度橙色为主色调，橙色是运动、兴奋、快乐的象征。

🎨① 作品以根据产品的造型设计完全符合产品特点的包装，在外包装上增加了一个小包装袋，可用来携带其附属产品，人性化、功能化十足。

🎨② 包装采用塑料材质和半透明装，能让受众看到产品，具有一定的安全感。

🎨③ 包装以类似对称式的半圆形元素为主，具有一定的律动感，让人跃跃欲试。

■ RGB=254,72,4　CMYK=0,84,93,0
■ RGB=206,10,2　CMYK=25,100,100,0

该作品以布材料和网材料为主要的材质，不仅轻便，还可以直接观察产品。包装采用软包装形式的圆形造型增加了一条背带，携带方便。黄色与黑色搭配在一起，给人带来了运动的兴奋感。

■ RGB=245,213,83　CMYK=9,19,73,0
■ RGB=24,25,23　CMYK=85,80,82,67

该作品是一款以儿童为主要消费对象的羽毛球包装设计。采用布袋材料，配以高明度的绿色及黄色，使用可爱的矢量图形，显得青春感十足。

■ RGB=254,234,0　CMYK=7,7,87,0
■ RGB=165,201,2　CMYK=45,7,98,0
■ RGB=168,212,10　CMYK=44,0,96,0
■ RGB=24,25,23　CMYK=85,80,82,67

户外用品包装计技巧——材质设计

户外用品多指参加各种探险旅游及户外活动时需要配置的设备，如背包、绳套、岩石钉、安全带、大小铁索等。在这类包装设计中，其材质设计较为重要，包装材料的选择对整个户外活动会造成十分重大的影响。

铁质　　　　　　　　　　　　纸质

铁盒重量适中，许多户外用品遇水易生锈，采用铁质材料，具有一定的防水性，而且抗压性也极强。

纸质材料轻便，但抗压能力较弱，极容易变形，无法有效地保护产品，而且防水性极差。

配色方案

双色配色　　　　　　三色配色　　　　　　五色配色

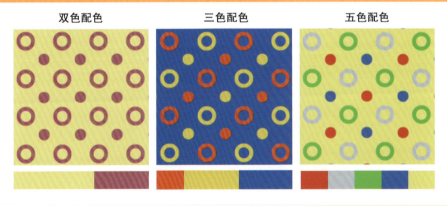

文体产品包装设计赏析

5.13 农副产品包装设计

农副产品是由农业生产带来的副产品，包括农、林、牧、副、渔五个大产业，其中最常见的农副产品包括粮食、经济作物、竹木材、工业用油、禽畜产品、蚕茧蚕丝、干鲜果、干鲜菜及调味品、药材、土副产品、水产品等。

当今社会，很多国家对于食品安全问题越发关注，食品安全关系着人们基本的身体健康。许多国家颁布了一系列的法律法规来控制和规范农副产品的食品安全，足以见得农副产品包装设计的重要性。

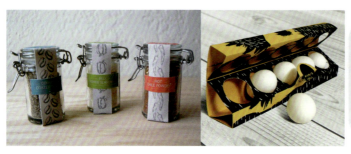
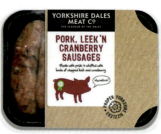

由于农副产品与人们的身体健康息息相关，因此，其包装设计对安全性方面考虑的因素为第一要素。在材料的选择上，会根据产品的自身属性，选用环保、自然、健康、合适的材料。其在大自然中取材较多，如木头、竹子、棉布、麻布等。采用这些作为农副产品的包装材料，不仅安全卫生，并且还可以突出农副产品本身的商品内涵定位——绿色环保无污染。农副产品包装工艺也多种多样，既有工业化的感觉，又可以以传统的手工艺的方式包装，独具一格、古朴而又时尚。

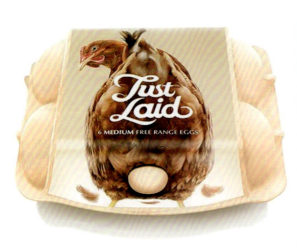

5.13.1 传统风格的农副产品包装设计

传统风格即具有一定的历史感,能体现出历史流传性的风格。传统风格的包装设计强调一种古朴、复杂、优雅感,讲究手工精细的裁切雕刻。其色调或雍容华贵,或稳重低沉。传统风格的农副产品包装设计多体现在造型、材料以及颜色上,如采用棉麻丝织、竹器木盒、陶器等具有代表性的传统包装材料。

色彩点评:内部以麻制材料的本色为主,外包装以檀木色为主,封口处为米白色色块标签,古朴、田园风十足。

① 采用麻质材料进行内包装,能够将其特色发挥到最大限度,防潮、透气、无毒、无刺激、质轻,且不助燃、易分解。

② 采用木头材质进行外包装,坚固耐用,且密封性极强,十分稳重。

③ 外包装底部采用特殊的雕刻式制作工艺,既提升了木箱的价值,又额外增添商品的包装效果。

设计理念:选用不同自然材料的朴素外表,自然独特的肌理,形成鲜明的特征。对产品进行多重保护,有效地增加了产品的附加价值。

RGB=252,235,210 CMYK=2,11,20,0
RGB=225,197,159 CMYK=15,26,40,0
RGB=97,64,49 CMYK=61,74,81,33

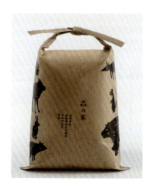

该作品以牛皮纸为主要材质,保留其本色,让作品传达出原生态的自然性。包装两侧为各种动物的剪影,中部配以品牌名称,凸显简约朴素。

RGB=87,79,73 CMYK=70,66,68,23
RGB=154,120,83 CMYK=48,56,72,2

该作品呈现简单的正方形造型,木头材质色调将产品提升到了一定的档次,具有一定的珍藏价值。包装将品牌标志作为主要图形,置于包装正面中部,让消费者对该品牌印象深刻。

RGB=135,163,168 CMYK=53,30,32,0
RGB=50,33,34 CMYK=74,82,76,58
RGB=193,107,81 CMYK=31,68,68,0

5.13.2 天然风格的农副产品包装设计

天然风格，即强调自然、原始、无污染。天然风格的农副产品包装设计不仅可以大大增强消费者的购买欲，还可以响应现代社会呼吁绿色包装设计的口号。农副产品包装设计的天然性多体现在包装方式、材料和色彩设计中。

在包装造型手法上回归自然。

色彩点评： 包装以纸质材料本色为底色，配以灰色动物图形，点缀不同色调的冷暖色，达到提亮整体设计的效果，显得低调而又醒目。

① 作品图形根据产品的类型，采用不同的图形元素，统一之中又具高度的识别性。

② 采用柔软性的纸质材料，加上自然形成的外观，体现出产品的原汁原味。

③ 根据产品外观，进行折叠，形成自然的造型。

- RGB=174,165,173 CMYK=37,35,26,0
- RGB=43,95,107 CMYK=86,60,54,8
- RGB=194,162,111 CMYK=30,39,60,0
- RGB=222,126,104 CMYK=16,62,55,0

设计理念： 采用纸质材料，依据产品外观形成相应的造型，

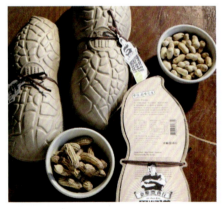

该作品采用产品自身形态作为整体的造型，不仅将产品包装化，也将包装产品化，能让人一眼识别出是何种产品。产品与包装的一体化，新颖之中略显别致。

- RGB=149,98,83 CMYK=49,68,67,5
- RGB=186,159,129 CMYK=33,39,50,0
- RGB=250,230,218 CMYK=2,14,14,0

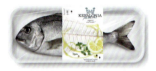
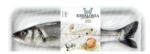

该作品采用透明式包装，消费者可清晰直观地看到产品的品质，包装将产品与图形进行巧妙的结合，采用极具新鲜感的半鱼身图案，让人不禁将二者自然联系起来，从而形成整个产品都新鲜的认知。

- RGB=239,223,68 CMYK=14,11,78,0
- RGB=79,123,40 CMYK=75,44,100,4
- RGB=225,95,2 CMYK=14,75,100,0
- RGB=110,167,170 CMYK=61,24,34,0
- RGB=241,241,239 CMYK=7,5,6,0

◎ 5.13.3　农副产品包装设计技巧——材质设计

在经济发达的今天,越来越多的高科技包装材料已经运用在包装设计上,运用自然的原材料在农副产品包装上会显得相得益彰,能够有效地体现设计者和商家有意识地在利用自然资源,以一种创新的视角引起消费者的注意。

自然材料

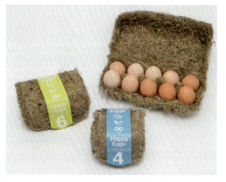

其他材料

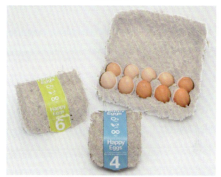

- 该作品以高明度色调的色块调和了稻草材质带来的粗糙感。和其他材料包装相比,更贴近自然,更具亲和力和吸引力。
- 与市面上工业材料所带的精致包装相比,自然材质带给人们淳朴的气质,也散发着原始的大自然的气息,与当今社会人们追求回归自然的心态不谋而合。

配色方案

双色配色　　　　三色配色　　　　五色配色

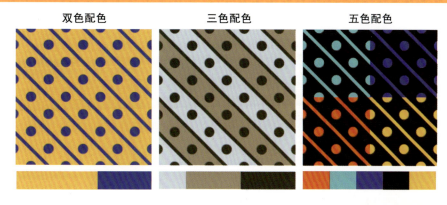

农副产品包装设计赏析

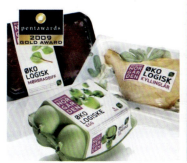
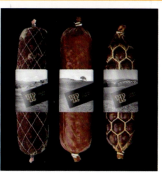

5.14 设计实战：薯片不同包装及图案设计

◎ 5.14.1 设计说明

薯片虽然是老少皆宜的休闲食品，但消费人群主要还是以青少年为主，因此在包装设计上应更加贴近消费群体、更年轻化，抓住消费者的心理需求。

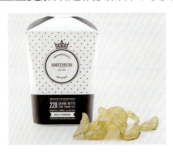

空间特点：

本款薯片包装净含量约 45g，袋装。左侧为立体包装设计，右侧为食品包装的平面设计。

把握风格：

食品包装设计既要生动形象，且具有强烈的视觉传达效果，又要表达出与消费者强烈的亲切感，才能引起消费者的购买欲望。

- 确定产品包装形式。包装不仅选用袋式包装，而且还有桶装形式。
- 强调商品形象。图案、颜色是商品形象的表现，大多使用红色、黄色、蓝色和白色等。
- 统一风格。风格不仅限于画面、颜色，更多的是视觉感受，让消费者感受到系列产品带来的冲击力和视觉印象。
- 详细的文字说明。在商品包装上注有相关的文字说明能够让消费者更详细地了解产品。

◉ 5.14.2 薯片不同包装及图案设计分析

桶装形态包装	分 析
 设计师推荐色彩搭配：	● 该作品是对薯片食品的包装设计，圆筒形的包装设计简单便捷、节省材料，有很好的稳定性，又能防止对产品造成的挤压，具有很强的产品保护作用。 ● 产品的包装上下部分采用金属包裹，可以起到良好的密封性，而且上半部分还另外设置一个产品保护盖，能让消费者食用时对产品的口感起到良好的保护作用。

袋装形态包装	分 析
 设计师推荐色彩搭配：	● 该产品采用复合包装作为薯片的包装设计，具有很好的避光性和耐油性，对人体不会产生危害，是一个有安全认证的包装设计。 ● 产品内部注有无色、无味、无毒的氮气，它能够填充食品包装、增强抗压性、防止食品氧化，但是在打开后要尽快食用，以防食品口感变质。 ● 食品包装袋采用模切压痕封制，既具有较强的艺术性，又起到良好的保护作用，可以让产品看起来更加安全。

同系列的红色表现	分 析
 设计师推荐色彩搭配：	● 该商品采用不同颜色来区分同类的不同口感，每种颜色都会给消费者带来不同的视觉享受，也会带来不同的销售反应。 ● 属于暖色系的红色能够给人带来温暖、甜美、香辣的感觉，又会给人带来强烈的视觉冲击力，在食品包装中选用红色能够拉近消费者与产品的距离，对产品也起到了很好的宣传作用。

同系列的黄色表现	分　析
 设计师推荐色彩搭配：	● 色彩在食品包装中具有非常重要的作用，根据色彩心理学所反映出的色彩能够影响人的心理，给人带来不同的情感表达。 ● 黄色给人带来新鲜清爽的感觉，它是代表美味的颜色，能够引起人的食欲，还会让人联想到菠萝、香蕉、黄油等。
图案设计方案 1	分　析
 设计师推荐色彩搭配：	● 食品包装图案设计既能够体现出产品的形象定位，又能让消费者对食品产生联想，进而对食品产生兴趣，促进产品宣传与销售。 ● 包装采用紧凑的构图形式，若隐若现的薯片图案给人形成朦胧感，上半部绘有食品商标显得更为突出，中部以及下半部采用实景与动画形式构成，让画面看起来更加具有丰富的层次感。
图案设计方案 2	分　析
 设计师推荐色彩搭配：	● 该产品的图案色彩与包装色彩的对比给视觉带来的强烈冲击感，能够让产品在众多商品中更为突出、明显，也会给销售带来强大的影响力。 ● 用夸张的图标凸显出食品给人带来的惊喜感，再运用可爱的猴子图案和鸡腿表现出食品的美味，让商品更加具有魅力，进而吸引更多的消费者。

第6章 商品包装色彩的视觉印象

清爽\甜美\华丽\绿色\美味\柔和\
细腻\安全\精致\高雅

本章主要论述商品包装色彩的视觉印象,包括清爽感、甜美感、华丽感、绿色感、美味感、柔和感、细腻感、安全感、精致感、高雅感等包装设计。

特点:

- 甜美感的包装设计主要是鲜明颜色的表现,会对消费者构成的视觉影响。
- 绿色感的包装设计主要体现在包装对人体的无害以及对环境的无污染。
- 精致感的包装设计主要是外观的设计给人带来非凡的视觉感受。

6.1 清爽

　　包装是一门综合性艺术。其经历由简易到繁华的发展过程，以及造型、图案、色彩、文字等视觉语言的传达，以便于更科学、更合理地适应商品特点，符合市场规律，增进商品与消费者的关系，从而满足消费者要求促进商品销售。

　　色彩的轻重也能体现出商品给消费者的心理感受。明度低、色相暖的色彩给人沉重感，而同种明度、纯度高则会给人轻松感，但这些相对于冷色的轻快感，则又会略逊一筹。

清爽感的包装设计

设计理念： 应用玻璃的透明特点做商品包装，使内部产品若隐若现，给消费者造成朦胧感，产生上前仔细观察的欲望。

色彩点评： 采用透明材质与少量的白色加以调和，凸显产品的清澈、纯净感。

① 圆柱形的对称构造形体，增强了产品的稳固感。

② 整体运用素雅的基调再混合少许的亮丽色彩，能呈现出商品淡雅亮丽的风采。

③ 瓶体使用生动的动物头像，展现产品具有活力的特性，简易的 LOGO 设计令产品更添时尚感。

- RGB=167,181,189 CMYK=40,25,22,0
- RGB=248,155,67 CMYK=3,51,75,0
- RGB=160,132,152 CMYK=45,52,30,0
- RGB=106,139,88 CMYK=66,38,76,0

产品为淡黄色的液体，再融入几片柠檬、黄瓜，更为炎热的夏季增添了一抹凉爽的清新感受，很容易激起消费者的购买欲望。

- RGB=252,246,98 CMYK=8,0,68,0
- RGB=233,230,135 CMYK=15,7,56,0
- RGB=239,220,141 CMYK=11,15,52,0
- RGB=128,142,107 CMYK=58,40,63,0
- RGB=16,9,2 CMYK=86,85,91,76

渐变色彩的瓶体产品包装，让消费者产生由远到近的距离感受，再配上精美图案的杯式盖，更加形象地突出产品的优美感，这样精美的产品设计很难不打动消费者。

- RGB=234,185,153 CMYK=10,34,39,0
- RGB=190,69,86 CMYK=33,85,58,0
- RGB=154,157,160 CMYK=46,36,32,0
- RGB=128,142,107 CMYK=58,40,63,0
- RGB=165,180,87 CMYK=44,22,76,0

清爽感包装设计技巧——色彩的秩序感

　　商品包装设计要想在远距离的摆架上瞬间凸显出来，就需要使用整体感极强的色调搭配，视觉效果要清晰，对比效果要强烈，并产生和谐的美感。

- 产品利用色彩的空间、量与质上的可变性，规律地去组合，构成产品的整体统一性。
- 本产品运用不同色彩的字体表明产品不同的特质，而比较饱和的色彩也会给人一种跳跃感，再加上同种深色的大型字母就会使产品形成一种沉稳、时尚感。

配色方案

双色配色　　　　　　　三色配色　　　　　　　五色配色

清爽感包装设计赏析

6.2 甜美

包装是商品的附属品,可以起到保护、美化、宣传商品的作用。而当今社会,商品已成为消费者与商家之间的桥梁,也会给人们提供多姿多彩的生活方式。

色彩是构成工艺形象的重要理论基础,更是丰富内涵的升华过程。商品的色彩与包装也要把握住相互照应的关系,以及色彩与自身的对比关系,从而满足消费者的需求。

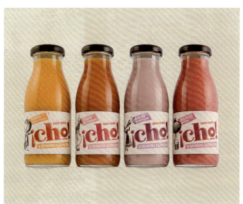
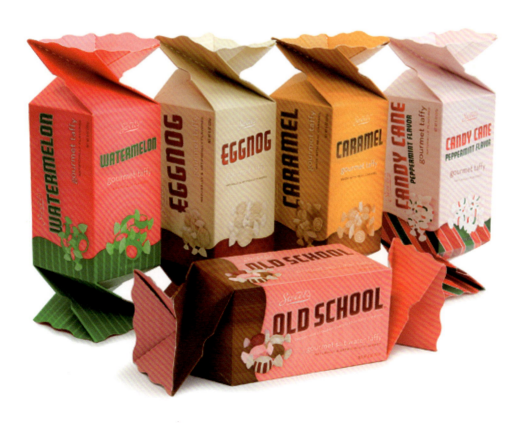

甜美感的包装设计

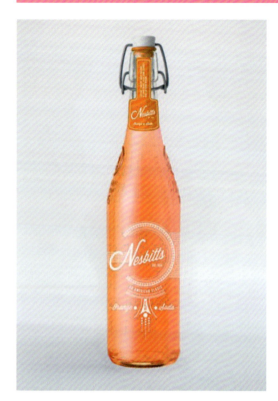

设计理念：纤细的包装瓶设计惟妙惟肖，匀称的划分使产品整体更具和谐的美感。

色彩点评：橙色亮丽的色彩，一眼望见就能使人萌发出酸甜的美味感。

🎨① 木塞盖体上的提拉结构设计，使产品密封性更好，易于长时间保存商品。

🎨② 利用不同明度和纯度的橙色划分瓶体空间，增强整体效果的层次感。

🎨③ 素雅的白色图案与灵动的字体，令产品包装内容多姿多彩，不再单一、平淡。

■ RGB=232,235,234 CMYK=11,7,8,0
■ RGB=170,168,171 CMYK=39,32,28,0
■ RGB=251,150,107 CMYK=1,54,55,0
■ RGB=255,118,1 CMYK=0,67,92,0

该产品的圆形、多边星形以及水滴形状的镂空设计，根据产品不同的特性配以不同的颜色，使产品更加生动形象。

■ RGB=223,108,173 CMYK=17,70,2,0
■ RGB=209,152,0 CMYK=25,46,99,0
■ RGB=0,193,194 CMYK=71,0,33,0
■ RGB=243,239,230 CMYK=6,7,11,0
■ RGB=33,35,30 CMYK=82,76,81,61

该产品利用黄色与红色所呈现的朦胧感，给人带来一种柔和甜美的享受。

■ RGB=219,118,0 CMYK=18,64,100,0
■ RGB=116,39,57 CMYK=55,93,70,27
■ RGB=227,98,100 CMYK=13,74,52,0
■ RGB=239,238,237 CMYK=8,6,7,0
■ RGB=145,100,71 CMYK=50,65,76,7

甜美感包装设计技巧——包装与色彩的组合

色彩是影响视觉最活跃的因素，它能传达出企业及产品形象、表现产品的色彩感受、刺激消费者的购买欲望。合理的色彩搭配，可以产生统一和谐的视觉感受。

- 产品包装的虚线纹理结构设计，能使消费者更方便容易地打开商品包装，而又不破坏产品的形象和口感，构成实用性与美观性的统一。
- 外包装与产品相对应的食品图案，能让消费者更容易、更准确地找到商品的位置。
- 多种明艳的色彩打造的食品组合，犹如彩虹般亮丽多彩，更容易吸引年轻人的眼球，既美观又美味。

配色方案

双色配色　　　　　三色配色　　　　　五色配色

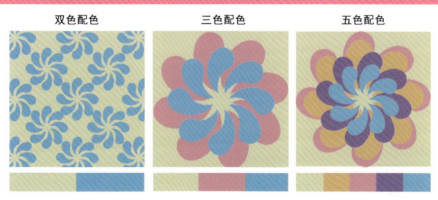

甜美感包装设计赏析

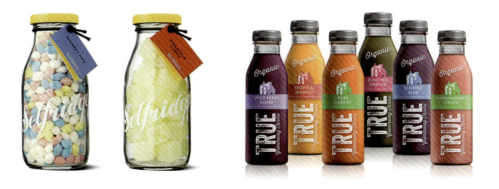

6.3 华丽

包装不单单是指材质，造型也能凸显出商品的华美感受。通过纯度和明度较高的色彩可增强商品的华丽感，可用于礼品、工艺品的包装；相反，低明度的沉着色调则会显得质朴素雅，可用于医药品的包装等。

同时，色相的多少也会起到一定的作用，色相多，则显得华丽；色相少，则显得朴素。色彩的感情作用，能使商品更具有魅力，更能促进商品的销售。

华丽感的包装设计

设计理念：在赋予产品本身色彩的同时，呈现出一种绚丽多彩的美妙感。

色彩点评：黄色的液体透过晶莹剔透的玻璃材质，使产品更加耀眼夺目。

① 圆锥形产品包装造型，突出了产品优美的线条。

② 隐约可见的凹凸花纹设计不仅美观，还可以起到摩擦的作用，令消费者拿起商品观看时不易滑落。

③ 瓶盖、瓶口与平底的圆形设计，彼此相互辉映，构建出和谐、融洽感。

- RGB=250,244,237　CMYK=3,6,8,0
- RGB=193,147,32　CMYK=32,46,95,0
- RGB=154,124,77　CMYK=48,54,76,2
- RGB=31,23,16　CMYK=80,81,88,69

棕色的包装盒配上白色的花纹显得神秘高贵，棕色金色丝边的蝴蝶结，使包装显得更加华丽美观。

- RGB=235,218,210　CMYK=10,17,16,0
- RGB=99,79,72　CMYK=65,68,68,21
- RGB=84,66,52　CMYK=67,70,78,35

简洁干练的瓶体设计，配上黑色干练的提箱包装，提高了商品档次，使商品显得更加高档华丽。

- RGB=231,231,231　CMYK=11,9,9,0
- RGB=31,31,31　CMYK=83,79,77,62

华丽感包装设计技巧——包装及图案的刻画

包装及图案设计的不断演变，使包装成为促进现代销售的媒介。而且不仅要适应基本的功能，还要从人的心理协调出发，从而使人获得心理上的愉悦感。

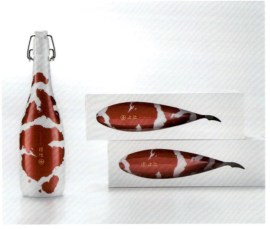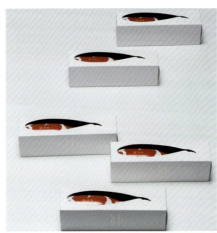

- 白色的波长较短而红色的波长较长，红色与白色搭配在一起形成一种强烈的视觉冲击，使色彩拥有层次感，凸显出立体的效果。
- 红色鲤鱼花纹的瓶体，呈现出热情、温暖的视觉效果，瓶体高耸地伫立着犹如"鲤鱼跃龙门"的兴奋心情。
- 方形的包装盒上镂空出一个鱼形天窗，与产品完美搭配，使一个个产品像鱼儿一样自由遨游。

配色方案

双色配色	三色配色	五色配色

华丽感包装设计赏析

6.4 绿色

在当今科技不断进步的时代,商品包装要想从万千产品中凸显出来,就要不断进行创新,凸显特色,以满足消费群体不同层次的消费需求。

绿色包装,可称为无公害包装,是指利用天然植物与矿产植物研发对人体健康无害,有利于回收,能够重复使用、可再生,符合可持续发展的包装。而且,也可以减少环境污染,保持生态平衡,同时促进了资源利用和环境协调发展。

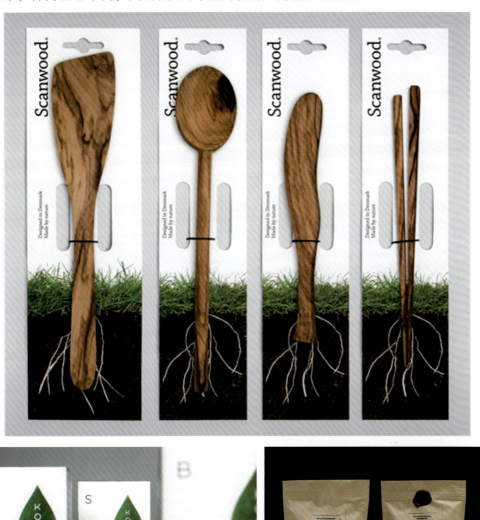

绿色的包装设计

设计理念：运用材质、图案、色彩强调环保方面的讯息，流露出绿色包装的氛围。

色彩点评：浅蓝色的背景与绿色的图案给商品包装造成清新、自然的视觉体会。配以红色和棕色作为点缀，增添了整体的视觉冲击力。

🎨 巧妙的图案设计，花瓣、果实的精细刻画，既美观又实用，有利于产品的销售，更容易吸引艺术爱好者消费群体。

🎨 产品表面的文字标识，让消费者更加详细地了解商品信息。

🎨 色彩的明暗对比，凸显出商品包装的层次感，更好地呈现出商品的美感。

- RGB=247,246,238 CMYK=5,4,8,0
- RGB=148,180,191 CMYK=48,22,23,0
- RGB=100,143,65 CMYK=68,34,92,0
- RGB=75,44,26 CMYK=64,79,93,50

运用单一的材料进行巧妙的分隔、缓冲设计，替代对人体以及环境有害的材料，并形成内外统一的风格。

- RGB=253,126,57 CMYK=0,64,77,0
- RGB=231,193,89 CMYK=15,28,71,0
- RGB=232,91,2 CMYK=10,77,99,0
- RGB=247,244,239 CMYK=4,5,7,0
- RGB=108,134,30 CMYK=66,41,100,1

产品的绿色包装设计缓解了资源危机和环境污染的双重压力，以及产品的绿色液体更能凸显出绿色、自然的视觉效果。

- RGB=163,150,0 CMYK=46,39,100,0
- RGB=236,239,236 CMYK=9,5,8,0
- RGB=152,137,103 CMYK=48,46,63,0
- RGB=90,88,87 CMYK=71,64,61,15

绿色包装设计技巧——材质的重要性

　　绿色包装设计的循环计划需要简化包装结构。明快的设计、简约的风格尽量创造出节省用料和工艺同步的方法，以提高经济效益，再现包装技术的完美。

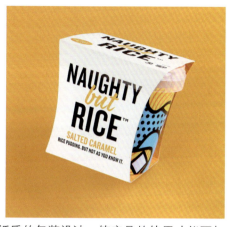

- 纸质的包装设计，使产品的使用功能更加合理，结构更加科学、实用、美观。
- 黄色文字的设计动感、形象，成为商品包装的点睛之笔，使商品包装更加具有魅力，同时也呈现出它的典型特征。
- 包装色彩的设计，使包装进入绿色化，能够更好地顺应时代的潮流，使产品受到欢迎，利于产品的销售。

配色方案

双色配色　　　　三色配色　　　　五色配色

绿色包装设计赏析

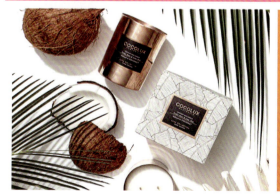 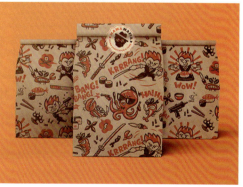

6.5 美味

在商品包装中，色彩能够引起人的味觉感受，"看见食品就饿了""感觉应该会很好吃"，都说明了包装色彩的重要性。比如，当人们见到橙色的糖纸就会联想到橙子口味的糖果；一见到粉色的冰淇淋，就会联想到香甜的草莓。

从色彩的视觉感受来说，红色、白色、黄色具有甜味；绿色、紫色具有酸味；黑色、棕色具有苦味；乳白色具有奶香味。不同口感的食品采用不同色彩的包装，更容易引起消费者的购买欲望。

美味感的包装设计

设计理念：塑料材质质轻、化学性稳定、耐冲击性好，可以很好地保持食品的新鲜感。

色彩点评：包装的下方由黑色构成，能够为图形和文字作出很好的衬托，增强整体的视觉冲击力。同时采用白色和蓝色或者绿色作为点缀，也使效果更加鲜亮。

🎨❶ 手印图案与立体的文字标识，使商品更加炫酷、美观，很容易吸引男性消费者的购买欲望。

🎨❷ 包装透明部位的巧妙设计，可以让消费者更清楚地观看产品的属性，以便根据自己的口味选购商品。

RGB=165,119,88 CMYK=43,59,67,1
RGB=26,71,113 CMYK=94,78,42,5
RGB=100,143,65 CMYK=68,34,92,0
RGB=32,30,17 CMYK=81,77,92,66

三明治采用三角形的食品包装手法，节省放置空间的同时，也方便携带。而食品切割出方形窗口，更容易辨认商品的质感，更好地促进商品销售。

色彩鲜明、食物丰富的商品很容易勾起人们的食欲，进而达到销售的目的。而且半开式的纸盒包装也方便消费者取用。

RGB=227,226,79 CMYK=19,7,76,0
RGB=240,240,240 CMYK=7,5,5,0
RGB=237,106,11 CMYK=7,71,96,0
RGB=52,28,26 CMYK=71,84,82,61
RGB=238,49,51 CMYK=6,91,78,0

RGB=211,226,16 CMYK=27,2,91,0
RGB=64,147,42 CMYK=76,28,100,0
RGB=237,106,11 CMYK=7,71,96,0
RGB=52,28,26 CMYK=71,84,82,61
RGB=85,58,31 CMYK=63,73,95,41

美味感包装设计技巧——镂空窗口的巧妙设计

在包装造型上进行镂空设计，通常可借用颜色、不同材质进行对比，呈现出清新、典雅的视觉效果。

- 该产品包装设计，考虑到对图案、色彩、文字的结合运用，显得十分精巧别致。
- 在放射性的白色图案上做镂空设计，消费者更能仔细、清晰地观察包装内部的食品，体现出较强的技术美感。
- 美是一种和谐，因此包装大面积的深咖色与食品的颜色相呼应，外加白蝴蝶结的巧妙搭配显得格外动人，也很容易引起消费者的注意。

配色方案

双色配色　　　　　　三色配色　　　　　　五色配色

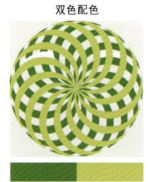

美味感包装设计赏析

6.6 柔和

产品的包装设计代表着商品的品牌形象，同时也是商品价值的反映。商品能否顺利销售，包装担任着极为重要的角色。它的结构构成从科学理论出发，依据不同的材料、不同的造型，使包装特有的形象语言强化品牌的个性，以一种风格、一种形象，扩大商品的知名度。

用心去感受生活，留意生活中的色彩，色彩感受有时比味觉对人的刺激更强烈，色彩对生理与心理都有重要影响。

柔和感的包装设计

设计理念： 用玻璃材质做包装容器，呈现出很好的透视感，可以很好地突出产品。

色彩点评： 粉红色的膏体呈现出一种温柔、浪漫的情怀，非常受女性消费者欢迎。

● 透过玻璃材质，呈现在眼前一种柔和流动的视觉效果。

● 瓶盖与字体黑白颜色的经典搭配，简洁大方，再配以粉红色的膏体，更给产品增加女性的高贵时尚感。

RGB=245,245,243 CMYK=5,4,5,0
RGB=205,74,90 CMYK=25,84,55,0
RGB=176,0,67 CMYK=39,100,67,2
RGB=40,40,38 CMYK=81,76,77,55

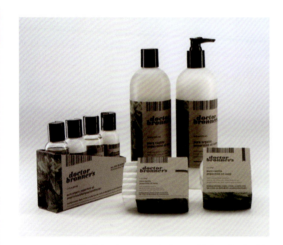

透过塑料材质观看产品的银白色液体，让你不经意地就联想到柔和的蚕丝，让消费者体验柔软、亲肤的舒适生活。

RGB=150,134,121 CMYK=49,48,51,0
RGB=219,215,205 CMYK=17,15,19,0
RGB=82,88,78 CMYK=73,61,68,19
RGB=85,58,31 CMYK=63,73,95,41

产品色调的朦胧感，仿佛散发着淡淡的幽香，又好像果冻一样具有柔软的弹性，让消费者情不自禁地想要进一步接触。

RGB=116,214,254 CMYK=52,0,3,0
RGB=255,166,178 CMYK=0,48,18,0
RGB=127,129,128 CMYK=58,48,46,0

柔和感包装设计技巧——颜色的味觉感

　　商品包装色彩表现要与商品交相辉映，还要考虑销售环境和购买方式。用色彩来烘托商品包装，以合理的搭配来满足消费和审美的心理。

- 运用鲜明单一的色彩来表现商品的特定品质和风格，产生了强烈的视觉冲击感，同时也考虑到消费对象的消费心理，来迎合消费者对色彩的爱好。
- 文字是商品传达信息的重要组成部分，是不可缺少的视觉形象。借用不同字体的大小编排展示商品信息，能够引导、帮助消费者进行消费。

配色方案

双色配色　　　　三色配色　　　　五色配色

柔和感包装设计赏析

6.7 细腻

优秀的商品包装设计，它的主色调很容易引起消费者的注意，通过色彩引导消费者联想到商品的精美之处，从而产生购买的欲望，同时也起到了对商品品牌的宣传作用，加深了消费者对品牌的印象。

色彩对包装不仅起到美化商品的作用，也对人的心理产生刺激作用，给人清爽、健康、温暖、热情、古朴、典雅等心理感受，通过这些心理体会才能让消费者下定购买的决心，促进商品销售。

细腻感的包装设计

设计理念：运用圆锥的设计原理，构造出干净、简练、精致的形体，很适合精明、干练的女性群体。

色彩点评：清雅的粉色，再配上白色玫瑰的衬托，更彰显出它细腻中的柔和。

🌹 右上角的玫瑰花扣和标识的文字说明，可以很好地让消费者了解商品的内涵。

🌹 商品纤细的形象体态，令消费者更方便携带，摆放时又可以起到美观的作用。

- RGB=241,242,237 CMYK=7,5,8,0
- RGB=187,177,106 CMYK=34,29,66,0
- RGB=212,185,178 CMYK=20,31,26,0
- RGB=171,161,135 CMYK=40,36,48,0

王冕的《墨梅》中曾写道，"不要人夸好颜色，只留清气满乾坤"，真正能够体现出本产品所散发的淡淡清香，不需要用特殊的造型彰显自己，淡雅的粉色以及蜡梅的图案就能在万千产品中凸显出来。

产品包装精心勾勒出的卡通图案，生动、形象。白色文字与黑色背景构成包装的时尚场景，令产品更加富有乐趣。

- RGB=250,85,43 CMYK=0,80,82,0
- RGB=235,236,233 CMYK=10,7,9,0
- RGB=250,85,43 CMYK=0,80,82,0
- RGB=235,236,233 CMYK=10,7,9,0

- RGB=246,195,202 CMYK=3,33,13,0
- RGB=227,100,136 CMYK=13,74,27,0
- RGB=153,20,3 CMYK=45,100,100,14
- RGB=101,101,101 CMYK=68,59,56,6
- RGB=1,3,4 CMYK=93,88,87,78

第 6 章 商品包装色彩的视觉印象

177

细腻感包装设计技巧——包装图形的重要性

　　在商品包装中，利用图形给视觉传达出直观性、生动性和丰富的表现力，把商品的信息传达给消费者，用图形的吸引力来引导消费者购买。

- 本产品的包装图形构成包装视觉想象的主要部分，具有个性的表现，促进商品销售。
- 商品把具有个性、风趣的图案标志作为销售领域的象征，从而产生强烈的视觉冲击力，完全抓住了年轻人的心理喜好，进而促进商品销售。

配色方案

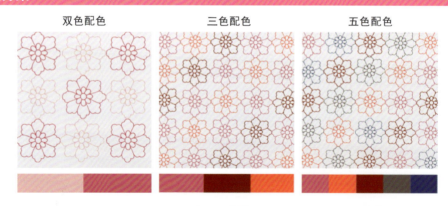

细腻感包装设计赏析

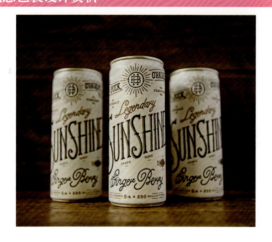

6.8 安全

在人们购选商品时不仅注意到各种商品的包装形态，而且更会注意色彩的差异。在商品设计中，不同种类用不同颜色包装，有助于识别各种商品，也为商品定义了一个良好的形象。

当消费者第一次触及某种商品时，是否对商品产生兴趣，首要就是色彩的鲜明表现，对商品的可靠质量心理产生的共鸣，才会引起消费者更进一步了解、观察商品，对它产生信任才会购买此商品。比如，香水、表等产品的精致包装设计，使用紫色、粉色、橙色、灰色等色彩，不仅能表达出商品的奢华高贵，又能吸引消费者产生购买的欲望，而且会让消费者产生安全感。

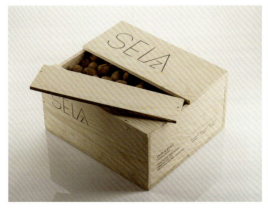

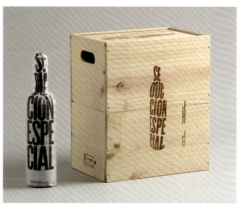

安全感的包装设计

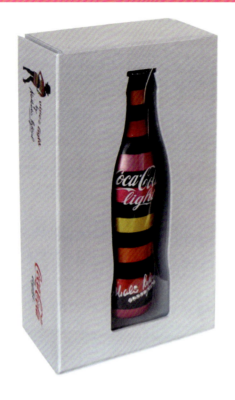

设计理念：设计师利用塑料和纸质的可融和性，在包装盒上打造出瓶形窗口，可以起到观赏作用。

色彩点评：灰色的包装盒显得更加稳重，不会像白色包装容易脏，更不会因为不洁净给消费者带来不愉快的心理体验。

🌈 该产品包装格式按照产品的形体打造出仅可容纳的空间，可以很好地固定产品，使产品不容易破损。

🌈 彩色斑马条纹的绘制，令产品晋升到一种艺术的生活，不仅实用，还可以起到很好的装饰作用。

- RGB=188,188,188 CMYK=30,24,23,0
- RGB=201,87,27 CMYK=27,78,99,0
- RGB=218,50,113 CMYK=18,90,33,0
- RGB=17,12,12 CMYK=86,85,84,74

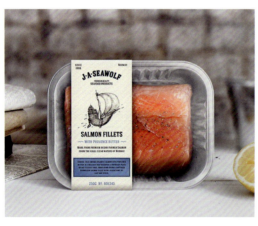

该产品是冷鲜肉的包装，用塑料材质做包装，考虑到商品在冷冻时的安全，不会像玻璃器皿遇冷炸裂，又可以让消费者直接观察商品的品质，引导消费者放心购买。

- RGB=251,145,100 CMYK=1,56,58,0
- RGB=252,247,231 CMYK=2,4,12,0
- RGB=128,166,216 CMYK=55,30,4,0
- RGB=223,190,118 CMYK=18,28,59,0

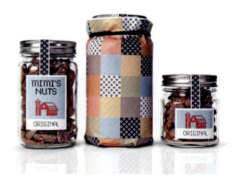

商品采用瓶体包装，比塑料袋、纸张包装更能提升商品的档次，又可以吸引消费者目光。

- RGB=162,162,164 CMYK=42,34,31,0
- RGB=193,217,231 CMYK=29,10,8,0
- RGB=208,74,88 CMYK=23,84,56,0
- RGB=235,195,152 CMYK=11,29,42,0
- RGB=58,62,77 CMYK=82,76,59,27

安全感包装设计技巧——造型的特点

点线面简洁、清晰的变化形式可形成多种表现方法，使包装设计达到生动、活泼、幽默的效果。

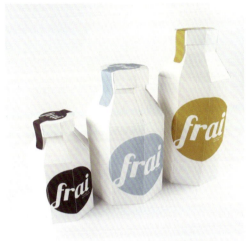
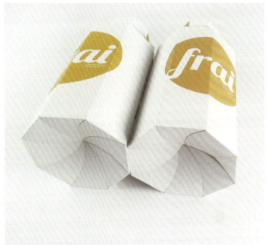

- 多边形的商品造型，可以美化商品，又能因它独特少有的形象而吸引更多的消费者，也有助于消费者对产品特性的了解。
- 瓶底凹形旋转造型，能够使产品更加稳固地坐立在货架上，也能因它简练的美感从货架上凸显出来。

配色方案

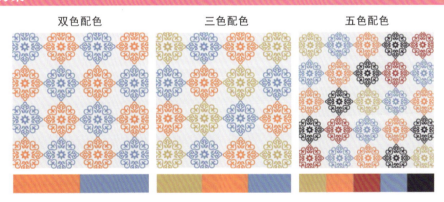

安全感包装设计赏析

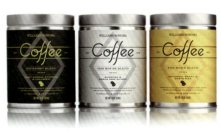

6.9 精致

　　包装是信息传达的工具，必须有最佳的传达能力。包装的平面设计不等于装饰美化，而是将视觉的审美融汇其中。

　　色彩就是人们所熟知的颜色，是由光波作用而引起的视觉体验。它能够刺激感官，唤起使人激动的情绪、表达情感，同时还具有刺激视觉的效果。商家为了把商品中色彩对消费者的心理影响充分发挥出来，激起消费者的购买欲望，把色彩与产品合理地搭配塑造出完美形象，能迅速地传达出商品内容，进而促进商品的销售。

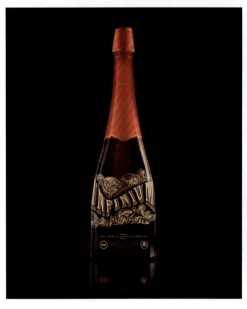

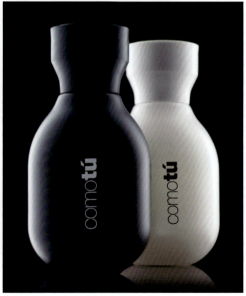

精致感的包装设计

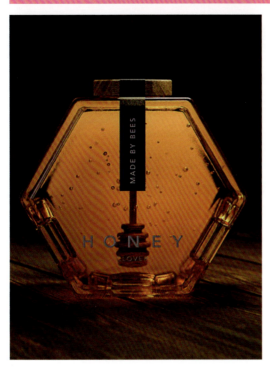

设计理念： 精美的六角形瓶所带来的视觉冲击，往往比嗅觉诱惑更先一步抓住消费者眼球。

色彩点评： 深橙色的蜂蜜，在顾客观看到颜色的时候就能体会到蜂蜜的浓郁感，生出丝丝的甜蜜感。

① 商品有形的设计，表达出无形所蕴含的魅力和气质。

② 菱形水晶瓶身的强烈质感与蜂蜜的柔美相互映衬，形成它独具一格的特有风情。

■ RGB=114,79,22 CMYK=58,68,100,24
■ RGB=242,163,0 CMYK=8,45,93,0
■ RGB=113,96,90 CMYK=62,63,62,10
■ RGB=5,5,5 CMYK=91,86,87,78

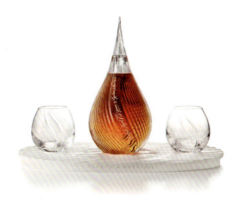

该商品运用锥形的瓶体造型，将品牌的美融于微妙之间。消费者没有进一步感受商品时，品牌是给予消费者最好的感官体验，会引导众多女性消费者购买。

■ RGB=238,230,227 CMYK=8,11,10,0
■ RGB=246,182,4 CMYK=7,36,91,0
■ RGB=197,5,1 CMYK=30,100,100,1

该产品看似简单的包装却富有浓郁的乐趣内涵。包装封面用阴影的表现手法把字体、图案呈现出一种立体的视觉感受，很容易引起消费者的注意。

■ RGB=161,193,229 CMYK=42,19,4,0
■ RGB=78,136,199 CMYK=72,42,7,0
■ RGB=255,255,255 CMYK=0,0,0,0
■ RGB=253,238,93 CMYK=7,6,70,0
■ RGB=241,210,6 CMYK=12,19,90,0

第 6 章 商品包装色彩的视觉印象

精致感包装设计技巧——包装色彩的特点

商品包装离不开色彩,色彩从感情上吸引着每一个人,吸引着消费者的注意力。而色彩的恰当运用考虑到了不同年龄段的差异,实现了完美的包装效果。

- 高明度的橙色商品包装,使人产生光明、丰硕、甜蜜的感觉,用以引起美味的条件反射,因此橙色的食品包装十分广泛。
- 产品在包装上设置的"天窗",可以让消费者直观地看到真实的商品,这是一种特殊的商品实物表现方式。
- 商品通过图像的视觉传达要比文字更能迅速抓住消费者眼球。活泼可爱的卡通图像,凝聚着一种情感、情绪,人们很容易根据它散发出来的魅力来购买商品。

配色方案

双色配色　　　　　三色配色　　　　　五色配色

精致感包装设计赏析

 高雅

　　在现今社会,商品包装和商品已融为一体。而包装的功能就是保护商品和美化商品,将各种因素有机地结合起来,求得完美统一的形象,进而促进商品的销售。

　　色彩在商品包装中具有象征性和感情性,既可以传达商品的特性,又能引起消费者的感情共鸣。它又是商品中最鲜明、最敏感的视觉要素,如高雅、华丽、冷暖等特性的体会。常见的高雅颜色有黑色、灰色、白色、棕色等饱和度较低、较为"稳重"的色彩。

高雅感的包装设计

设计理念：本产品通过极度简洁和充满自信的理念，创造出大气高端的产品包装。

色彩点评：淡淡的橙黄的色泽，给人以清新爽洁之感，具有很好的视觉吸引力。

① 纯粹而精练的线条，瓶盖上切割面折射出的璀璨光芒，不仅可以引起消费者的购买欲望，还让商品拥有了珍藏的价值。

② 金色刻画的表面，美妙绝伦的手缚蝴蝶结，使商品的视觉艺术与嗅觉艺术拥有同样的品赏价值。

RGB=255,255,255 CMYK=0,0,1,0
RGB=249,176,13 CMYK=5,39,90,0
RGB=134,122,71 CMYK=56,51,82,4
RGB=24,5,1 CMYK=82,88,90,75

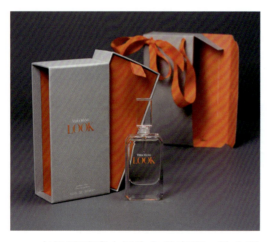

产品以玻璃水晶为包装容器，给人以轻灵雅致之感；包装盒的巧妙设计，能够合理地保护产品安全，也能使产品显得更加尊贵、高尚。

RGB=156,152,153 CMYK=45,39,35,0
RGB=233,108,42 CMYK=10,71,86,0

产品透明的水晶玻璃，在轻柔的粉色香水的映衬下，自然地流露出淑女的优雅、矜持，也凸显出现代女性的高雅气质。

RGB=248,237,235 CMYK=3,10,7,0
RGB=229,199,200 CMYK=12,27,16,0

高雅感包装设计技巧——产品的构造

在进行商品包装设计前,要了解包装结构,掌握各种设计表现技巧、各种字体的设计与运用,为创造出新生商品,发挥出积极的促销作用。

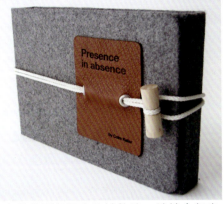

- 产品的形象把内外结构统一地结合起来,以视觉的形象方式把信息传达给消费者,可以更加准确地定位产品用途方向。
- 灰色的毛呢材质打造出钱包形式的包装,颜色沉稳高雅,设计巧妙又安全,以及内部褐色的人造皮革的收容套,能够更好地固定产品,显得时尚又大气。

配色方案

| 双色配色 | 三色配色 | 五色配色 |

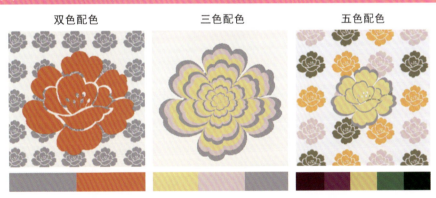

高雅感包装设计赏析

6.11 设计实战：水果口味饮品的色彩视觉印象

◎ 6.11.1 设计说明

玻璃容器饮品包装设计：

玻璃材质是十分悠久的包装材料，在饮品包装中占据着重要的地位。它的造型多变，给人带来强烈的视觉感，而且具有很好的耐热、耐压等优点，它的价格低廉也是商家选择其作为包装材料的原因之一。

商家要求：

商家对玻璃容器的包装设计主要注重美观性和安全性，希望能够从这两点出发来宣传商品的品牌形象。

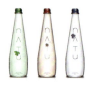
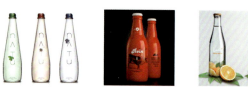
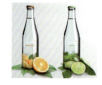

解决方案：

通过商家所提出的要求打造出系列产品的宣传手法，将饮品的一个系列以不同味道进行划分，让每一种味道都有相应的颜色所代表，这样不仅能够扩大宣传力度，还能让产品吸引更多的消费人群。

特点：

- ◆ 线条优美、简练。
- ◆ 造型经典更具说服力。
- ◆ 图案生动形象，富有丰富的艺术性。
- ◆ 鲜明的颜色更具有突出性，能够有效地抓住人的视线。

◎6.11.2 水果口味饮品的色彩视觉印象分析

火龙果口味的视觉印象	分　析
 灵感来源：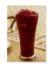	● 该作品是一种饮品包装设计，粉红色的液体迎合了火龙果本身的赤红的颜色特点，可以更直接地突出产品的主题。 ● 瓶颈与瓶身都用特显的形式突出产品的品牌，外加水果和卡通形象的图案装点，更能突出产品的形象美感，也能够吸引更多的人来购买。 ● 包装瓶采用玻璃材质，拥有很好的抗压性能，又能对商品的安全起到良好的保护作用。

柠檬口味的视觉印象	分　析
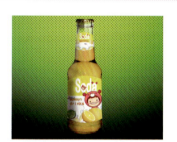 灵感来源：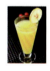	● 该产品瓶口采用马口铁瓶盖，无毒又具有良好的抗腐蚀性能，对产品的密封性极好，而且节省材料，加工起来较快，用它作为玻璃体的保护盖是一个很好的选择。 ● 产品所呈现的黄色液体完美地契合了柠檬味的口感，可见设计师思维的缜密，不仅能给产品销售带来良好的效应，还能够节省消费者选购所需的时间作用。

樱桃口味的视觉印象	分　析
 灵感来源：	● 该产品采用的高瓶颈设计便于消费者携拿，瓶颈的粗细设计得恰到好处，有利于倾倒，同时也避免了液体流出时的浪费；瓶身加粗的设计能够容纳更多的液体，也令这种粗细搭配看起来更加美观。 ● 樱桃口感的饮品设计主要表现出它的口感以及与主题的融合，再用形象深刻的画面感增强感染力。

苹果口味的视觉印象	分　析
 灵感来源： 	• 该产品的瓶体统一使用圆形进行设计，给人带来一种圆满的寓意，就连平底也精心刻画一番，内凹形式的圆平底不仅美观，还能带来很好的稳定性，使瓶体的美感给人留下深刻的印象。 • 从颜色以及图案的表达不难看出产品是苹果口味的包装设计，小巧可爱的动漫表情为画面增添了不少青春活力的趣味感。

葡萄口味的视觉印象	分　析
 灵感来源： 	• 产品的透明玻璃材质，是一种可回收利用的材质，而且成本低、造型优美，又能对产品起到良好的保护作用，是商家最常用的材质选择。 • 紫色的液体与空间的画面感形成完美的融合，使整体设计看起来更加和谐统一。 • 瓶颈与瓶身分别贴有产品的标签，瓶身是以整体的形式展示产品的性质，瓶颈处主要是以突出品牌形象为主，使整体更具有说服力。

草莓口味的视觉印象	分　析
 灵感来源： 	• 该产品是草莓饮品的包装设计。草莓是一种对人体十分有益的水果，对贫血具有一定的滋补调理作用，而且还能调和人的胃口，促进食欲。用水果的颜色来塑造产品以及产品包装的颜色，能够与受众的心理产生共鸣。 • 该产品适合广大人群饮用，尤其对老年和儿童大有益处，它的营养素对生长和发育有很好的促进作用。产品所展现出的清澈透明感可以使消费者感受到它的纯净，也更加能够让消费者信任和放心饮用。

第 7 章 商品包装设计的秘籍

商品包装看似简单却有细微之处需要周全的考虑，比如：如何做到包装经济、实用？怎样保证包装的安全性？怎样让包装成为营销手段？这些问题的解决方法，在本章内容中会一一呈现在大家眼前。

特点：

◆ 对经济实用性的掌握主要是成本低，产品竞争力强。

◆ 包装的安全性主要从防震、防压、防潮等方面出发。

◆ 现今的商品包装设计主要是以产品的包装造型和色彩的运用作为营销方法。

7.1 如何做到经济性与功能性并融的包装设计

将商品的包装设计以最低的消耗创造出最佳的效果,而且还要注意实用性与经济性相融合。在商品包装设计时只要综合分析、全面考虑,就能设计出优秀合理的包装造型。

本产品属于简洁式的服装商品包装设计。

- 简练的纸盒包装中心使用塑料薄膜,能够使内部产品精彩的位置呈现给消费者,又能够观察出产品的品质,可以为产品起到很好的宣传作用。
- 包装盒所呈现的蓝墨色更能够凸显出男士沉稳的气质,与产品恰好构成了迎合的作用。
- 包装上方的文字与右侧白色图案都凸显出产品的品牌,使产品得到更好的宣传。

本产品是德国高档啤酒的包装设计,从产品形象就能够看出它的独特个性。

- 每个木箱都装有两种不同的酒,组合形式的搭配能更好地达到促进销售的目的。
- 瓶体印有"5"字的商标图案,既能够凸显出商品的精美,又能起到宣传的作用。
- 将产品的详细介绍以标牌的形式挂在瓶颈上,既便捷又不会令瓶体显得杂乱。

本产品是营养品的包装设计,主要是帮助人增强体能,起到保健作用。

- 产品内外包装由荧光色与黑色构成,而荧光绿的显示与产品的环保理念不谋而合,同时也具有舒适的视觉感受。
- 产品的一切详细介绍都显示在包装的灰色区域,深色的区域起到了烘托的作用,这样更容易引起消费者的注意。

7.2 如何让色彩成为商品包装销售的主导

色彩在商品包装中一般采用两种形式：一种是单色表现形式；另一种是多色表现形式。单色多以材质本色为主色。多色则是以拼接的形式来表达商品审美效应。而色彩的良好运用会令人产生赏心悦目的视觉感受。

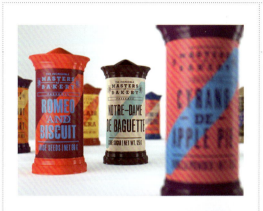

本产品是面包香料的包装设计，多采用色彩来表达。

- 不同香料采用不同的颜色进行类别的区分，可以让消费者根据颜色来选购自己所需要的产品，更加方便消费者购买。
- 每款不同产品采用不同颜色的文字，各自对产品——介绍，为产品包装设定了准确的定位。
- 产品的造型采用罗马柱的构造，给人以亮丽的视觉感受。

本产品是茶具的包装设计，大胆的包装呈现出设计者的独特风格。

- 产品包装采用纸质原有的颜色，只是少许地增添一抹粉色，用来提亮包装画面，使画面更具感染力。
- 画面主要使用"线"的构图方式，用线绘制成的茶具图案显得更加生动而具有内敛感。
- 外面摆放的茶壶能够凸显出产品本身的古典的文化韵味。

本产品是以自然著称的护肤用品包装设计。

- 湖蓝色的包装在视觉上给人一种清爽的感觉，也对视觉起到强烈的冲击作用。
- 插画应用在产品包装上具有形象质感和富有美的感染力，也形成了一种重要的视觉传达，使消费者在体会美的同时也引发了购买的欲望。

7.3 如何让商品包装做到绿色环保

商品包装的绿色环保，首先要从材料、技术考虑，对消费者而言是否健康、安全；其次考虑材料的使用是否会对环境带来一定的影响。只要把握好这两方面就不难做到包装设计的绿色环保。

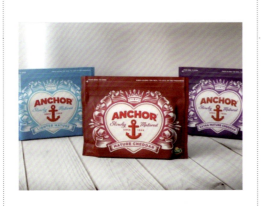

本产品属于食品包装设计，用简练的手法构成精美的视觉感受。

- 包装画面统一采用心形作为空间的引导，再得以进一步装饰，使画面具有可观性又能促进销售。
- 包装造型既简单又能与产品很好地结合，而且材质的选用又不会给人带来负重感。
- 在产品包装中多选用不同颜色来区分同类产品的不同味道、形象，本包装也是如此，具有脱颖而出的影响力。

本产品是2014年创意礼品包装设计，以环保为主题。

- 包装设计选用木质、玻璃、纸质三种不同材质结合在一起展示，每种材质都具有各自的特点，既能回收利用又能对产品的安全起到合理的保护作用。
- 不同形状的玻璃器皿包装将产品展现得更具趣味性，更能给收到礼物的人带来愉悦的心情。

本产品是日历的包装设计，设计师采用环保的设计理念进行设计。

- 产品的外包装盒采用纸盒包装，在内部放一些纸片可对产品的安全起到合理的保护作用，而且它的轻巧感更便于消费者携带。
- 日历的设计选用木质设计，以中心为主将画面一分为二，一面刻有精致的插画和年份，一面嵌入凸出的小日历。让日历既具备实用功能，又起到装饰的作用。

7.4 如何掌握包装箱、包装盒的作用

包装最原始的作用就是包装，而如今包装设计是将美观形式与之相结合，对商品起到保护、便利、销售等功能性的作用。

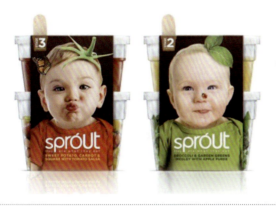

- 本产品属于有趣的婴儿食品包装设计。
- 将产品两两分为一组，让产品搭配销售会给人带来不一样的影响力。
- 包装上的婴儿图案能够更明显地突出商品定位，也使商品更为突出。
- 产品自带一个小木棍，为购买者提供了方便的饮食条件。

- 本产品属于食品包装设计，图片中将食品与包装进行了完美的对比。
- 图片中表现出该产品的五种包装，分为单独、整体的包装，可以根据个人的喜好进行挑选。
- 包装的画面设计与产品的形象表现相互融合，使整体更加统一。
- 选用盒装产品能够起到良好的保护作用，而且还具有较强的稳定性，能够保护产品不会破损。

- 本产品是耳机的包装设计，图片中将产品的精美之处完美地诠释出来。
- 产品采用盒子包装，将产品安全地装在包装内部，能够展示出产品的优点和美感。
- 包装画面采用素描、速写、抽象和插画的手法综合表达出产品的适合人群，更能增强画面的艺术性。
- 布袋的包装设计可以将产品随性装置，便于人们携带。

7.5 包装设计分类，你需要掌握更多

包装分类可分为内包装（国内采用的经济实用的包装）、出口包装（将商品对外的销售，在安全性与装饰性上有较高要求）、特殊包装（对一些精美的工艺品和重要的物品进行包装，成本较高）。

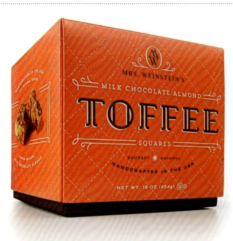

本产品是太妃糖的包装设计，属于产品的内包装。

- 包装产品采用两种颜色来表现，黑色为底显得较为稳重，橘红色为面显得喜庆又抢眼，能够吸引更多消费者的目光。
- 方形的包装设计，具有很好的平稳感，又有较大的容量空间，给消费者带来很大的实惠性。
- 包装画面的空间设计在四面分别展现不同的景象，既表现出产品实物的图片和品牌，又有详细的产品介绍。

本产品是男士化妆品的包装设计，颜色和造型都能体现出产品形象的内涵。

- 熟褐色的包装设计，散发着自然、淳朴的气息，而且还具有耐光照的作用，能够对产品的质量起到一定的保护作用。
- 硬质纸盒作为产品的外包装，设计巧妙又能二次利用，是一种很好的包装材质。
- 包装瓶上和外包装上都印有产品说明和品牌商标，在多方面起到了宣传的作用。

本产品属于坚果包装设计，适合所有年龄段的人享用。

- 产品包装是用扁锥形大塑料袋作为整体包装，透过下方的弧形透明设计可以看到在内部将每个小产品进行了二次包装，既能够保证产品的安全，又能看出产品的成分组成。
- 产品的外包装和内包装都分别印有该产品的品牌和图案设计，能够凸显出设计师与商家的精心打造，也使产品的形象得到了高层次的提升。

7.6 商品创意包装的艺术性的呈现

包装的主要目的是容纳和保护商品，而且包装外形不仅是用简单的图案和文字来传达信息，而是塑造出令顾客印象深刻的品牌形象，保持品牌的可信度与持续性。

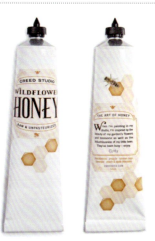

本产品是野蜂蜜的包装设计，整体给人一种灵敏的轻巧感。

- 产品的包装设计采用传统的管状造型，而瓶口处则是按蜂针的原理设计而成，为消费者带来既巧妙又美观的视觉感受。
- 瓶身上印有蜜蜂以及蜂窝的图案，更加形象地贴近主题，又能增加产品包装的视觉美感。
- 特写的英文字母能够明显地表达产品信息，而背面圈起的说明也起到了突出显示的作用。

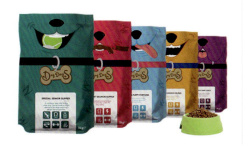

本产品是宠物食品的包装设计，有趣的、新型的包装设计更受广大宠物主人的欢迎。

- 产品由五种颜色排列展示，在规矩秩序的前提下欣赏色彩所带来的优美感。
- 每个色彩代表着每种味道，又彰显着宠物的不同表情，将画面感塑造得更加形象生动。
- 每个包装下部都会显示出产品的成分，能够让消费者对产品产生信赖，放心购买。

本产品属于饮品的创意画面设计，传统的造型和精美的画面相结合。

- 溶液刚好装置到瓶颈黑点的标志处，让黑点成为酒容量的衡量尺，使每一瓶都那么精准富有规矩性。
- 瓶身由三只小猴构成的空间喜剧画面，让空间画面感更加丰富有趣，很容易吸引消费者的注意。
- 金色的光芒完美地契合了产品的主题，展示出了产品的精美华丽感。

7.7 用包装表现出强烈的信息传递

包装的信息传递也可以称为包装视觉传达，而视觉传达的表现主要是文字、图形、色彩等元素的结合，给消费者带来详细的信息。

本产品属于面部护肤品的包装设计，是一种具有独特良好疗效的产品。

- 画面以文字延伸了产品的主题，使产品更显神秘。
- 将不同功能的同种产品放在一起进行比较，一条白色的笔痕上承载着产品的主要成分，可以让消费者根据自己的需要进行筛选。
- 产品包装下方采用中国传统的绘画手法，以一种艺术方式烘托出产品的内涵，使产品包装更具生动的表现力。

本产品是一个女性化妆品的包装设计，包装采用形状、颜色、图案和文字综合性地表达出商品的特性。

- 设计者以中心构图的平面设计手法，将商标以水滴的形状表现出商品的主要功能，也可以让消费者"对症下药"地选购商品。
- 商品包装以不同颜色来表明其所带来的不同功效，而充满朦胧的颜色，也能对商品起到很好的突出作用。
- 精妙小巧的文字说明，使画面更加饱满的同时，又不会抢夺"主角"的光环。

本产品属于冷饮包装设计。冷饮是凉爽解暑的饮料，冰激凌也属于冷饮的一种。

- 本产品是天然纯手工制作而成，主要成分由果汁调和而成，口感清凉细腻，具有独特的"香气"。
- 包装盒采用矮小的空心柱形，小巧精致又便于人们携拿，而且每个产品都配有特定的小勺，为消费者提供食用的便利。
- 倾斜的彩虹条形图案，能够让其在众多产品中脱颖而出，白色区域的详文介绍，也能够让消费者对商品有一个详细的了解。

7.8 以包装形成强有力的营销手段

商品包装要做到更具吸引力就要从色彩造型出发。优美的包装造型不仅能够强化实用性,又能吸引消费者注意;而色彩的不同则会带来不同的视觉反应,是从消费者心理出发的设计。

本产品属于香水包装设计,主要由彩色的构图、抽象的图案结合而成。

- 包装采用方形的包装盒,能够给内部的商品留有合适的空间,在运输的过程中也不易破损。
- 粉红色与蓝色的条纹画面形成强烈的对比,也给视觉带来强烈的冲击感。
- 包装上特意设计出的裂痕画面、金色的花框以及抽象的头像,三者有效地结合,使画面更加富有生机和活力。

本产品是调味产品的包装设计,主要是以包装的安全性和详细的说明来突出产品。

- 包装图案采用半透明的形式与包装盒能够融合,表明了产品隐藏性的暗示,又能突出特写的文字。
- 产品包装的功效、使用方法、产品服务,用线条将其各自的区域清晰地划分,让其显得更加整齐,也方便观看。
- 产品包装采用盒装形式,可对商品二次开封起到良好的保护作用,同时对商品的质量起到了一定的保障作用。

该图片所呈现的是精美酒瓶设计,主要是采用造型的表现手法来烘托产品。

- 瓶盖使用木质活塞,看起来有良好的质感,又能对酒的品质起到良好的保护作用。
- 瓶身由凹凸的条纹构成,在阳光的映照下形成波光粼粼的水浪,格外精致美观。
- 瓶身中心贴着一张品牌标签,能够让消费者更容易注意到产品的品牌和内涵形象。

7.9 带你领略商品包装审美性的意义

在包装设计中，不仅仅表现在对商品的安全性的作用，还要考虑其美观性，让消费者在商品及其包装上产生美的享受，从而促进商品的销售。

本产品使用陶瓷作为酒品包装，给人一种古老的神秘感。

- 陶瓷酒瓶具有良好的避光性，能够很好地保持酒的品质，又能够提高产品的品位及内涵。
- 瓶颈处的耳朵造型以及瓶身凸出的花纹显得极为精美、细腻，给人带来非同凡响的视觉感受，又方便携拿。
- 瓶嘴处的灰色渐变与瓶身中心的标签形成契合的呼应，使整体更具统一的融合性。

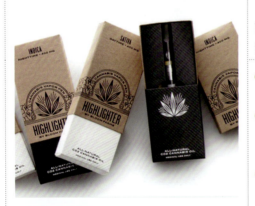

本产品是荧光笔的包装设计，图中体现出两种包装色彩，而且每种色彩都能体现出它的独特性。

- 产品采用纸质包装，不仅携带轻便而且还能起到环保的作用。
- 包装盒由三部分构成，外面的包装盒由上下衔接形成，中心则是以商品为主的设计。整体的结合使产品显得更加高尚、尊贵。
- 产品包装盒内外都印有品牌商标，能够时刻突出商品的品牌，而且也具有美观性。

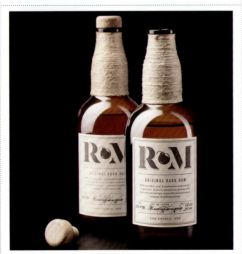

本产品是酒瓶设计，整体给人带来一种不同寻常的非凡力量。

- 采用橡木塞作为瓶盖，能够对产品起到良好的密封性，又能显示出产品带给人的质朴感。
- 瓶颈用麻绳紧密相缠，可以装点出产品的特色感，又具有很好的摩擦性，方便人拿起观看。
- 商标上两个大写字母是该产品的品牌，特显的形式能够起到很好的突出作用，字母下面的精小英文是对产品的介绍，也能够为消费者提供详细的商品信息。

7.10 点、线、面在商品包装中的表现

在商品包装中，单独的点并不具备什么特性，但组合的表象就比较活跃，点移动的轨迹构成线，线移动的轨迹构成面。三者的关系是相互串联的，它们结合性的表现能够增强视觉美感。

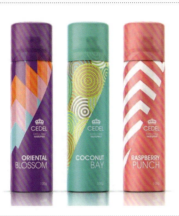

本产品是一款新型的发胶包装设计，以颜色来区分各自不同的香系。

- 图案将点、线、面完美地诠释，使其针对年轻、时髦的消费群体，让每个颜色承载着不同造型，就能体现出产品所独有的风情。
- 瓶身上的皇冠以及标志的英文，能够呈现出产品的高贵品质。
- 明亮的色彩是商品引人注目的主要因素，设计师也是根据色彩对人的心理影响而进行设计的。

本产品是由面构成的包装设计，而该产品的属性是巧克力包装。

- 设计师使用插画的形式构成包装的整体画面，又以暗示的手法凸显产品的自然、安全性。
- 包装正面就写有详细的说明介绍，这样的设计具有更加醒目的作用，也容易让消费者进行直接观察。
- 纸质的包装，不仅能够对环境起到环保作用，又能回收利用，而且还更加便于携带，是一个两全其美的包装设计。

本产品呈现的是葡萄酒包装设计，而包装设计主要是将酒瓶设计发挥得淋漓尽致。

- 包装设计以黑色为主色，能够体现出神秘的特征，又能暗示出产品的浓厚纯度。
- 瓶颈处采用不对称的手法设计出单只"耳朵"，使产品的独特感更加浓厚，又方便携拿。
- 瓶身上的金色插画图案由点、线构成，自由地演绎着产品的传奇故事。

7.11 教你如何设计出好的商品包装

包装的品位提升主要是技巧的把握,色彩的技巧把握、造型的技巧把握以及包装画面和构图的把握等。把握整体设计的基本原则,不能将整个画面形成"分歧"的感觉,要在统一的前提下构成完美的视觉空间感。

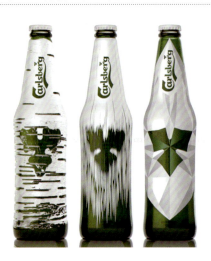

- 本产品是啤酒瓶的包装设计,经典的造型能够给人带来一定的信赖感。

- 包装由白、绿、灰三色构成空间画面,将颜色合理调配,使画面更加生动、形象。
- 空间画面隐隐约约的透明感以及亚光与亮光的对比,使画面富有强烈的视觉感。
- 瓶颈处的字形纹理为产品的品牌提供了很好的宣传平台,可以让产品拥有更高的知名度。

- 本产品是由水牛奶制作而成,创造出一个独特的冰激凌。

- 产品用线、面结构创造出双8冰激凌品牌,形象既独特,又容易让人留下深刻印象,会给产品带来良好的发展前景。
- 包装盒上印满品牌的名字,既能美化产品的包装形象,又能起到强大的影响力,在无形中起到了宣传的作用。

- 本产品是面粉的包装设计,也是做"啤酒面包"的主要材料。

- 产品包装采用四种颜色来表现,颜色的不同是对产品更深化的宣传,可以根据不同色彩的彰显给商家带来不同凡响的影响力。
- 包装上用鲜艳的颜色突出产品的品牌形象,而该产品的品牌名就是以面包为题,可以使产品更贴近生活。

7.12 使商品包装脱颖而出

包装是商品的外在形象，是留给顾客的第一印象。所以，在包装设计时也应以人为本，拉近顾客与商品之间的距离，增强对商品的信任度，进而也成功地突出商品。

本产品所表现的是不同口味的食品包装设计。

- 五种不同口感的食品主要的区别在于它们包装画面所呈现的颜色和图案的不同，提取食品的色彩特点，运用不同明度的色块组合，使画面感更加亮丽、夺人眼球。
- 圆形的包装盒采用透明的塑料材质，可以清晰地观察到产品的内部形象，通过食品的品相来吸引更多的消费者。

本产品是威士忌酒品的精美包装，通过大气的包装形象增强消费者购买的欲望。

- 在包装设计中千万不能小看木塞瓶盖，它可以让微量的空气进入酒瓶，在细微的氧化过程中可以保持酒品的质量，还能使酒品变得更加醇厚、芳香。
- 包装盒中心处设有方形漏洞，恰到好处地将产品的品牌凸显出来，形成的这种虚实感，更能引起消费者的注意，使之在众多产品中脱颖而出。

本产品是酒品容器的包装设计，大胆的创新显得更加独特新颖。

- 容器的棱角造型源于钻石的削减，使包装更具立体感，也有较强的稳固性。
- 容器旁高脚杯的对比能够凸显出它的小巧灵动性，比起玻璃容器更加便于携带。
- 左上角突出的黑色圆柱是酒品的流淌口，将其设计在边角处能够更加方便酒品的倾倒。

7.13 体验包装设计的人性化

商品包装设计的人性化主要表现在：产品解决消费者的需求、注意实用性和可靠性、了解色彩对人的作用、强烈的视觉影响等。而且还要遵循形式美的法则，对称与均衡、节奏与韵律、虚实与疏密、变化与统一等构造手法，以达到最佳视觉效果。

本产品是日历的精美包装设计，既可以作为日历，又可以写作。

- 日历是没有开始和结束的，设计师在设计包装时也考虑到这一点，因此没有设计封闭式的包装，也因为这一点使得包装设计更加具有特异性。
- 包装盒内部所印有的文字将整体设计理念陈述给顾客，不仅让产品具有实用性，还具有珍藏性。

本产品是牛肉干的包装设计，属健康、营养食品。

- 设计师对产品包装设计都有一个统一的表现手法，就是将产品的品牌与特殊的方式凸显出来。该产品也是如此，使用大型的红色英文字母和皇冠的商标突出品牌形象，更能深化主题。
- 没有负重感的包装以及与主题相融合的黑牛图案，为消费者选购商品提供了便利，与产品的属性相呼应，又具有美的欣赏价值。

本产品是糖果的包装设计，在其背后还隐藏着带有幽默感的故事。

- 包装设计采用礼盒包装和纸盒包装，两种包装手法体现出不同的表现形式。
- 盒子包装更能保护产品的质量以及安全性；礼盒包装下部的镂空设计能够直观地看到产品形象，以及展示出包装的美观性。
- 包装颜色选用黄、绿、蓝三种颜色来表现，给人一种清新舒适的感受，更易吸引消费者的目光。